Blumenkränze für alle Jahreszeiten

Blumenkränze für alle Jahreszeiten

Blumenkränze für alle Jahreszeiten

全作法解析・四季選材

德式花藝の花圈製作課

橋口 学◎著

Prologue

本次能在台灣出版
《全作法解析‧四季選材‧德式花藝の花圈製作
課》這本書，我感到非常高興。

希望能與才華洋溢的台灣花藝師們，透過這本書的
交流，將我在德國與日本累積的深刻體會與經驗，
傳達給台灣的大家，讓彼此的花藝作品更上一層
樓。

花藝是任何人都可以自由創作的花草遊戲。請熱愛
花藝的台灣讀者，一邊感受大自然中植物的美麗與
偉大，一邊享受製作花圈的樂趣。

橋口学

「以枝條來作花圈似乎不錯呢！」
「將葉子纏繞在花圈上也很美麗吧！」

在德國學習期間，常常一邊開著車，一邊跟著同為花藝設計師的朋友，一起在美麗的大自然中四處尋找花材。

說到花圈這個詞，第一印象應該是顯眼的聖誕節紅綠裝飾，我以前也是這樣認識花圈的。在德國的花店製作花圈時，我便迷上了它的千變萬化。

本書首先介紹製作花圈的基本技術，並說明利用四季不同時節的花材，所創作的季節性花圈，且特別說明每一個花圈的特徵與製作方法。

和花束、插花作品一樣，任何植物材料都可以作成花圈。希望你自行選擇材料，並藉由這本書的介紹，找到合適的方法製作花圈，也希望透過這本書，開啟更多對於花圈的創作靈感及新想法。

當你發現自然界中，植物排列的律動感如此華麗時，一定會喚醒對於大自然的思念吧！

橋口 学

Contents

紮綁
tie

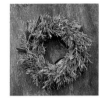

基本花圈
P.18

迷你花圈
P.54

讚譽大自然之美的花圈
P.82

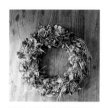

銀葉樹的花圈
P.95

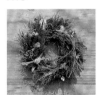

乾枯的冬季花圈
P.96

正月的花圈
P.100

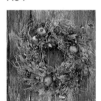

迎接聖誕節的豐盛秋天
花圈　P.114

楠柏與玫瑰果實的花圈
P.117

將臨期花圈
P.118

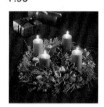

插飾
arrange

基本花圈
P.22

復活節花圈
P.42

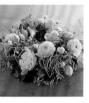

母親節花圈
P.44

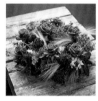

初夏的綠色花圈
P.48

萬壽菊的黃色花圈
P.50

夏日庭園派對
P.52

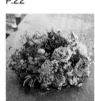

果實花圈
P.68

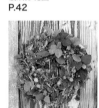

藍色花圈
P.70

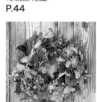

優雅的紅紫色花圈
P.72

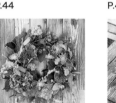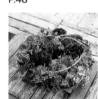

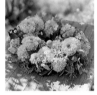

繽紛庭園
P.74

秋日紅色花圈
P.84

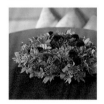

深秋之色
P.86

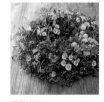

冬季色彩花圈
P.98

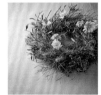

春天的聖誕玫瑰
P.104

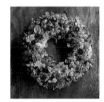

三色菫花圈
P.108

從灰色世界到彩色的風景
P.110

針葉樹與海棠果的花圈
P.124

在昏暗的房間裡時尚的呈
現　P.125

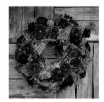

組合

assemble

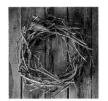
基本花圈
P.26

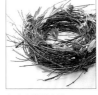
紅水木與鬱金香
P.40

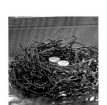
染井吉野櫻花圈
P.90

感受秋天自然色彩的花圈 P.94

夜叉五倍子花圈
P.106

纏繞

tangle

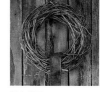
基本花圈
P.30

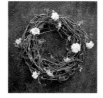
獼猴藤&鐵線蓮
P.56

蛇麻花圈
P.65

穿刺

stab

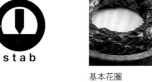
基本花圈
P.34

肉桂葉花圈
P.88

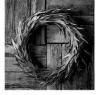
銀樺葉花圈
P.89

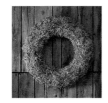
苔草花圈
P.91

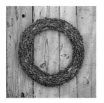
歐洲冬青花圈
P.122

縛綁 纏繞

tie + tangle

乾燥素材的門飾花圈
P.92

縛綁 插飾

tie + arrange

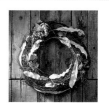
松葉的花圈
P.102

其他的技巧

etc.

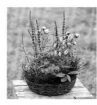
組合盆栽花圈
P.58

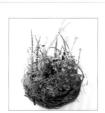
盆栽花圈布置
P.60

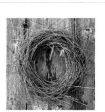
澳洲草樹花圈
P.62

芒草花圈
P.64

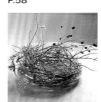
雞爪槭花圈
P.80

松針流洩而下的花圈
P.103

紫扁豆花圈
P.123

Chapter

1

製作花圈前一定要知道的基礎知識

1.花圈的象徵性

—花圈設計師利用花圈設計展現「永恆」這個關鍵詞—

花圈是「沒有起點也沒有終點的象徵」，從很久以前，它就是展現愛情的花藝裝飾。以草原上剛摘下來的可愛花草，編成頭上的小花圈；以庭園裡的植物，作成掛在門上的裝飾；為了過世的親人致贈花圈，還有熱鬧繽紛的婚禮花圈。花藝設計師守護了花圈象徵性的永恆概念，以各式各樣的花圈達到傳達愛的目的。

花圈在每一個時代都是以「圈」的形狀呈現。這個「沒有起點也沒有終點」的形狀即是「永恆」的象徵。透過製作具有流動感的花圈，將會確實表現出「永恆」的概念。

即使現在有著各式各樣的花圈，永恆的象徵意涵也不會被捨棄。若花圈設計展示了永遠的概念，也就繼承了花圈歷史上的創作精神，那將成就一件美妙傑出的花圈設計。

2.花圈的比例

—各種花圈形狀對應展現的象徵性—

寬度

花圈寬度與內徑比例，基本上是1.6：1，採用該比例製作的花圈稱為基本花圈。這樣的比例是最平衡的比例；而且易於配置流線型材料，表達花圈象徵性的概念。花圈寬度粗時，花圈看起來向內側流動，花圈寬度細時，則看起來向外側流動（圖2・3）。

雖然應該能理解以上這些基礎特點，但是仍然需要注意不同的花圈設計主題，所要選擇的材料及對應的花圈寬度。

根據使用材料改變花圈的視覺寬度

採用輪廓明顯、或輪廓不明顯的材料與方式製作花圈，在視覺呈現上將產生很大的差異。當花圈的輪廓不明顯時，花圈會顯得纖細（圖4・5），而當花圈的輪廓明顯時，花圈則看起來較為豐盈。此外，採用深色的材料製作花圈時，將會減少花圈的體積感（圖6・7）。

根據花圈的用途改變花圈的斷面形狀

請想像花圈的斷面。

因應花圈擺設方式（掛壁或水平置放）設計花圈時，首先應考慮花圈與地面或牆面接觸的部分。花圈底部應盡量平坦與穩定。因此，花圈的內側（內圈）與外側（外圈）的底部也要慎選材料，且讓底座與水平面（桌面或牆面）穩定接觸，透過「底邊部分的展開」，使花圈的斷面呈現半圓形的魚板狀（圖8）。對於從上面吊掛的花圈，因為花圈底部不需要與水平面接觸，所以花圈斷面底部則是呈現圓的形狀（圖9）。

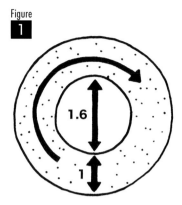

Figure **1**

基本花圈的配置比例：配置呈現平衡感及材料的流暢性。

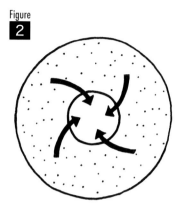

Figure **2**

較基本花圈豐盈的配置比例，配置材料的流動朝向內側。

Figure **3**

較基本花圈纖細的配置比例，配置材料的流動朝向外側。

Figure **4**

運用輪廓不明顯且具有空間感的材料時，花圈看起來較為纖細。

Figure **5**

運用輪廓線條很明顯的材料時，花圈看起來較為豐盈。

Figure **6**

運用深色材料時，花圈顯得纖細。

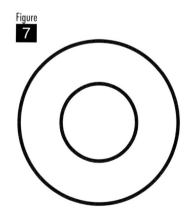

Figure **7**

運用淺色材料時，花圈顯得豐盈。

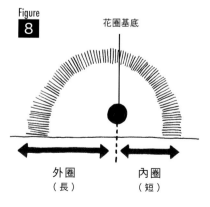

Figure **8**

花圈基底

外圈（長）　內圈（短）

以壁掛或水平擺放於桌上的花圈。為了使花圈底部與水平面穩定接觸，花圈底部多採用半圓形或魚板狀。

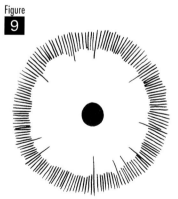

Figure **9**

從上面吊掛裝飾的花圈斷面，由於不需要考量花圈底部與水平面接觸，所以可以採用圓形的花圈斷面。

3.花圈的造形
—以組群表現節奏感與強化效果—

花圈輪廓以對稱方式呈現，但是材料配置可以對稱或不對稱組群方式來呈現。

組群是由相同材料構成的多個群組組合而成，插花及製作花束時，常用此技術，製作花圈時，也可利用此概念進行。

即使以相同花材排列，呈現相同節奏感，但若在每一個組群裡加入了些許差異或強化效果，將使花圈顯得不單調。必要時，亦可依作品主題，採用不對稱的組群呈現方式。

沒有組群的花圈結構（即平均呈現的組成結構）給人規律、嚴肅、人造感、裝飾性的感覺。若時常思考組群的呈現技巧，則會使花圈中各種材料的個性及季節性更為自然。若花圈上各群組的排列距離十分接近時，花圈將呈現高雅、設計與裝飾性的氣氛。採用何種組群方式製作，完全取決於製作何種花圈而定。

以規則性分散的狀態呈現
整體呈現
明顯的結構

以集合的方式呈現
呈現密集的群組和
有空間的群組

組群狀態
呈現明顯的集合
且各集合一目瞭然

4.材料的選擇方式

―任何的植物素材都可以被利用―

製作花圈的植物材料可分為兩種類型，一種是需要保水的植物，一種是乾燥的植物（包含自然乾燥）。雖然大部分的植物素材皆能製作花圈，但是必須依照材料特性，選擇花圈的製作技巧

特別適合花圈的材料就是藤蔓類的植物。利用其柔軟的曲線，作成圓圈，圓是製作花圈時最大的樂趣之一。除此之外，還可以使用特殊分枝的樹枝組成圓圈。或利用不會馬上枯萎，而且靜置就會乾燥的花草來製作花圈，針葉樹類也很適合。

為了呈現花圈的象徵性，可表現永續節奏感的小葉子與小花，比大的葉子與花更為適合。

在花圈圓圈的幾何學裡，安排令人著迷的美麗植物。你將以全新的視角看見植物，發現全新的美麗！

以有彈性的獼猴藤製作的花圈。可以享受以不同植物材料製作花圈的樂趣（→P.56）。

以纖細的三色堇與小的葉子在花圈上呈現一致的色調，明確的表現了象徵性（→P.108）。

Column1 關於植物的主題

大自然中的植物組成構造，其實已經為製作花圈，作了很好的示範。

因為花圈的高低構成大部分是低矮的，應多採用中型或小型的植物材料。以各式各樣的植物種類組合製作花圈時，應觀察每種植物的特性，再判斷如何透過層疊的高低落差表現花圈厚度。

平常多觀察腳邊低矮的植物，就能對製作花圈有所幫助。

5.花圈的擺設方式
　一順著自己的想法，擺設花圈的位置有無限可能一

花圈該如何擺設？

　　從正面觀賞花圈時，為了從不同方向看到花圈的輪廓與流暢節奏感，壁掛裝飾就成了擺設花圈的理想方式。而作為象徵性的花藝裝飾，花圈也被利用在各式各樣的場合。

　　在歐洲，花圈是最常出現於聖誕節的裝飾，也常出現在婚禮、新娘捧花、派對裝飾、餐桌設計等，甚至作為一般家裡掛在門窗的季節性花圈裝飾。有時，也會看到在禮物上以緞帶綁上的小花圈。花圈也可以作為哀悼的表現、葬禮擺設，選用的花材與設計，通常是過世親人喜歡的鮮花與配色，因此也變成了豐富多彩的設計。花圈可以為了特定的目的與想法而擺設，也可以是為了日常生活的享受而製作的花藝裝飾。

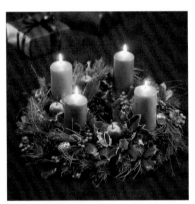
將臨期的餐桌花圈（→P.118）。

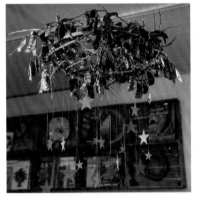
將花圈掛在天花板上欣賞（→P.123）。

送禮用的迷你花圈（→P.54）。

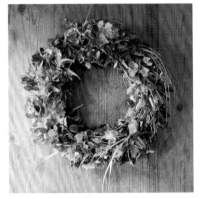
掛在門上妝點四季的花圈（→P.82）。

本書的使用方法

在這本書中，第二章所介紹的基本技巧，可以應用於第三章到第五章所說明的季節花圈製作。在每一頁中，將配合圖片依序說明製造花圈的手法，對於材料的解說，也簡要介紹其重點。實際製作花圈請參考本書的介紹。

花圈名稱
從花圈的形象所取的名字。

技術
製作花圈時使用不同技術的圖標表示（詳細內容請參考下方的「關於圖標」）。

主題
「季節性活動」、「壁掛」、「色彩」、「以樹枝作為基礎」的花圈主題。

製作時期
標示適合製作的月份。

使用花材
說明花材的種類與數量，必要時，會標明長度，作為使用花材種類與數量的參考依據。

使用資材
鐵絲或吸水海綿等必要的資材。

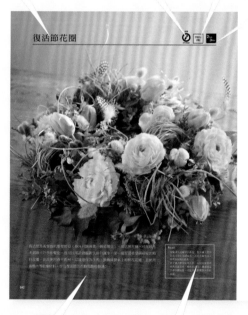

花圈的介紹
解說關於花圈製作的目的和主題意涵。

重點
解說花圈製作重點。

作法
解說花圈製作流程。

步驟圖片
透過圖片具體講解花圈製作過程和主題。

關於圖標

花圈是利用「紮綁」、「插飾」、「纏繞」、「穿刺」、「組合」、「其他」等技術製作而成的。關於製作花圈各種技術的基礎知識，請參閱第2章（P.18）

紮綁	插飾	纏繞	穿刺	組合	其他
tie	arrange	tangle	stab	assemble	etc.

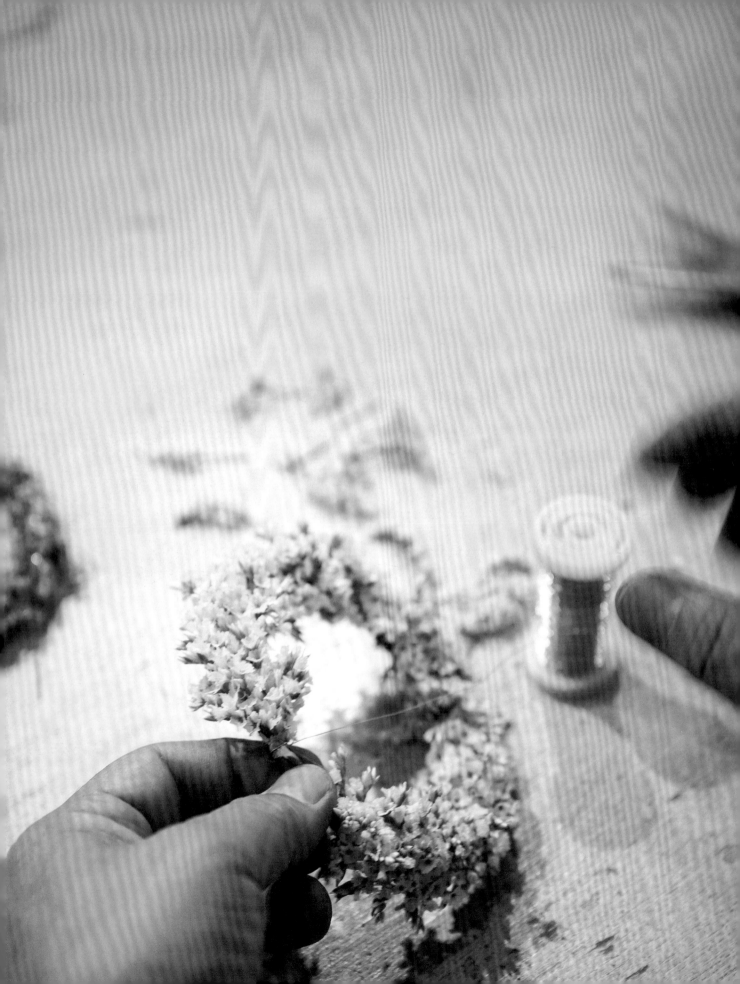

Chapter

2

製作花圈的基礎技巧

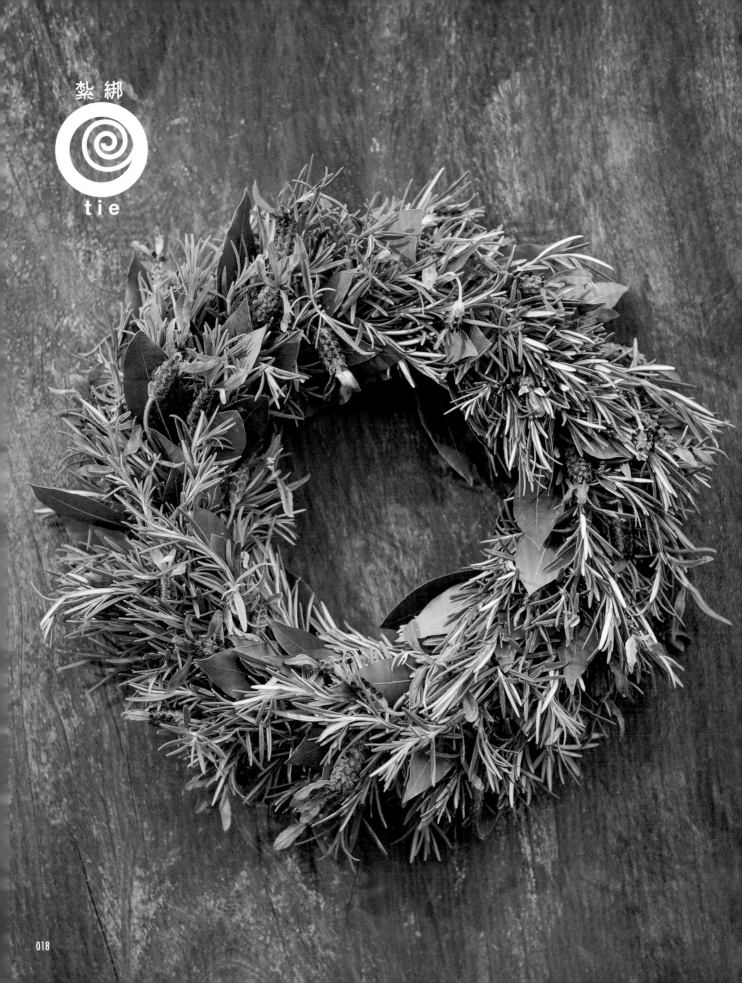

綟綁
tie

Technic 1 〈 紮綁 〉 **紮綁**

疊上材料後紮綁的壁掛花圈

花圈的製作是從「紮綁」的技巧開始。因為透過交疊成束狀的植物材料紮綁起來，將會在製作過程中體驗沒有起點也沒有終點的「永恆」節奏感。在資材方面，只要有作為中心的圓圈形狀鐵絲和纏繞花圈的鐵絲就足夠了。可以選用喜好的季節植物來製作。本頁介紹的紮綁技巧的香草，將是製作7月份花圈的主角。

花材 Flower&Green

1 月桂樹（20公分）15枝
香味明顯帶平靜色調的平面葉子。因為葉子很大，與其他材料產生明顯對比，給予花圈低調和安定感。

2 迷迭香（20公分）20枝
香味濃烈，帶有清秀優雅質感的香草。因為它是熟悉且容易取得的材料，使其有著親切感。具有體積的葉子支撐整體花圈的厚度。

3 薰衣草（Avon view）（30公分）30枝
紫色的薰衣草花瓣，正好搭配迷迭香與月桂樹的銀綠色葉片，而且不易褪色。

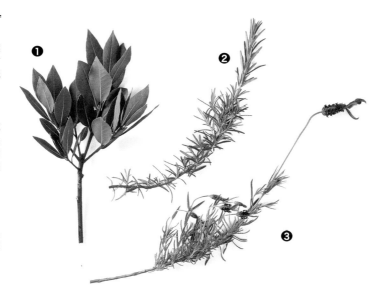

資材＆工具 Material&Tool

1 以＃10鐵絲（20公分圓圈形狀）
作成花圈的骨架，在鐵絲上紮綁花材。作法參考P.21。

2 花圈鐵絲
將材料紮綁纏繞的資材。且為了便於紮綁，有販賣線圈形狀的花圈鐵絲線材。有各式各樣的顏色，可依自己的判斷選擇搭配資材的顏色與花圈的主題。

3 膠帶
將鐵絲作成圓圈時，為了固定鐵絲所使用。

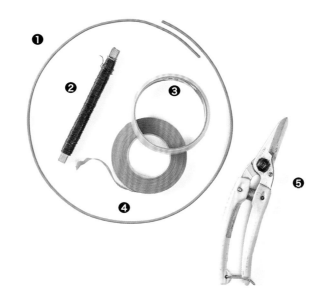

4 花藝膠帶
花藝膠帶是兩面皆具有黏性的膠帶，多以繞圈的方式貼在鐵絲上。在花圈裡，膠帶應選擇較不顯眼的顏色（綠色或咖啡色）。

5 花藝剪刀
花藝剪刀用於修剪材料。

其他
・斜口鉗
用於修剪花圈鐵絲。

作法 How to make

1 以花藝剪刀將所有材料剪成約10至15公分長。這樣在紮綁材料時，就不需再使用剪刀。紮綁時需要節奏感，不中斷紮綁動作是很重要的技術。

2 請參考右頁的「基本資材的處理方式」，以膠帶固定鐵絲作成圓圈後，使用花藝膠帶繞圈，將其製成環形（花圈的骨架）。於紮綁的起點纏上細鐵絲。

從骨架的下方，將細鐵絲繞一圈成一小圓，在骨架上扭緊固定。固定時將剩下太長的鐵絲剪斷。

3 將月桂樹、迷迭香、薰衣草依順序疊上，以決定花圈內圈和外圈的厚度。這時候，將材料的尖端配置成順時針方向。將細鐵絲由內側至外側方向纏繞一圈，同時紮綁材料。

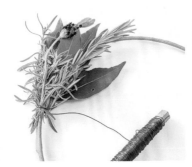

4 此時，材料的末端2至3公分的部分，將細鐵絲拉向內側後，將材料紮綁起來，繼續稍微移動，並疊上材料（圖中是迷迭香）。

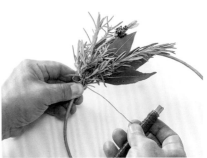

5 以相同的紮綁方式進行。但若紮綁的手法不夠緊密，等花材乾燥後，將因為花材縮小而掉落，因此必須將花材綁緊。特別是月桂樹葉片，是一片一片以背面堆疊而成，固定後將骨架隱藏起來。

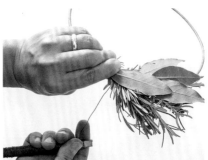

6 一點一點的向下方移動，紮綁材料，鐵絲紮綁時也逐漸向下移動。依序從內圈和外圈，輪流配置不同的材料。千萬不要將同樣的材料在同一位置纏繞。由於花圈的中軸會採用較立體的材料作出高度，因此在外圈應配置較長的材料。

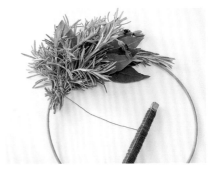

7 在花圈底部採用面積較大的月桂樹葉背面，將花圈掛於牆壁上時，較不會傷害到花圈上的植物，而且花圈與牆壁才會平貼穩定。由於花圈進行紮綁後會越來越豐富，所以，以細鐵絲紮綁材料的次數應繞兩圈較穩固。

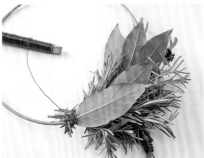

8 將花材紮綁至2/3個花圈的程度。花圈外圍的曲線很漂亮,而且內圈和外圈的材料底部均可接觸工作平台(這個狀態叫作「完成展開」)。這是製作花圈很重要的部分,所以必須一邊作一邊確認。

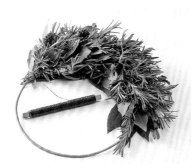

這是從背面觀看花圈的樣子,以月桂樹葉形成了隱形花圈骨架。如此繼續紮綁,持續紮綁一周到起點,讓人看到起點與終點的聯繫。

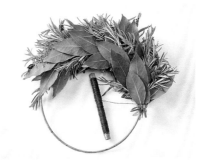

這是從上方觀看花圈的樣子。薰衣草不只在中軸線上,於花圈的外側與內側也要配置。薰衣草的配置分布也要在過程中經常確認。

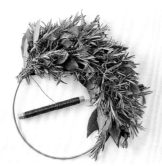

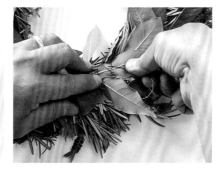

9 細鐵絲留約15公分後剪斷。將鐵絲繞圈打兩個結固定,剩下的鐵絲尾端刺入旁邊的材料隱藏。

基本材料的使用方式❶ 鐵絲

五金行也可以買得到的鐵絲。作成圓圈形,並作為花圈的骨架核心。紮綁花材時,便於調整花圈的形狀也易於布置,即使花材乾燥後也不會變形。本書主要使用#10(直徑約3.2mm),或#12(直徑2.6mm)的鐵絲。製作花圈時,為了使鐵絲在花圈中不顯眼,請使用近似花材色彩的花藝膠帶來包裹。

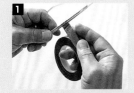

1 以鉗子剪斷鐵絲,長度約為想製作的花圈圓周加上10公分左右,再以花藝膠帶固定。

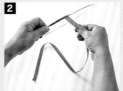

2 以花藝膠帶纏繞。首先將花藝膠帶剪成需要的長度,再拉緊往下纏繞。

3 完成花圈的骨架。以花藝膠帶纏繞後,花材更不易滑落,花圈穩定性也提高。

POINT

· 注意節奏感,手指不間斷的紮綁纏繞材料。尖端的方向是順時鐘方向,紮綁的方向則是逆時鐘方向。

· 為了讓人看不見骨架,在花圈背面配置月桂樹葉片,同時也保護了花圈上的花材。當花圈掛在牆壁上時是平整而穩定的,且外觀呈現美好漂亮的視覺效果。

· 雖然每次以鐵絲固定花材時都會綁緊,但要注意當花材乾燥後會縮小,因此紮綁時也要特別考慮這點。

· 請記住,在紮綁花材時,應該讓花圈內圈和外圈獨有的曲線,完美地貼合在工作平台上。

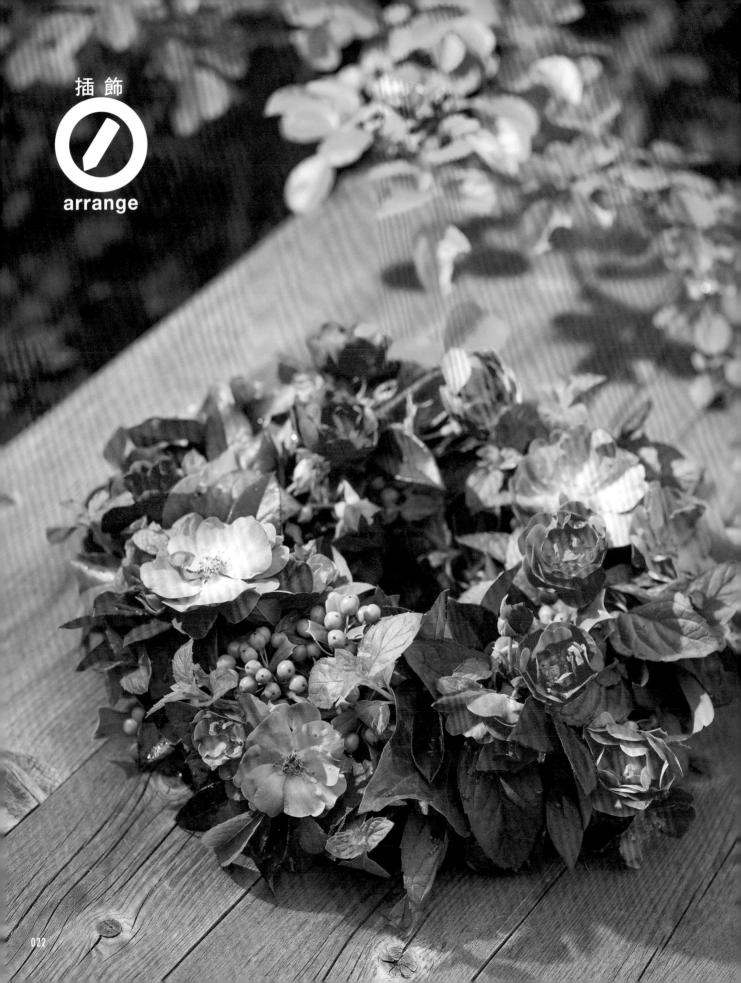

插飾
arrange

Technic2 ② 插飾
插飾 arrange

製作可以保水的鮮花花圈

利用環型吸水海綿，插上鮮花或葉材製作花圈。可以達到保水的功效，也能欣賞每一種類型花材的美麗。雖然花圈是利用插作技巧，但是與一般插花不同，仍需要留意花圈的象徵性、選擇花材，同時考量花圈的比例與展開。以下將介紹的花圈製作方式，是由海綿的左邊開始插作，再由逆時針移動一圈的方法完成製作。

花材 Flower&Green

1 異葉木犀（30公分）5枝
很適合用於製作花圈的果實。英文名稱Christmas holly。葉子光滑的質感與形狀十分有趣，且展現特色，是非常好的配角。

2 庭園玫瑰（Angela）10枝
這是本次花圈的主角。應選擇適合插飾花圈的玫瑰花尺寸，但也不要與其他的花材尺寸有太大的落差。如果玫瑰花呈現盛開、中開、花苞，這些變化將會使花圈容易呈現節奏感。

3 常春藤葉 12片
用於製作花圈底部基底材料。修飾花圈底部，也讓花圈容易運送，提供花圈穩定感的配角。

4 薄荷（20公分）（Candy mint）5枝
薄荷是連接柔順玫瑰花與鮮豔異葉木犀的材料。因為它可以細化分枝加以使用，所以可以將花圈的分量增加。並有強化花圈輪廓的作用。

5 紅檵木（30公分）3枝
紅檵木將扮演中和玫瑰與其他綠色植物色彩的角色。光滑細膩優雅的質感將使得玫瑰更加的顯眼。紅檵木的分枝也使它成為填充花圈空間的材料。

資材＆工具 Material&Tool

1 花圈海綿（直徑20公分）
花圈海綿的原料是樹脂，是能使鮮花保水的吸水性海綿。花圈海綿的特徵是底部與盤子結合在一起，種類請參考P.25。在此使用的是深碟，使用前，將花圈海綿泡在裝滿水的水桶裡，讓海綿確實的吸滿水。

2 花藝剪刀
花藝剪刀是修剪材料時使用的工具。

3 瑞士刀（直）
瑞士刀主要用於將花材插進海綿前，斜切花莖，也會用於將海綿刮削成圓形。

作法 How to make

1 將材料依照所需要的數量先剪好。長度大約為12公分。為了展現花圈的象徵意義，呈現節奏感是很重要的。以有節奏感的動作製作花圈時，需要預先準備花材。插作於海綿前，也需要將花莖再以瑞士刀斜切一次。

2 將已吸足水的海綿刮削。以刀子將邊緣約5mm的深度切削掉一圈。

3 將花圈海綿的內圈與外圈斜面角落都削切掉後，花材會更容易插入。後續在為海綿添加水份時，水流在海綿的流動性也會變好，利於擴散到每個花材，使作品更為耐久。

4 將所有花材插於海綿前，必須以花藝刀將花莖斜切。這個動作是為了增加花莖的吸水面積，使花材充分吸水。以刀子斜切比較不會破壞植物組織，使花材受損，也會使花莖的切口銳利，易於插作。先從作為花圈底層的常春藤葉開始插作。

5 將常春藤葉穩固的插在花圈海綿上。常春藤葉是要插在花圈底部的材料，尤其是將面積較大的葉子，插在花圈海綿的盤子的邊緣時，應抬高一點的斜插。這樣的插法主要是作為修飾平面。

6 將常春藤葉配置放在花圈的外圈與內圈上，並決定花圈的寬度。花圈的外圈是以五片以上的葉子插作（如果只插作四片，則會使花圈看起來成正方形），花圈外圈使用大葉子，而花圈的內圈則使用較小的葉子。

7 開始從海綿的左邊進行插作。且由本次的主角玫瑰之外的材料開始；在花圈的內圈與外圈輪流插作，並以交疊的方式進行，以製造花圈的高度。不建議連續使用同樣質感紋理和顏色的花材，以避免花圈給人平坦的視覺感受。

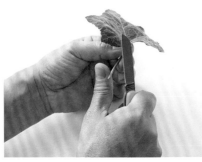

8 當完成配角花材的基礎插作後，再開始插玫瑰，同時也決定了花圈的高度。由此還確定了花圈從內圈到外圈的寬度，同時形成花圈的輪廓。以斜插的手法完成，依順時針方向流暢地展現是訣竅所在。

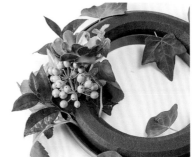

9 當完成第1部分的插作後，以相同的方式進行，如同將每一種材料補疊上去一般。想要呈現低矮的部分就作的低一些，再加上輕盈的材料，以調整花圈整體的高度。插作的過程中，可將海綿慢慢地旋轉觀察。

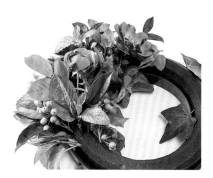

12 在完成完整的插作後，便連接了圓圈，接下來只需要進行花材微調。尤其要注意從上面俯看時，應配置一些主要花材於花圈的中軸線上。若花圈的中心部分沒有展現力量，觀賞時的視覺滿足感就會降低。

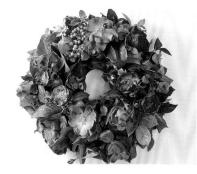

10 插作過程需要以相同的節奏進行材料配置。一邊插飾一邊構成圓圈的曲線。尤其要注意不要連續使用同樣質感和顏色的花材，也要注意整體花圈的體積感與立體感。建議在花圈內部以較短的花材插作，而在外圈則插上較長的花材。

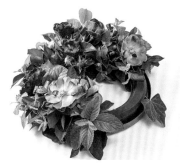

13 如果花圈底部仍可以看見海綿，請增添花材。也要注意花圈底部是否完整接觸工作平台，沒有浮動不平穩的現象，再三確認以確保花圈的一體感。

11 從花圈的側面及頂部來觀察，以確認花圈的輪廓，並檢查材料配置是否過於單調，顏色是否有偏差，整體感是否完整。完成確認後，再開始往花圈的起點進行插作。

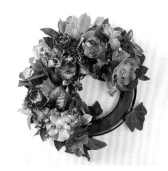

POINT

・花材必須以交疊插飾，並透過逐漸移動完成一圈。
　作品目前為止完成度應達90％，在微調後便完成作品製作。
・不應連續使用同樣質感與顏色的花材，也要注意不要以平面方式呈現。
・主要花材（本作品是玫瑰）必須構成主要中軸線。
　若中軸線上沒有顯眼的花朵，將使得花圈不易給人鮮明的印象。
・想要呈現低矮的部分，應採用較低穩的方式插飾，利用較為輕盈的花材放在上面以調整高度。製作花圈時以層疊的方式配置花材，將會展現花圈層疊分量的魅力。

基本材料的使用方式❷　環型吸水海綿

環型吸水海綿所附的盤子有深有淺。深的盤子可有較多的保水能力，使海綿乾涸的速度變慢，也使花材的保水耐久度較高。但是，靠近盤子底部，花材較難插。儘管較淺的盤子使花圈海綿保水性較差，但它更接近台面，因此盤子底部的海綿更容易插作花材。建議依照花圈主題選擇海綿類型。

左邊的盤子是深的。右邊是淺的。依用途來選擇不同的吸水海綿。圖中的環型海綿直徑為20至30公分。

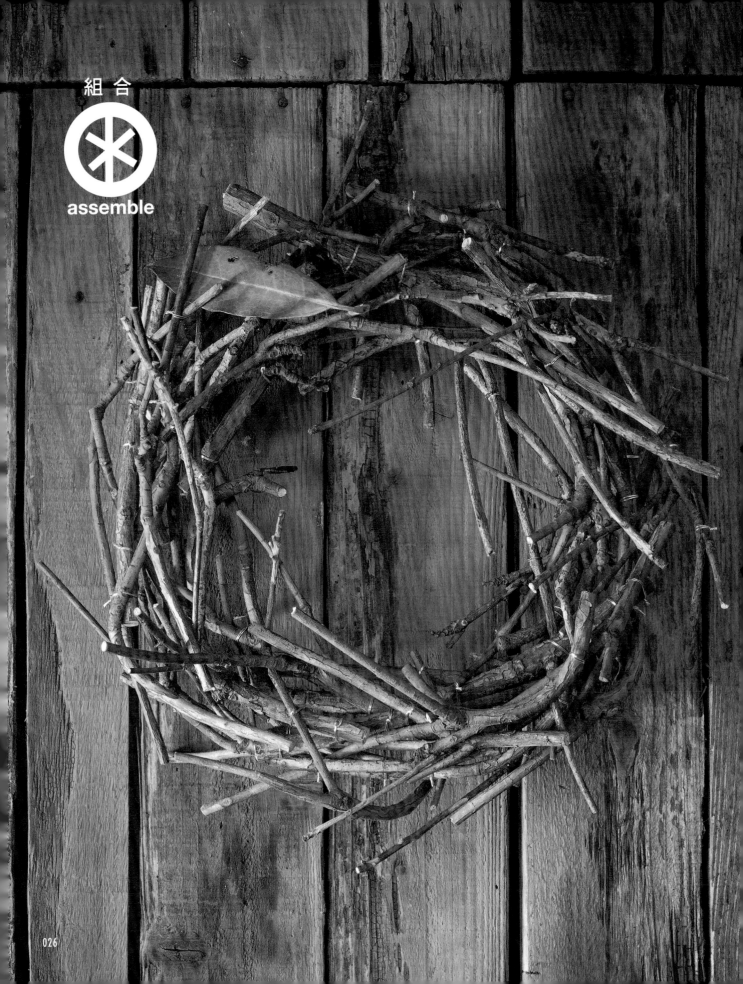

組合

assemble

Technic 3 組合 ❀ assemble

組合

組合樹枝製作花圈

你是否覺得樹枝的分枝與特殊的質感很有趣？如果將樹枝切斷後組合成圓形花圈，將可以呈現生動且強烈魅力的花圈。即使是沒有彈性的硬樹枝，也可以運用組合技巧作成花圈。將樹枝切斷時，若由切斷面仍可看出樹枝的種類，那麼，這就是理想的組合應用材料。

花材 Flower&Green

石楠花（40公分）20枝
樹枝分枝的形狀與不同粗細的形狀，呈現出十分有趣的樣貌。每一枝樹枝都有些微不同的曲線，特別適合製作成花圈。

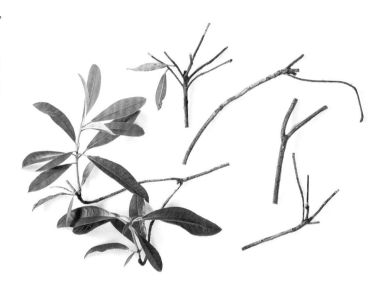

資材＆工具 Material&Tool

1 #12鐵絲
　（直徑25公分的圓圈）
用於製作花圈的骨架，利用細鐵絲可將樹枝固定在骨架上。

2 細鐵絲
用於固定材料，剪成適當的長度使用。

3 膠帶
膠帶用於固定以鐵絲製作的環狀花圈骨架。

4 花藝膠帶
兩側具黏性的膠帶。當纏繞鐵絲製作花圈骨架時，可以顏色較不明顯的花藝膠帶再次纏繞（綠色或咖啡色）。

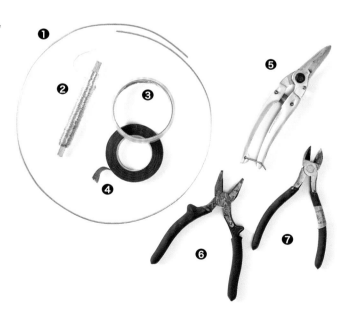

5 花藝剪刀
用於剪斷材料。

6 鉗子
用於固定材料與花圈骨架。

7 斜口鉗
用於剪切細鐵絲。

作法 How to make

1 剪斷樹枝分枝的部分，保留具有曲線及有趣的樹枝，已作好組合前的準備。將樹枝修剪為大約20公分的長度，也可以讓樹枝保有不同的長度。如果樹枝有分叉時，建議不要將分叉修剪成相同的長度。此外，樹枝的切口不是以斜角剪切，而是垂直方式剪斷。

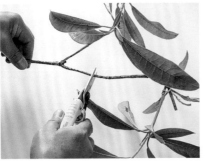

2 以斜口鉗將細鐵絲剪下大約18公分長度，彎曲對摺。重複上述動作，準備足夠的數量，作為紮綁樹枝之用。透過將鐵絲對摺，使強度加倍，並可用於將花材分枝牢牢的固定到骨架上。

3 請參閱P.21「基本資材處理方式」，以纏繞鐵絲的方式固定樹枝於花圈骨架。利用步驟1完成的樹枝固定於骨架上。利用步驟2作的鐵絲，將樹枝與骨架夾住，以扭轉的方式將樹枝牢牢固定在骨架上。

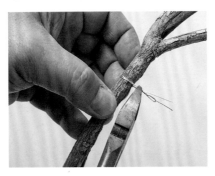

4 第一根樹枝紮綁固定好的樣子。第一圈是花圈的基礎部分，因此在花圈骨架上應先選擇較粗厚較圓的分枝。

5 依序配置第二枝及第三枝樹枝。固定樹枝時，必須由樹枝的形狀決定紮綁時是將樹枝固定於花圈骨架，還是將樹枝紮綁於其它樹枝上。由於樹枝是沒有彈性的，所以紮綁時尤其需要由樹枝的方向決定紮綁方式。

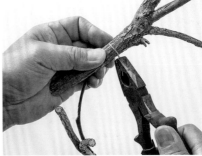

6 這是呈現樹枝互相固定後的樣子。

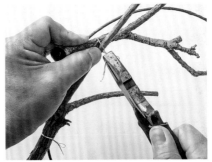

7 這是第二枝與第三枝樹枝緊緊固定後的狀態。這些樹枝是為了決定花圈中軸線上的密度，所以，以不要太突出骨架的輪廓為原則。所有的樹枝分枝紮綁方向應按順時針方向配置。

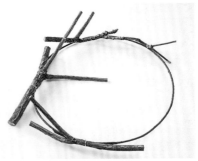

8 這是樹枝沿著花圈骨架完成一圈固定後的狀態。基本上花圈遵循樹枝分枝的方向與形狀，即使花圈骨架看起來有些浮動，亦不致對後續造成問題。到目前為止，所有樹枝分枝都是以鐵絲穩穩的固定在花圈骨架上，固定點的堅固程度需要特別注意。

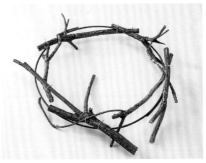

9 擰緊扭轉鐵絲的末端以固定，並以鉗子剪斷。所剩餘留在樹枝上的鐵絲末端的長度很漂亮也統一，呈現俐落感。尾端一致留下約5mm的鐵絲。

10 決定花圈內圈的大小，而從第二圈開始，除了要營造中軸線上的密度，同時也要決定花圈的高度與寬度。仔細觀察樹枝的粗細與方向，建議不要連續使用類似形狀的樹枝固定在花圈骨架，以便調整圓圈的形狀。

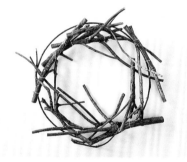

11 不論將樹枝放在頂部或側面，或根據需要，從下方穿入樹枝以配置花圈。因為有花圈骨架，整體可以保持圓環的形狀。圖片是呈現花圈中軸線上的密度，以及修整花圈內圈與外圈的輪廓樣貌。

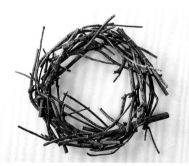

從花圈側面角度看時。花圈的內圈與外圈展開，與工作平台接觸，以展現花圈的一體感。

12 將修飾用的樹枝分枝並進行整理。將幾個樹枝配置在最明顯的位置，會成為這個花圈美麗又有趣的點綴。

13 此處使用的是附帶葉子的樹枝，裝飾方式可由你自行決定。由於花圈的形狀已經成形，即使此時加上了葉子，也不會改變並破壞花圈整體的形狀。

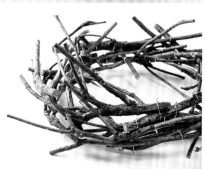

14 完成花圈。由於此為壁掛式花圈，除了應有的穩定感，從側面看時也能傳達空間的美感，這才是最重要的。

POINT

- 缺乏彈性且堅硬的樹枝，也可以用來製作成圓形。
- 修剪樹枝時，利用樹枝的特徵，適當的修剪展現長短變化。由於花圈是讓人欣賞用的造形作品，因此切口應以垂直裁剪。如果斜切，則可能會對觀賞者造成危險並反感。
- 所有樹枝分枝的方向應統一，以便組合花圈時採順時鐘方向紮綁。
- 作為基礎的樹枝材料使用又粗又圓的分枝。決定花圈內圈的大小尺寸後，並於製作花圈內部密度的過程，逐步加上細的樹枝。最後可以具有動態感的樹枝裝飾。

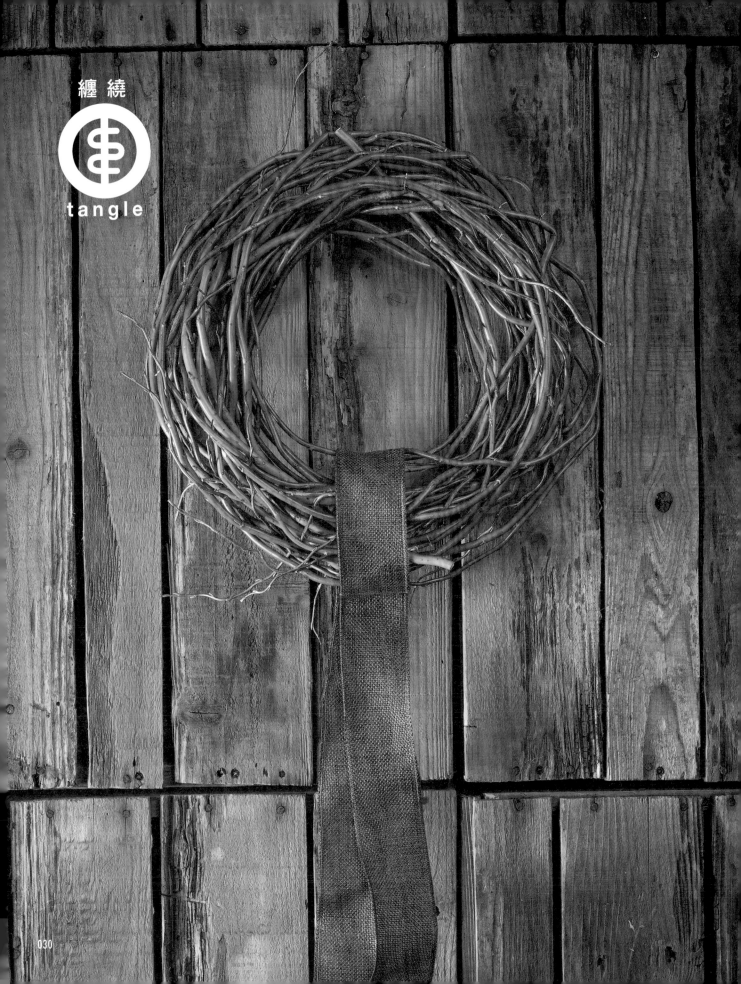

纏繞

tangle

Technic 4 纏繞 tangle

纏繞藤蔓類植物製作花圈

透過藤蔓類植物以纏繞捲起的方式製作花圈，是既簡便又令人享受的製作方法。在此利用纏繞的手法製作花圈時，要特別注意圓圈的大小和密度，及如何固定材料的方式，在製作花圈時有意識地展示，並讓人看出花圈的象徵性。首先利用鐵絲作出圓圈的花圈骨架。適合利用纏繞技巧製作花圈的材料如有彈性的樹枝分枝與藤蔓，像是雷公藤、獼猴藤、鐵線蓮、紫藤（或葡萄藤）等都很適合。

花材 Flower&Green

雷公藤（1.5公尺）10枝
具有動態曲線特徵的乾燥樹枝。隨著時間，藤蔓類植物會硬化，也可能斷裂。因此，應於花材新鮮仍具有彈性時加以利用。樹枝的長度決定花圈的形狀與流動美感的表現，因此越長的藤蔓越好，儘量不要修剪過短。

資材&工具 Material&Tool

1 #10鐵絲（製作成直徑20公分的圓圈）
作成花圈的骨架。以彎曲方式作成花圈形狀。

2 細鐵絲
用於固定材料，剪成適當的長度使用。

3 膠帶
膠帶用於固定以鐵絲製作的環狀花圈骨架。

4 花藝膠帶
兩側具黏性的膠帶。當纏繞鐵絲製作花圈骨架時，可以顏色較不明顯的花藝膠帶再次纏繞（綠色或咖啡色）。

5 花藝剪刀
用於剪斷材料。

6 斜口鉗
用於剪切細鐵絲。

7 鉗子
用於固定材料與花圈骨架。

・其他
緞帶。

作法 How to make

1 將全部的雷公藤輕輕弄彎。弄彎雷公藤時,以食指左右移動,一點一點的弄彎以免折斷。將全部的藤蔓弄彎後,確認每根的彎曲程度。

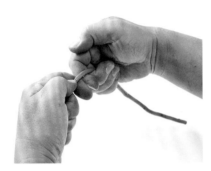

2 參考P.21「基本資材的處理方式」,並將花藝膠帶纏繞在鐵絲上作成花圈骨架。由第一根藤蔓開始纏繞。先取用粗一點的藤蔓比較好。如果在纏繞的起點以修剪過的細鐵絲將其固定於花圈骨架上,製作起來更容易(參考P.28作法)。

3 纏繞藤蔓時是從根部較粗處先與骨架固定,沿著骨架,同時朝順時針方向纏繞一圈。纏繞的次數不要太多,鬆鬆的即可。如果藤蔓過度朝外側彎曲時,可以鐵絲固定。

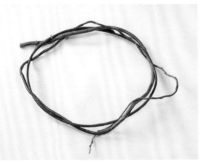

4 纏繞第二根藤蔓時,從第一根藤蔓起點的對面開始纏繞。利用鐵絲一邊固定一邊纏繞,藤蔓尖端的方向始終為順時針方向。

5 這是第二根藤蔓纏繞完一圈的樣子。

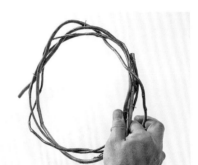

6 接著以相同方式一根一根的繼續纏繞。材料2/3的分量是用於花圈中軸線上的密度,所以沿著花圈骨架,不要留下太多的空間,緊密的纏繞。

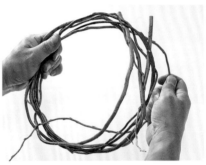

7 將藤蔓與藤蔓一起纏繞,花圈的圓圈將越來越大。同時,暸解花圈外圈與內圈的大小、高度後,需要考量花圈底邊的製作。花圈骨架的位置在中軸線上,因此藤蔓纏繞花圈使整體展現均勻厚度是很重要的。

8 對於花圈不穩定的地方,應利用鐵絲固定。當作品完成時,鐵絲容易被看見。所以應選擇與花材顏色與質感相似的鐵絲。並以鉗子堅固的將鐵絲綁緊。

9 這是中央中軸線完成的樣子。當花圈中軸線的密度高時，則花圈的重心較穩固，且完成後的視覺外觀平衡感也較好。接觸工作平台的花圈底部牢固也很重要。圖中是已經纏繞大約七根藤蔓的階段。

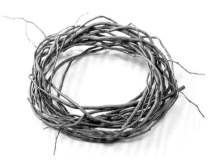

12 完成花圈。因為是壁掛式花圈，所以底部必須是平整的，外圈與內圈的下擺部分要接觸工作平台，並想像花圈的橫切面是魚板形狀。

10 取出並利用剩下的藤蔓完成纏繞。對於剩下的較細軟藤蔓，就用來穿插在藤蔓之間固定，要考慮到花圈的高度及外圈與內圈的大小，作成花圈的輪廓。

俯視圖。藤蔓流暢的連續性展現出花圈的象徵性。除了緞帶，也可以適合的裝飾物點綴。

11 最後以手壓整，並調整為圓圈形狀。由於裡面有鐵絲骨架，因此容易穩定地修正形狀。

POINT

- 首先將所有藤蔓全部以手按摩＆柔軟使之好彎繞＆塑型，並檢查確認每一根的彈性。
- 將靠近根部、粗的部分開始纏繞到骨架上，讓較薄細的尖端朝向順時針方向。
- 將2/3的藤蔓作成花圈的中心部分。藤蔓的密度越高，花圈越穩定，再使用剩下的藤蔓，修飾花圈的輪廓。
- 因為這個花圈是壁掛式花圈，因此花圈的底部作成平面的。因此，構成花圈的外圈與內圈下擺部分，必須平穩的接觸工作台是很重要的。

基本材料的使用方式❸　細鐵絲

細鐵絲比一般的鐵絲要柔軟，使其容易用於纏繞及扭曲的加工動作，因此常用於纏繞材料於花圈上。此外，將樹枝與藤蔓固定於花圈上時，必須將細鐵絲剪短，因為完成紮綁後，鐵絲會露出，所以也要注意使用的鐵絲顏色。

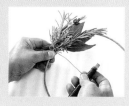

P.18的「纏繞」是指將材料纏繞在骨架上。

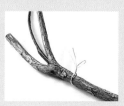

當樹枝與藤蔓固定時，剪短並使用鐵絲。若看得到鐵絲時，顏色與材質也必須考慮。

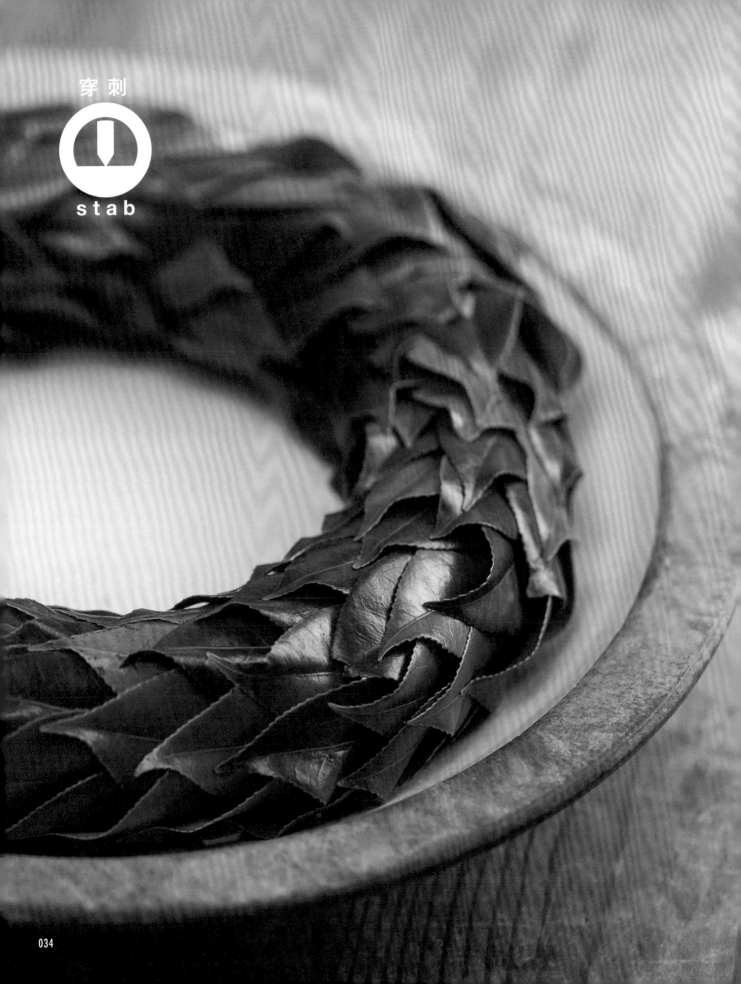

穿刺

stab

Technic 5 ① *stab* 穿刺
穿刺

以素材連續製作

這是一個可利用葉子、花瓣或果實等,將植物美麗的部分排列在一起,欣賞獨特魅力的花圈。以相同的素材在花圈中排列,可以輕易展現花圈的象徵意義。如果是平面具有彈性的材料,也可以利用膠水貼上。此處介紹的是以U形針作為固定方式,即使有輕微凹凸不平,不容易曲折的材料也可以呈現立體感。

花材 Flower&Green

山茶花葉(日本椿花)**100**片
使用色彩鮮豔,較成熟且較硬的葉片。這樣的葉子給人厚重、瀟灑、別緻的印象,且它具有緩慢的色彩變化。新生的嫩葉明亮而有光澤,但顏色變化很快。要使用何種生長程度的葉子,必須以花圈的使用目的決定。

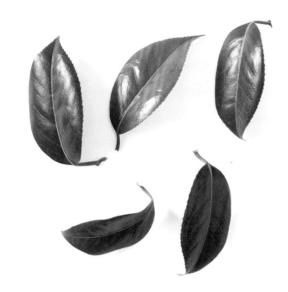

資材＆工具 Material&Tool

1 稻草的花圈基底(直徑25公分)
以鐵絲將稻草纏繞成的花圈基底,將使U形針容易刺入,且方便固定材料。作法請參考P.37。

2 #20裸線鐵絲
銀色的鐵絲,經過修剪後,彎折成U形,於穿刺葉片時使用。

3 斜口鉗
用於修剪鐵絲及細鐵絲。

4 花藝剪刀
用於將葉子修剪整齊。

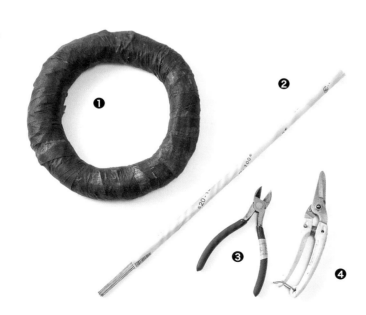

作法 How to make

1　穿刺層疊山茶花葉時，為了表現穩定感，必須利用花藝剪刀，整齊地從葉子末端1/4處修剪。

2　將一根鐵絲以斜口鉗分成8等分，再彎折成U形。可將鐵絲放在瑞士刀的握把上，再將鐵絲的兩側頂端下壓，使其彎曲。

3　適合作成U形針的鐵絲是＃22至20號鐵絲。若U形針的長度太短，穿刺時容易掉落。U形針的鐵絲長度要能不妨礙製作花圈，又可以刺入基底一定深度。

4　從基礎花圈的左邊，靠近內圈底部的位置（葉片邊緣與工作平台接觸面齊高）穿刺第一片葉片。穿刺的位置是從靠近葉子末端處，將葉尖順時針方向，以彷彿要將葉片向外圈擴展的接續堆疊穿刺。

5　將葉片從內圈層疊穿刺至外圈，完成穿刺並轉一圈。外圈側面的葉片必須接觸工作平台。花圈的內圈以小片葉子穿刺，在花圈中軸線上則展現漂亮的葉尖，在花圈的外圈以大片葉子穿刺，就容易控制花圈的形狀及內外圈的比例。

6　葉尖的方向始終是朝向順時針方向。沿著花圈基底，像是描繪圖形曲線的感覺，將葉片作成如鱗片感覺。將葉尖的位置排列在先前穿刺在花圈葉子的中央處，如此便可蓋住U形針的下針處。

7　當花圈基底穿刺一圈後，必須將最初完成穿刺的葉子抬起來，將結尾的葉子放在下面再穿刺。透過這方式，將使葉片從起點到終點完成連結，同時也完成了花圈。

POINT

- 將葉片穿刺成為漂亮的鱗片狀花圈。在內圈穿刺小的葉片，中軸線上呈現的是美麗的葉尖，在花圈外圈配置大一點的葉子，這樣子才好控制花圈的尺寸與內外圈比例。
- 葉尖始終整齊的朝順時針方向配置。
- 此花圈可以放在桌上或盤子上，也可以壁掛。因此，必須使用底部為平面的稻草花圈基底。花圈底部的葉子應配置平整，使內圈與外圈都能確實地接觸工作平台。

基本材料的使用方式❹ 稻草花圈基底

稻草花圈是利用稻草緊緊的紮綁，具有花材不易掉落的優點。透過鐵絲也可以牢牢地固定裝飾物。本書介紹的聖誕節花圈，也使用了稻草基礎花圈，以下介紹的是直徑40公分的基礎花圈製作方法。

材料 Material

- 稻草 1至2束（調整到適當的粗細）
- #10鐵絲（作成直徑25公分的圓形）
- 細鐵絲
- 修飾緞帶（德國進口）
- #20鐵絲

如果沒有修飾緞帶，可以採用不織布材質的緞帶，或以染成綠色的伸縮緞帶代替使用。

作法 How to make

1 將稻草修剪成一半的長度，一次使用1/4的稻草，安裝在鐵絲作成的骨架上。

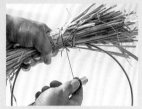

2 將整把稻草置放在鐵絲骨架上，利用細鐵絲紮綁。

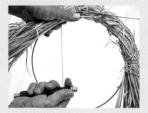

3 如果開始稻草過於稀疏，可以移動稻草的位置，同時增加分量，直到增加至一定的寬度後再紮綁。

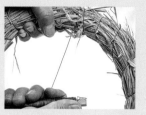

4 紮綁一圈後，剪斷多餘的稻草，將花圈修圓後再捲繞紮綁第二圈稻草。分岔出來的稻草也要一併綁起來。

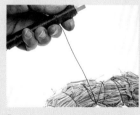

5 將紮綁完稻草的細鐵絲，穿入鄰近的鐵絲圈裡，並拉緊固定。

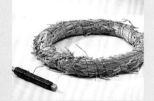

6 剪斷細鐵絲，以手壓整修平使上半部呈圓形。下半部則壓在工作平台上整平。

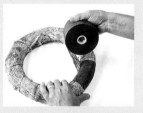

7 利用緞帶纏繞將稻草花圈隱藏覆蓋。如此才不會從花材的間隙看到稻草。

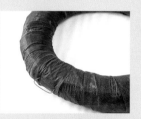

8 如此花圈的輪廓也才會明確，方便進行後面的穿刺。在花圈上刺入冂型的鐵絲以作為後續壁掛使用。

其他技巧

其他技巧 etc.

除了上述介紹的5種技巧之外，花圈還有各式各樣的技巧變化。

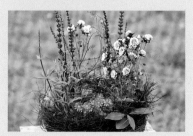

運用組盆技巧排列成花圈（→P.60）

利用銅網作成花圈形狀（→P.62）

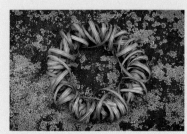

以葉子繞成圓圈連接成花圈（→P.64）

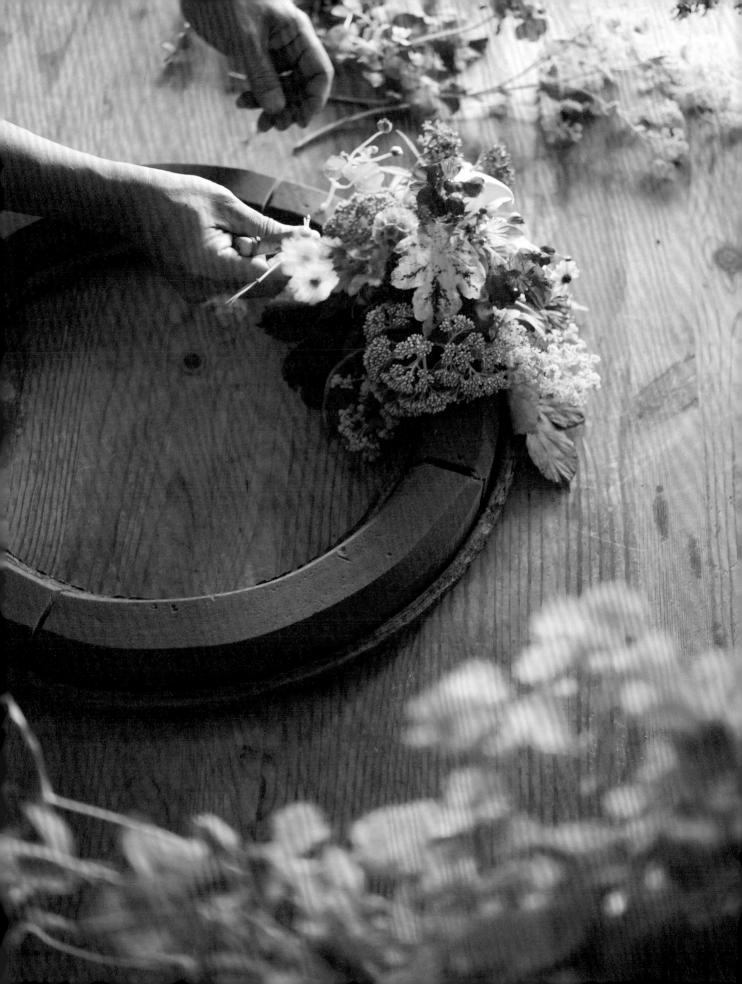

Chapter

3

春&夏的花圈

紅水木與鬱金香

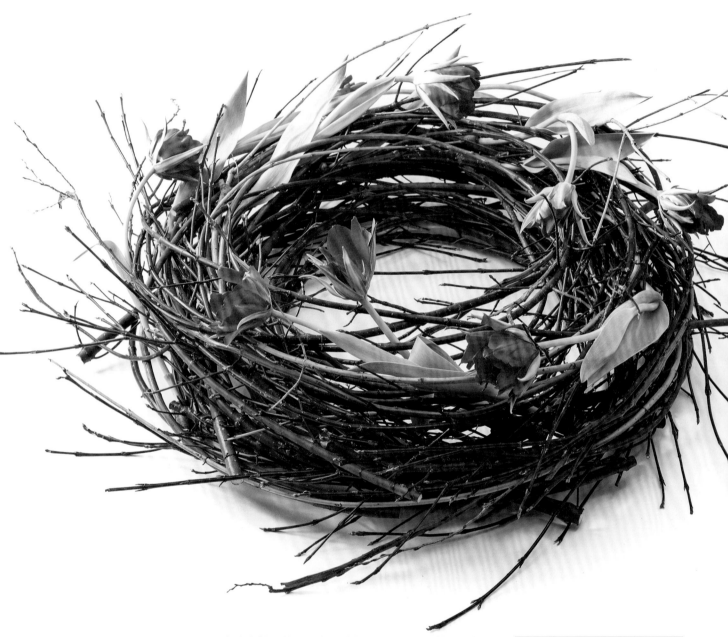

柔軟和美麗色調的紅水木，是非常適合製作花圈的完美材料。將一根直線條的分枝一邊扭轉一邊纏繞，的確可以作成圓圈形，但在此仍使用鐵絲骨架作為基礎，纏繞上修剪的樹枝，以展現每一根樹枝的表情。就算只有紅水木，也十分有魅力，若適當的加上花卉作為裝飾材料，則可以應用在不同的場合。

> **Point**
> · 因為想盡可能地展現樹枝本身的特徵，因此組合時在層疊的樹枝與樹枝之間預留空間。
> · 鮮花作為裝飾材料，在此選擇可以表現季節感的花材。除了考量搭配樹枝的色彩，並選擇代表春天的鬱金香，以呈現配置的流暢性。

花材 Flower&Green

1 紅水木
選擇長且具有分枝的紅水木，將不要的分枝進行修剪，切斷較粗的部分，避免在製作花圈時因為彎曲而破壞花圈輪廓。樹枝切口的修剪不採取斜切，而是垂直修剪。〈1.5公尺 15根〉

2 黃瑞木
為了使色彩呈現變化的應用材料。多用一點暖色調的黃瑞木，使春天的溫暖在冬天的花圈形象中增強。〈1.5公尺 5根〉

3 鬱金香（新拓）
鬱金香是用於代表春天的花圈裝飾材料。即使鬱金香的花莖較短，但仍展現了生命力與律動感。〈8枝〉

4 龍江柳
龍江柳是用於連結冬天印象（紅水木）與春天印象（鬱金香）的素材。〈1公尺 3根〉

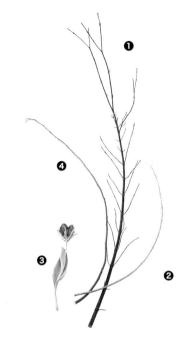

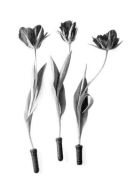

去除鬱金香多餘的葉子，為了保水，插入長5公分的注水管。以棕色花藝膠帶捲繞，使注水管在樹枝裡較不顯眼，不易被人看到。

資材 Material

· #10鐵絲（直徑35公分的圓形·以花藝膠帶紮綁）
· 細鐵絲
· 注水管
· 花藝膠帶（咖啡色）

作法 How to make

1 沿著鐵絲骨架，放上較粗的紅水木，利用已剪短並以兩條疊合加強的細鐵絲固定。較粗的紅水木樹枝有較大的彈性，所以需要至少三個固定點（綁點），固定於鐵絲骨架。第一圈使用大約兩根樹枝完成花圈明確的形狀。

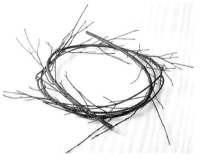

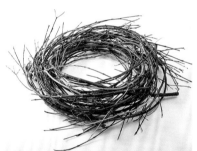

4 當完成花圈中心部分製作時，開始調整花圈內圈與外圈。為了展現花圈擺放時的一體感，所以在外圈下方部分配上一根樹枝，應盡量接觸到平台，花圈的內圈也是如此。到目前為止，形成花圈所需的密度配置與底部展開均已完成。

2 一旦完成基礎圓形後繼續組合樹枝，以製作花圈中心部分。盡量不要將較粗的樹枝切口集中在同一個位置。在此最重要的步驟是，慢慢的以紅水木將花圈逐漸增大尺寸，盡可能沿著鐵絲骨架自然的擴展。這樣花圈中軸線上既有密度，重心也會較為穩定。

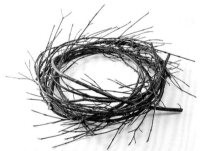

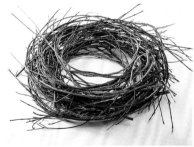

5 使用較細或姿態有趣的樹枝，展現花圈的表情，同時完成花圈輪廓的修飾。重要的是使其成為與材料相匹配的感覺和厚度。這次花圈的主題主要是傳達春天的活力與快樂，因此不需要展現太清晰的花圈輪廓，讓樹枝分枝呈現自由奔放的樣貌。

3 以鐵絲固定樹枝時，避免一次固定三根，最多只將兩根樹枝一起固定，以給人仔細的感覺，也會使整體呈現美好細緻的形象。樹枝尖端較細的部分，為了展現樹枝彈跳的樣貌，自然呈現即可。為了調和紅水木的顏色，適度的於花圈上加上黃瑞木。

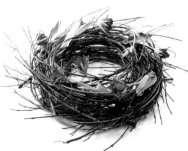

6 在花圈樹枝間插入已完成保水處理的鬱金香。因為花圈製作時留下了紅水木的分枝，所以可以十分容易的固定鬱金香。為了表現自然環境生長的花朵綻放的印象，建議不要配置明顯的組群，而是要有律動感的方式安排鬱金香的位置。活潑的將鬱金香捲在流動的線條上，就像樹枝的漩渦一般。

復活節花圈

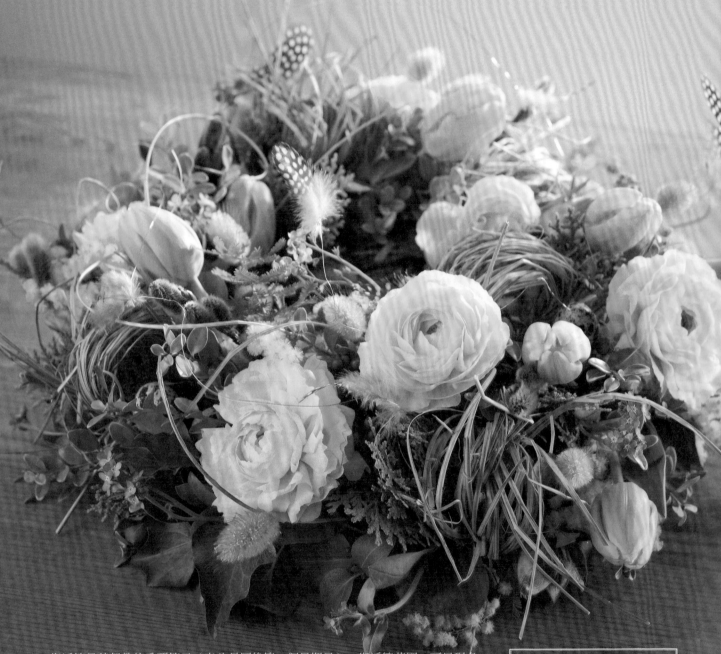

復活節是基督教的重要節日（春分月圓後第一個星期日）。復活節花圈，可呈現冬天到春天的季節變化，也可以用於祝福新生命的誕生，是一個充滿希望與祝福的節日花圈。在此使用春天花材，以陸蓮作為主角，裝飾成餐桌上的鮮花花圈。並使用黃楊木等乾燥材料，作為復活節的花藝裝飾也很適合。

Point

· 經過漫長且嚴苛的冬天，帶來讓人期待已久的春天溫暖氣息，因此花圈展現了明亮且快樂的氛圍。

· 為了讓人聯想到復活節，花材主要使用春天的黃色系、粉色系的花。選擇雞蛋形狀的鬱金香，也是用來象徵復活節的彩蛋。

花材 Flower&Green

1 常春藤〈20公分5枝〉

2 扁柏
搭配黃色的花材，透過黃綠色的葉子強調春天新綠的印象。〈20公分5枝〉

3 兔尾草
柔軟且溫暖的質感強調了春天的印象，進而讓人聯想到兔子與小鳥的羽毛，並符合復活節的主題。〈10枝〉

4 勿忘草
淡藍色的勿忘草與鬱金香的粉色系同一色調。〈10枝〉

5 長春花的葉子
光滑的質地與具有藤蔓特性的花莖，十分適合製作復活節花圈的形狀。

6 萊迷果〈25公分5枝〉

7 陸蓮
黃色是春天的代表色，因此選擇黃色的陸蓮。〈8枝〉

8 鬱金香
選擇淡粉紅色的鬱金香，且花朵的形狀為雞蛋型。應選擇花

莖有彈性的鬱金香，以配合花圈的曲線。〈10枝〉

9 五節芒（乾燥）
為花圈加入冬天的感覺，展現季節的變化。

10 銀柳（貓柳）
銀柳常用於復活節，代表豐富象徵的樹枝。

11 金合歡
鮮豔的黃色和溫暖的花朵，帶給花圈豐富的感覺。〈3枝〉

12 黃楊
黃楊是生命的象徵，常用於春天的花藝裝飾。〈30公分5枝〉

13 鳳梨番石榴葉
正面與反面均可利用，鳳梨番石榴圓形的葉子也十分適合復活節的主題。〈25公分5枝〉

資材 Material

- 環形海綿（直徑24公分）
- #22鐵絲
- 羽毛
- 鵪鶉蛋（殼）
- 細銅線

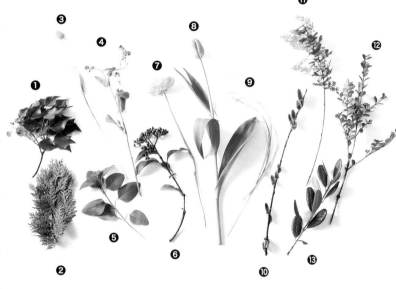

作法 How to make

1 將芒草分別捲成圓形，或直接利用其原本的直線條形狀。捲成圓形時，必須以鐵絲紮綁芒草，使用此材料是為了呈現動物或小鳥們在溫暖巢中的模樣。

2 將環形海綿的內圈與外圈底部插上扁柏等花材，盡可能使扁柏接觸工作台，也以此決定花圈的寬度。接著利用陸蓮或鬱金香插出花圈的高度，而花圈中間則補充黃楊與金合歡等有分量的素材，上方則加上些輕盈的素材，如芒草與勿忘草。

3 想像從深綠色漸變到淺綠色，並且以美麗的花朵奮力綻放的感覺來插作。有些地方配置捲繞的芒草，有些流動性較為單調處則以花朵點綴，進而妝點成具有張力感的花藝裝飾。

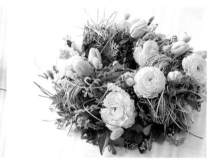

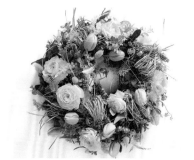

4 圖中是將全部材料插作完成的狀態。花圈展現了熱鬧且豐富的樣貌，大部分的素材呈現高低落差的布置，但須要注意內圈的空間應保持一定大小。由於主要採用較圓較大的素材，因此以芒草或勿忘草擁有的線條動態，展現花圈的連續性意涵及永恆的象徵性。

5 利用細銅線串結的珍珠、羽毛或鵪鶉蛋殼等。透過組合這些裝飾材料，更能增強復活節的主題風格。

6 花圈製作完成。花圈輪廓是正圓，表現出明亮、豐盛、有節奏感，讓人感受到春天的溫暖與快樂，這就是適合復活節期間的花藝裝飾。

母親節花圈

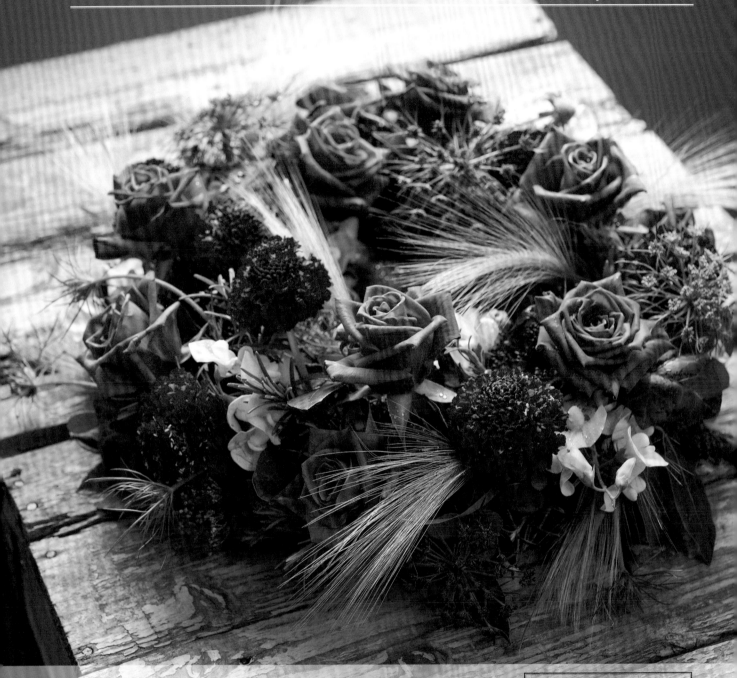

這是為了送給氣質高雅、成熟迷人女性的花圈。雖然本次花圈的主角是典雅的粉紅色玫瑰與松蟲草，但必須先配置銀色或咖啡色等稍顯暗沉的素材，遮蓋環形海綿是重點所在。透過使用葉材，仔細營造主花的「舞台」，將帶給人奢華的印象。利用黑蕾絲花與芒穎大麥草營造出美好氣氛，再以白色香豌豆花散發香氣，點綴出春天的明亮感。

> **Point**
> ・首先使用葉材鋪底，再開始插作花圈。配置葉材時，花圈的內圈與外圈都要使下擺部分接觸工作平台，製作時應留意花圈的一體感。
> ・玫瑰花是花圈的主角，必須注意玫瑰花應插於中軸線上，中軸線上需要有一些花朵朝上，以避免呈現稀疏的感覺，請特別留意。

花材 Flower&Green

1 紅櫨木
紅櫨木的紅葉與綠葉，可以增加花圈的色調。〈30公分3枝〉

2 莢迷果
在葉子和花材之間，以其顏色及形式連結，是本次花圈製作的重要材料〈20公分4枝〉。

3 松蟲草
松蟲草作為副花材，用於呈現搖曳的樣貌。〈10枝〉

4 八角金盤
用於花圈展開所需的大葉子。〈10片〉

5 玫瑰（Chocolat）
玫瑰是本次主花。依照花圈的大小建議使用中朵玫瑰，並選擇華麗綻放，成熟的粉紅色花朵。〈10枝〉

6 四季樒
與莢迷果扮演相同的角色。〈20公分8枝〉

7 芒穎大麥草
擁有細緻且閃耀的特殊魅力，使用時不要失去輕盈的感覺。〈7枝〉

8 香豌豆花
為花圈加上顯眼的白色，讓花圈呈現明亮感。〈7枝〉

9 黑蕾絲花
是用於填充空間的花卉。花的形狀與顏色主要用於強調時尚的形象。〈7枝〉

10 常春藤
提供花圈下方展開時必要的面狀葉片。〈6片〉

11 薰衣草
薰衣草是香氣十足且具有分量的花材，可以提供花圈需要的密度，其迷人的銀綠色調與優雅的質感，充分展現了花圈特殊的魅力。〈20公分5枝〉

12 迷迭香
迷迭香的用途與效果，與薰衣草相同。〈30公分5枝〉

13 尤加利
尤加利是理想的填充素材，可與薰衣草的色調相互搭配。〈30公分3枝〉

14 月桂樹
月桂樹提供了細緻的變化與穩定的感覺，香味也十分適合母親節主題。〈30公分5枝〉

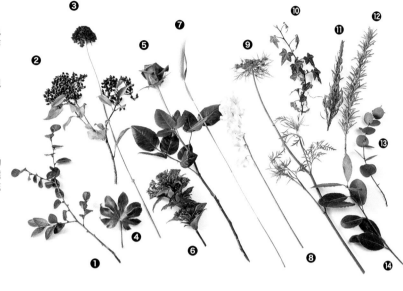

資材 Material

· 環形海綿（直徑24公分）

作法 How to make

1 將素材修剪成10至15公分的長度。於環形海綿的底盤處上方，插上八角金盤或常春藤等葉子，插在花圈外圈接觸工作平台的位置，加以修飾。在花圈內圈則利用月桂樹或迷迭香等，較不需要空間的素材進行插作。

2 圖中是從花圈左側觀看的樣子。此時決定花圈的寬度，同時大致完成花圈粗略的輪廓。可以挑選四季樒或迷迭香在部分位置插作，並決定花圈的高度。

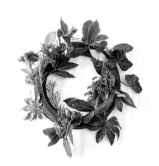

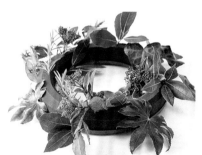

當花圈的寬度與高度決定後，再將其他的葉子一併插作。盡量不要連續使用相同質感與形狀的花材進行插作，才不會顯得單調，同時可稍微考慮構成組群。

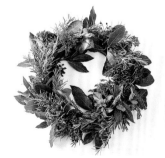

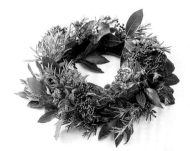

製作時，不會將花材均勻地覆蓋環形海綿。應保持輕鬆舒適的空間，尤其要注意展現花圈的流暢性。

作法 How to make

3 插作尤加利和紅檵木後,即完成裝飾花卉的基礎。從不同的角度觀看時,可以看到空洞處或看得見海綿,就應補充花材遮蓋海綿,進一步展現花圈內外精美的立體感。

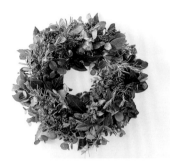
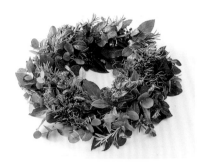

花圈的內圈與外圈下方完成修飾,並呈現完整的立體感,接下來開始插作花朵。此時完成了花朵的「舞台」製作,但尚未插上花朵,因此花圈的輪廓亦未達百分之百的完成度。

4 在花圈上配置松蟲草,稍微構成組群後,再決定插上玫瑰的位置。花朵的方向要順著花圈的流暢性(順時鐘方向),展現節奏感。切記花圈的內外都要插上松蟲草。

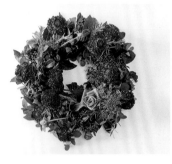
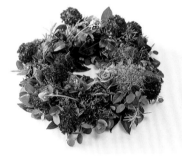

圖中是插完松蟲草的樣子,以四季櫨或黑蕾絲花為主,從旁插入松蟲草,如此便能掌握花圈基調。

5 將玫瑰花插在比松蟲草高一點的位置。因為玫瑰花是主角,所以必須明顯一些。可以構成輕鬆的組群,但仍要注意花圈的流暢性。從花圈上方俯視,重要的是在花圈的中軸線上呈現兩朵或三朵完整的花朵。如果中軸線上沒有呈現綻放的玫瑰花,容易給人模糊印象。

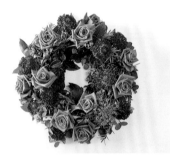
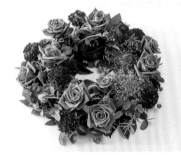

玫瑰花與松蟲草不僅插在花圈的中心部位,也插在花圈的內圈及外圈。粉紅色的玫瑰花與顯眼的鮮紅色松蟲草形成鮮明對比,而在成熟的風韻中,使花圈整體色彩飽和度下降,更加增添了花圈的魅力。

6 補充一些綠色素材,由於不想讓玫瑰等特徵強烈的花朵專美於前,透過加上黑蕾絲花、香豌豆花等輕盈的花朵,能將特徵強烈的花朵與綠色素材連結。如果輕盈的花材再配置得長一些,就能展現出自然的動態,而若配置的短一些,更貼近底部,則會呈現一般性的裝飾感。

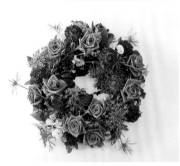
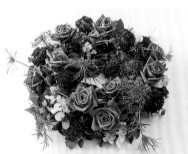

開始展現點綴氣氛的技巧,所以精心挑選材料。為了與玫瑰的微暗淡色調形成對比,可以插上白色香豌豆花,加入春天明亮的效果。

7 最後插上芒穎大麥草即完成。此舉也是為了調整花圈的氛圍,最後才配置是為了讓人觀賞搖曳的穗。

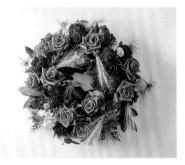
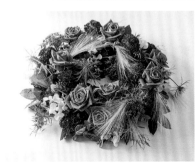

透過在不同方向插入搖曳的芒穎大麥草(表面、側面、上方、下方),可以展現花圈整體的立體感。

Column2 關於色彩

　　花藝設計中，材料的配色常是令人煩惱困惑的事。在本書中，我們利用四季的顏色來配色，製作了很多不同的款式。

　　春天時，在春天的黃色調添加上冬天的咖啡色色調；冬天時，在冷灰色的冬天色調裡加上春天的粉嫩色彩，利用柔和的粉色為冬天強調蕭瑟的氣息。

　　初夏時，在黃綠色的葉子間添加冷色系，在微光的綠色中一點一點的添加上白色或柔和的粉色系。盛夏時顯眼的強弱組合，充滿活力和無力的對比，包括藍色冷調及黃色暖調，表達植物充分生長的真實樣貌。

　　當夏天結束，聽到秋天來臨的聲音時，盛夏顯眼的色彩裡可以混合黑色，展現成熟的印象。十分適合搭配表面光滑的紅色和橘色果實，若是和枯萎的咖啡色結合，則讓人感受到秋意深濃。

　　冬天時，在乾燥無光澤的咖啡色系中將展現陰影之美。綠色植物具有濃厚且常綠的深色光澤，及透過纖細線條的綠色葉子，可以讓人聯想到冰雪，進而演繹出冬天風情。

　　一年四季，環顧身邊的大自然，即使是一日之際，也可以看到大自然中各種色彩豐富的變化。

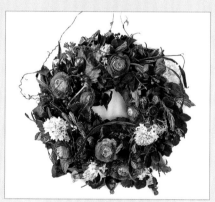

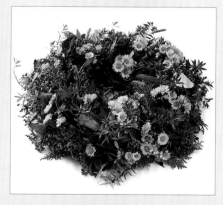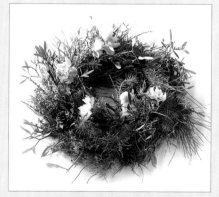

將一年四季中各色各樣的自然變化色調，引進花圈製作之中。

初夏的綠色花圈

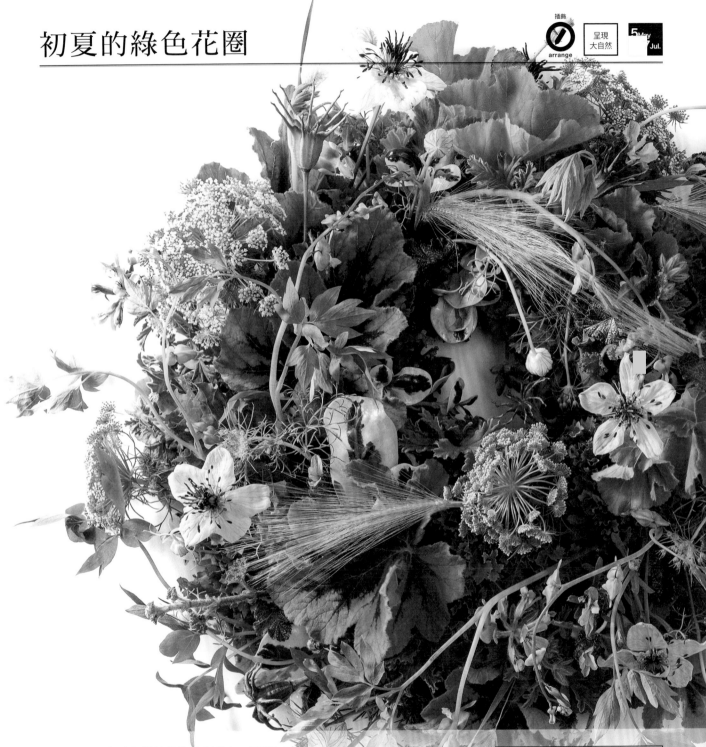

當春天結束，各式各樣的植物絡繹現身，展現初夏的新芽如何強勢生長的樣子。雖然植物新生的線條還很細，但為了強調強力生長的感覺，可以採用超出一般比例且輪廓較寬的素材，同時也可採用粉嫩色系與柔軟的線狀素材，再加上白色的花材與荷包牡丹的粉紅色，構築成讓人感受到陽光般的舒暢感覺。

> **Point**
> ・具有高低落差的構成組合。將短的素材盡量插低，接著加上較高的素材，最後再配置更長的花草，以這樣具有高低落差的方式進行插作。
> ・捨棄常用的花圈比例，將花圈的內圈作得小一些，讓人看到環的形狀。

花材 Flower&Green

1 羽衣甘藍
羽衣甘藍用於表現綠葉的組合，製作時最好不要選用太大的葉子。〈5枝〉

2 玉山懸鉤子
具流動感的花莖，葉子的紋理形狀及質感都十分具有個性，獨一無二。即使剪短了也很好運用。〈30公分5枝〉

3 香葉天竺葵
濃郁芬芳的香氣代表了初夏花圈的氣氛。〈30公分5枝〉

4 西班牙薰衣草
西班牙薰衣草展現了初夏的季節感。〈20公分6枝〉

5 荷包牡丹
在初夏的庭院裡獨特、顯眼又有個性的花朵。為了讓人可以好好的欣賞，插作時應選擇較高一點的位置，但應以傾斜的位置斜插，不破壞花圈的輪廓。〈8枝〉

6 芒穎大麥草
芒穎大麥草輕盈的印象與穗花

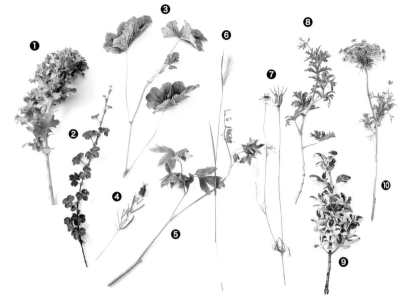

的流動感，營造出優雅的感覺。〈6枝〉

7 黑種草（African bride）
是讓人感受到夏天的素材。可以將黑種草的花苞或果實一起運用，提高黑種草的效益。〈6枝〉

8 玫瑰天竺葵
使用形狀不一樣的天竺葵展現變化，花朵也呈現色彩變化的效果。〈5枝〉

9 Coprosma repens
葉子上帶有斑紋，平整光滑。本次使用的其他素材皆有著粗糙的葉面，只有此植物的光澤葉面給人一種厚度和緊張感。〈20公分5枝〉

10 蕾絲花
蕾絲花給人精緻柔和的印象。蛋面的大面積花朵可以提供花圈輪廓的分量感。〈30公分5枝〉

資材 Material

· 環形海綿（直徑24公分）

作法 How to make

1 開始插作羽衣甘藍、香葉天竺葵與Coprosma repens。先決定花圈的寬度，花圈向外側的方向可以延伸到想要的長度，但花圈內側盡量配置的短一些，以展現圓環的形狀。注意花圈的內圈與外圈下襬都要接觸到工作平台。

2 低矮的花材盡量插低些，再插高的花材，接著插更長的花材，依照這種高低落差的方式進行插飾，同時決定花圈大致的高度。這個花圈有著相當大的輪廓，高度可以設定較高。訂出荷包牡丹懸垂的位置，以進行插作。

3 一邊插一邊確認花圈輪廓是否夠圓。在花圈的邊緣可以產生較大之高低落差，呈現出空間裡小花在其間嬉遊的印象。低處則不需要添加材料。

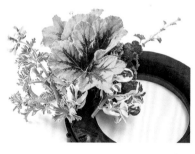

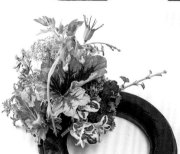

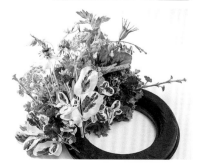

4 配置花材以構成自然的組群。但要特別注意，若花材分布過於均勻，將會顯得單調。擁有曲線的芒穎大麥草與荷包牡丹，是較容易構成圓形輪廓的素材。

5 完整插作一圈後，確認花圈底部已修飾。再從側面確認，花朵與植物是否都展現令人滿意的表情，有沒有相互交疊接觸的花材，或看起來過於狹窄的部分。

6 從花圈上方俯視確認，看看花圈輪廓是否為圓形，就是最重要的細節。如果看到寬度變窄處，就再補充花材加以調整。

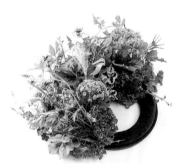

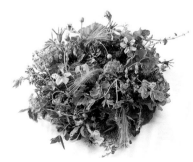

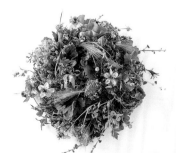

萬壽菊的黃色花圈

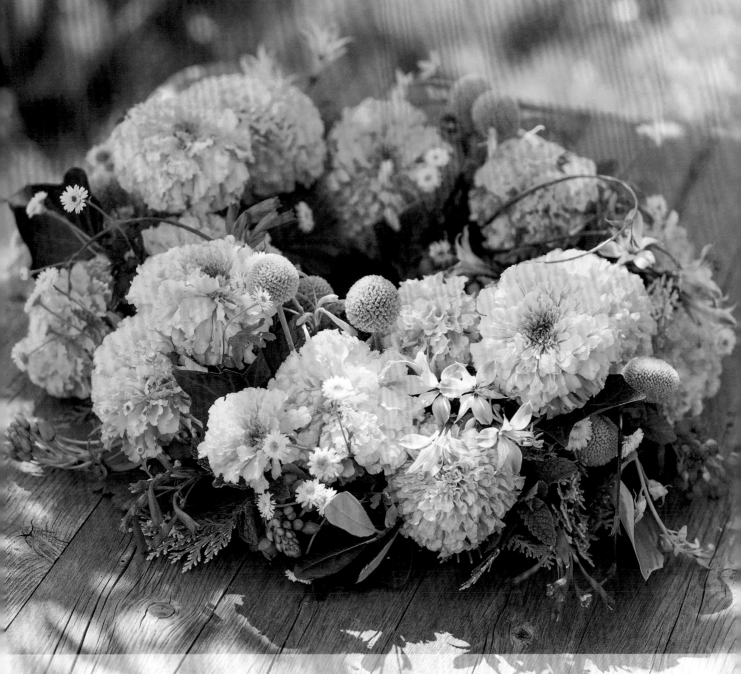

以萬壽菊呈現享受初夏午后耀眼的陽光。既顯眼又新鮮的黃色在眼前展現，為了特別強調色彩給人的印象，因此花圈以緊密的手法插作。讓人感覺出即將到來的快樂夏天，以明亮的印象製作花圈。在萬壽菊旁邊添加不同的淡黃色圓形花朵，以呈現律動感。透過多種形狀與質感相異的花材，搭配初夏的綠色葉材，演繹出初夏的季節感。

花材 Flower&Green

1 法國小菊
（Yellow wonder）
法國小菊的顏色與形狀，十分適合本次的花圈主題。將其分枝後插作成群組。〈30公分3枝〉

2 扁柏
夏天新鮮的扁柏，是一整年都不會缺席的素材。可以利用扁柏修飾花圈底部，也可以作為花與花之間隔離的素材。〈20公分7枝〉

3 蛇麻
使用於花圈的圓圈，製作曲線。〈20公分5枝〉

4 煙霧樹的葉子
利用煙霧樹葉子的深濃色調，作為色感的強化。〈20公分5枝〉

5 萬壽菊
使用不同大小的花朵，布置出節奏感，在緊密的花圈裡展現出一定的高低落差。〈20枝〉

6 水仙百合（Silhouette）
水仙百合的圓形花朵是與綠葉連結的花材，讓人觀賞色調轉換的過程。〈5枝〉

7 黃花美菫蓮
黃花美菫蓮的小花是與大朵的萬壽菊構成對比，可營造出輕盈感的花圈。〈7枝〉

8 日本路邊青
日本路邊青的葉子擁有有趣的形狀，其溫暖的感覺十分適合本次的主題。〈6枝〉

9 天鵝絨
將準備迎接夏天的印象，以天鵝絨的橘色來作比喻。可插作於花圈較低矮的位置。〈6枝〉

10 金杖球
黃圓球形黃色的金杖球，是用於調和效果的素材。〈10枝〉

11 垂筒花
利用垂筒花點綴花圈。垂筒花的形狀也不會影響到本次主花萬壽菊的圓形。〈10枝〉

12 常春藤〈7片〉

13 鳳梨番石榴〈30公分3枝〉

14 薄荷〈30公分5枝〉

資材 Material

・環形海綿（直徑30公分）

Point

・把握流暢性，以構成高低落差的感覺斜插。避免花圈邊緣的素材顏色、質感與形狀過於單調。

・有些花朵應橫插在側面。為了讓人從側面看，也不會降低對花圈初夏的印象。較長的蔓類材料並不是最後才進行配置，而是與其他的素材一樣於不同的階段逐步插入。

・這不只是一個華麗的花圈，即使是細節也強烈表達了主題性。雖然花圈給人輪廓為圓形的印象，但是在花圈的細部，盡量表現明顯的高低落差，這是特別需要注意的。

Column3 關於植物的個性

植物與人一樣，都擁有獨特的個性。

若決定以某些植物作為主角製作花圈時，請務必將植物的個性納入考量。可愛、成熟、高尚、親切、優雅、瀟灑……如果主角植物的個性可以明確的聯想與展現，那麼要選擇採用什麼樣的配角花材？也就變得顯而易見容易決定了。

設計製作時不僅需要展現花材自身的美觀，而是要引導出那些植物特有的美感，並活用每一個具有個性的植物，才是一大樂趣。這次介紹的萬壽菊花圈也是利用親切感的顏色與圓形形狀概念，製作出對明亮快樂的夏天來臨的期待。此外，在P.104以聖誕玫瑰為主角的花圈，與迎接春天時到來的花朵一起綻放的優雅姿態，搭配上春天的各種植物，彷彿花朵在爭奇鬥豔中又不失和諧。

夏日庭園派對

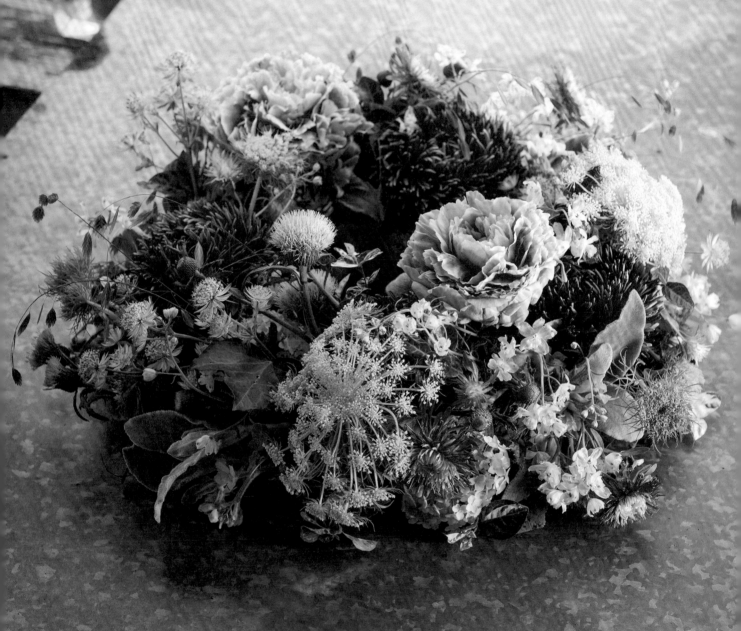

夏天開始了，當然要使用只有這季節才有的芍藥來製作花圈，那是任誰都會回頭看上一眼的華麗花朵。為了搭配芍藥的姿態，配角花材也選擇了翠菊或胡蘿蔔花等大朵的花，選擇其他材料時也必須呈現出躍然爭豔的感覺。由於芍藥擁有的女性特質，讓人想起女性聚集的庭園派對，因此盡量使用淡色調且具有細緻感的素材來搭配製作。

Point

· 採用高低落差的插作手法，構築輕盈的感覺。雖然花材蓋住海綿，但仍有透光的空間。

· 為了讓人感受每一株植物的生長環境，因此花材的花莖留長一些。

· 不要讓花圈中軸線上呈現空洞，注意低矮材料在花圈上的配置。

花材　Flower&Green

1　銀葉菊（Cirrus）
淺色調的面狀葉材。若採用較多小型花朵時，可利用銀葉菊營造穩定感與節奏感。〈20公分5枝〉

2　小判草
在庭園中迎風搖曳的姿態。以一枝再接著兩枝的方式插入，並營造出節奏感。〈30公分5枝〉

3　芍藥（Sarah Bernhardt）
採用盛開、半開、花苞等不同大小的芍藥加以配合，較容易建立出節奏感。插作前應盡量讓其吸飽水份。〈3枝〉

4　繡球花（Annabelle）
繡球花在視覺上可以營造圓形，適合作為底部的填充花材。由於繡球花的保水性不佳，因此配置時應採用短而低的方式插作。〈6枝〉

5　翠菊（Shaggy）
翠菊應配置比芍藥低一點的位置。插作時需仔細觀察花朵的方向，以配合花圈製作的流暢。〈5枝〉

6　大飛燕草
白色且具有透明感的飛燕草，適合用於填補空間。〈30公分5枝〉

7　藍星花（白色）
柔軟的質感可以中和整體的氣氛。〈8枝〉

8　常春藤
常春藤除了應用於花圈底部之外，也可以將較精細的葉子連續插作，即使插在花圈上側亦可以展現出節奏感。〈10片〉

9　翠菊
是連接翠菊（Shaggy）的深濃色彩與芍藥的粉紅色之間的素材。其角色也能保持花朵大小的平衡。〈30公分5枝〉

10　白芨
復古色的白芨，是很受歡迎的素材。〈30公分5枝〉

11　日本薊
用於平衡花圈整體花朵大小的素材。〈30公分5枝〉

12　斑葉絡石
讓花圈展現流暢性的素材。〈20公分10枝〉

13　鐵線蓮（White jewel）
呈現清秀又具有女性特質的印象，適合插在花圈上方。〈30公分3枝〉

14　胡蘿蔔花
高大盛放的胡蘿蔔花，可以控制整體的平衡。〈30公分3枝〉

資材　Material

・環形海綿（直徑30公分）

作法　How to make

1 將全部花材修剪成15公分左右。從已經吸水且切削過的海綿上，約略左邊的中央位置開始插入。利用常春藤和其他葉材來決定花圈內圈與外圈的寬度。

2 利用小花、中朵的花及綠葉決定花圈的高度。如果已作出花圈大致的輪廓，隨著決定好的高度與輪廓，往左下繼續插作。由於要讓人們感受到每一種植物的生長，插作時將花莖比平常留的稍長一些。

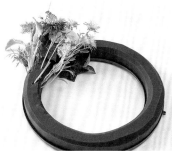

3 花圈中軸線上以低密度的布置，但須注意儘可能不要讓空洞出現。低矮的部分也要插上繡球花等塊狀大面積的花材，並在其上方，將花朵以飛射出的感覺進行插作，加上輕盈的素材奔放的展現，但應盡量保持花圈的整體輪廓，避免造成形狀潰散。

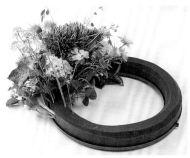

4 插完一圈即完成。雖然花圈上展現了花朵爭相迎前的華麗景象，但要特別注意，避免花圈外圈的圓形輪廓與內圈的空間有模糊感。

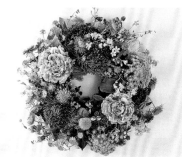

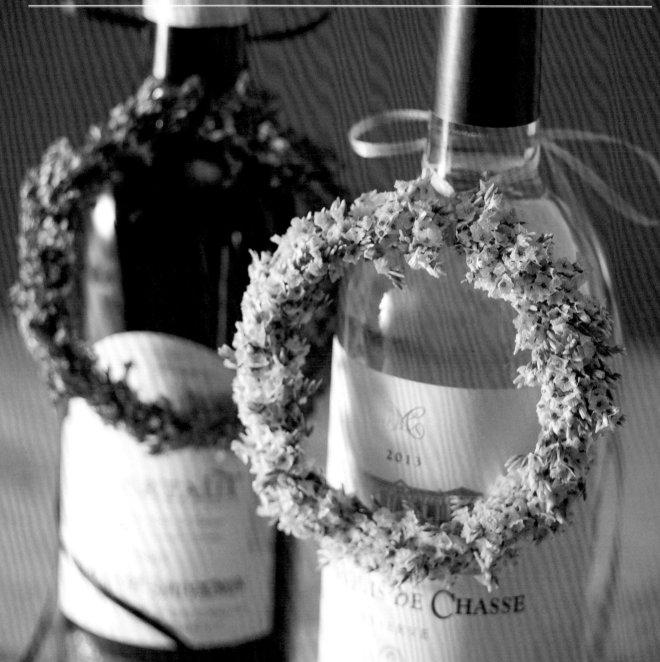

利用容易乾燥的素材和可愛的果實,及製作其他花束時所剩餘的素材,如短到不能利用的花材,來製作小小花圈。以鐵絲作成小的骨架,以「紮綁」的技巧纏繞。在此介紹的是採用自春天到夏天皆盛開的星辰花。小小花圈可以綁上緞帶和禮盒一起贈送,或當成頭冠髮飾等,用途十分廣泛。

Point
· 需要考量乾燥後材料可能因體積縮小而脫落,因此取用材料時,每一束都必須具有一定的分量體積,再用力以鐵絲拉緊纏繞。
· 可使用剩餘的素材輕鬆製作的花圈,也能當作後續製作大花圈的練習。

花材 Flower&Green

星辰花（chino-blanc）
選用容易乾燥的星辰花，小朵的星辰花十分適合製作小小花圈。選擇的花朵應適度的盛開，但過於綻放也不適合。〈30公分3枝〉

資材 Material

・#18鐵絲（直徑8公分的圓圈・以花藝膠帶纏繞）
・銅線（銀色）
・緞帶

銅線是可以任意捲曲的細鐵絲。除了以銅線固定輕盈的素材之外，本書還以它製作裝飾點綴，如將裝飾品和羽毛連接到花串上使用。

商陸也可以當成製作花圈的素材。以鐵絲穿過果實加以串聯作成花圈，非常簡單。

作法 How to make

1 將星辰花修剪成約5公分的長度。鐵絲上則以花藝膠帶纏繞作成花圈骨架，而花材則利用銅線將其紮綁在骨架上。

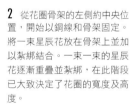

2 從花圈骨架的左側約中央位置，開始以銅線和骨架固定。將一束星辰花放在骨架上並加以紮綁結合。一束一束的星辰花逐漸重疊並紮綁，在此階段已大致決定了花圈的寬度及高度。

3 以逆時鐘方向逐漸將材料往下移動並交疊紮綁，同時注意要作出美好乾淨的輪廓。紮綁捲起時，同一處以銅線纏繞一至兩次固定。如果星辰花的花莖太長時，則需要修剪。

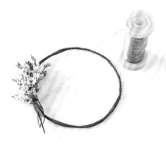

4 在以第3個步驟將材料紮綁至起點附近時，抬起第一束的星辰花，在其下方放一束較短小的星辰花並繼續繞固定，透過這樣的作法，將使起點與終點自然的連結。

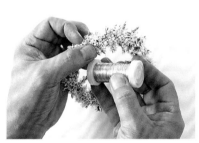

5 最後將銅線剪斷，於花圈背面穿至鄰近的銅線中兩次，以此縫合的方式固定。剩餘的銅線可作成掛勾，若不需要則直接剪短。花圈的背面沒有加上花材，可視用途來決定是否添加花材。

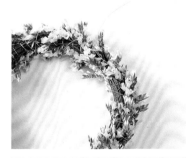

6 最後進行形狀調整，將剩餘的花莖和花朵修剪後即完成。為了搭配花材顏色，因此選擇了黃色緞帶，綁在紅酒瓶上可以當成禮物贈送友人。

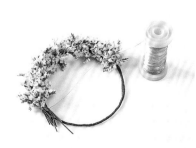
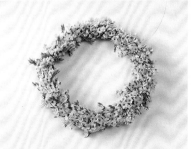

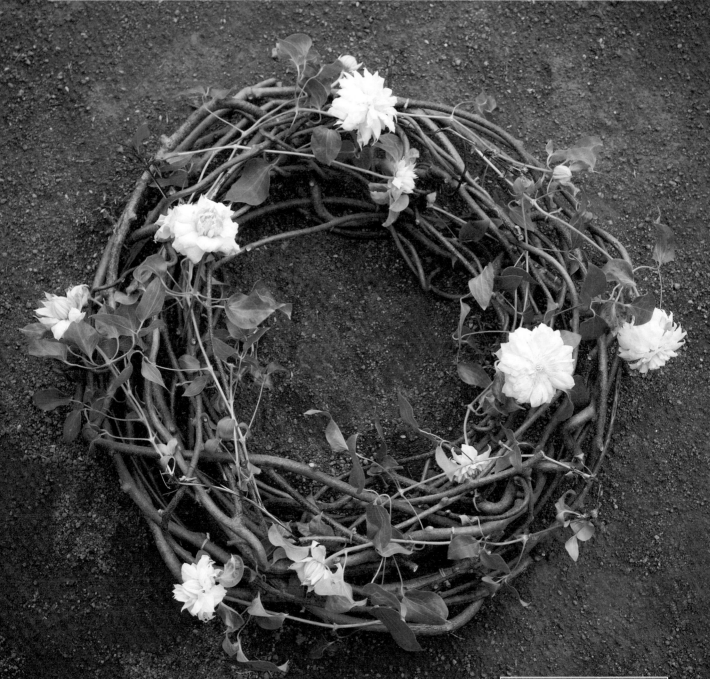

獼猴藤是較容易取得的素材之一。具有彈性，藤蔓的粗細與形狀也有豐富的變化，只要纏繞一、兩圈就可以讓花圈擁有獨特的表情。為了呈現藤蔓的美麗，製作時稍微歪斜了一些。利用這個藤蔓纏繞的基礎花圈，可以加上各式各樣的裝飾。在此結合了線條較細的鐵線蓮，以柔軟的綠葉和白色的花朵表達初夏風情。

Point
- 獼猴藤不易固定，建議加上鐵絲骨架，即使纏繞扭曲過程中形狀歪曲，也可以回復到圓圈形狀。纏繞藤蔓後的花圈強度也會增加。
- 獼猴藤數量增加，製作出的花圈密度也越高，也能使它成為具分量又有活力的花圈。

花材 Flower&Green

1 獼猴藤
還未乾燥的獼猴藤較為柔軟，
可以展現藤蔓的獨特表情。盡
可能不要將長的藤蔓剪短。
〈1.5公尺7根〉

2 鐵線蓮
隨著花圈的輪廓加上花朵，不
要選擇直的鐵線蓮花莖，而選
擇具有曲線的花莖。利用咖啡
色花藝膠帶纏繞注水管，為鐵
線蓮提供水份。〈10枝〉

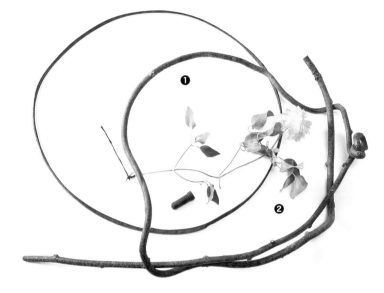

資材 Material

· #10鐵絲（直徑55公分的圓
　圈·已纏繞花藝膠帶）
· 花藝膠帶（咖啡色）
· 注水管
· 包線鐵絲

作法 How to make

1 沿著鐵絲作的花圈骨架纏繞
第一根獼猴藤。配合藤蔓的表
情，自然的在骨架上纏繞。藤
蔓以跨越骨架一至兩次的方式
纏繞，藤蔓的兩端則以剪短的
包線鐵絲固定。

2 繼續纏繞第二、第三根藤
蔓。最初幾根藤蔓是隨著骨架
纏繞，增加花圈中軸線密度。
部分藤蔓與藤蔓交疊處也以包
線鐵絲固定。

3 藤蔓與藤蔓固定時，一定
是將兩根藤蔓一起固定。由於
固定藤蔓的鐵絲是會被看到的
素材，所以必須搭配花圈的顏
色及主題性。這次使用的是柔
軟的藤蔓，因此以包線鐵絲纏
繞一圈固定，若藤蔓較硬且具
有彈性時，則應繞兩圈紮綁固
定。

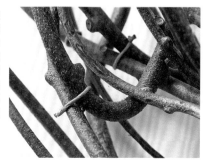

4 除了花圈中軸線上要有足
夠的密度，也要注意整體的平
衡。檢查花圈圓圈的寬度是否
均勻的同時，並確認底部放在
工作平台時是否有足夠的穩定
感，再繼續作進一步的纏繞。

5 當達成花圈的粗細和圓形輪
廓的目標時，也完成了中軸線
上的密度，並且確實作到了花
圈內圈與外圈的底邊展開，與
工作平台展現出一體感，花圈
即完成。

6 利用敲擊莖基部以增加吸水
性的處理後，置入注水管，再
將鐵線蓮插入固定在藤蔓的空
隙間。插作鐵線蓮時不可遮蓋
住花圈的主體（獼猴藤），也
要注意花量與空間的配置。

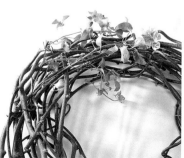

組合盆栽花圈

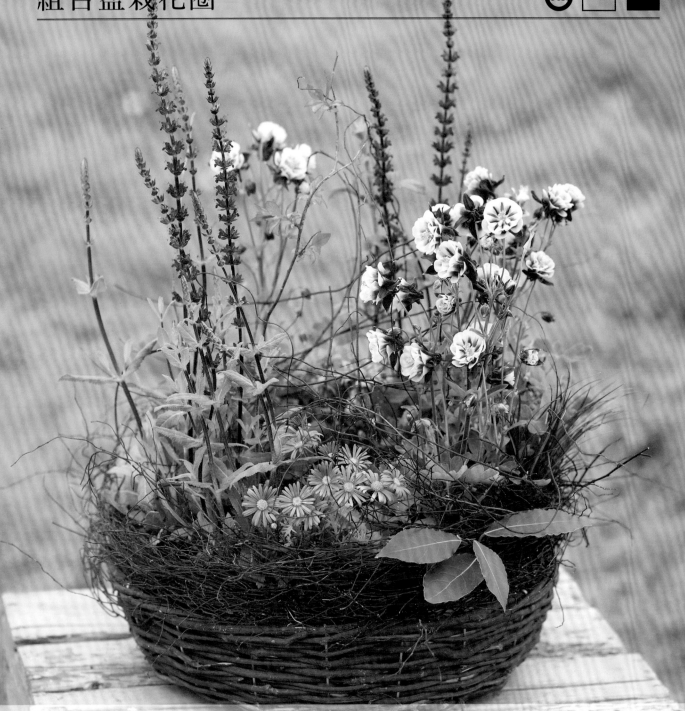

園藝店裡陳列了庭園用的各式各樣植物，可以在花圈型的籃子裡放入盆栽，送給喜愛園藝的人。將盆栽放在籃子裡一段時間後，再移植到庭園裡，可以享受這樣的樂趣。花圈藤籃不只使用盆栽裝飾，還加上了一點裝飾性的植物材料，就變成具有魅力的禮物，不只呈現了自然風格，也展現成熟的氣息。

> **Point**
> ・盆栽可以選擇低矮的、中高度的、高的等三種高度，以配置出高低落差的立體感。
> ・盆栽擺放須注意花圈的流暢性。
> ・最後插上季節性的樹枝，展現自然感，同時展現創作者的個人特質。

花材 Flower&Green

1 鼠尾草
鼠尾草是本次的配角材料，和西洋縷斗菜一樣的高度，或選擇比西洋縷斗菜高一些的鼠尾草最理想。〈3盆〉

2 絲河菊
鼠尾草的紫色已在較高位置呈現，低矮的盆栽就以絲河菊的紫色進行配置，以對應鼠尾草。一方面要避免色彩重複，一方面也要使整體有統一感。〈2盆〉

3 重瓣西洋縷斗菜
重瓣西洋縷斗菜是本次的主角，擁有鮮豔華麗的花朵，並具有分量感。將其配置在顯眼的位置。〈3盆〉

4 茅莓
（Sunshine Splendor）
因為茅莓有著大片的葉子，故適合配置於低矮的位置。黃色與紫色的對比明亮且有趣。〈2盆〉

5 薹草
利用薹草的色調、高度及形狀調整花圈整體的節奏感。〈2盆〉

6 鈕釦藤
以葉子已經乾枯脫落的鈕釦藤用於隱藏軟盆，並同時作為籃子跟植物之間流動印象的連結角色。〈50公分6束〉

7 月桂樹
插在籃子上的月桂樹，葉子向下展開。〈20公分2枝〉

8 粉花繡線菊的樹枝
在盆栽的土裡插上季節性樹枝，為靜態的組合添加動態的變化。

9 雪球花的樹枝
同樣是插在盆栽裡的樹枝。主要是為了增加只有利用盆栽時，上方缺少的綠色枝葉。〈20公分3支〉

資材 Material

10 花圈型藤籃
（直徑35公分）
・#18鐵絲

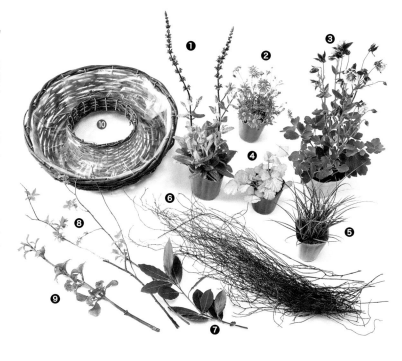

作法 How to make

1 先在籃子裡擺放盆栽看看感覺，再決定配置。首先決定主角植物的位置，接著再決定配角植物的位置。在主角與配角的間隙配置上其他的盆栽。應注意不要將較高的盆栽排在同一區間裡。

2 將主角植物放入，再利用其他盆栽從側面配置在主角周邊。而較為低矮的素材輪流於內側與外側交替配置，讓每一株盆栽都能輕易展現。

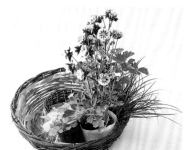

3 為了將軟盆確實固定，可盡量塞緊盆栽。盆栽的間隙放入已紮綁好的鈕釦藤（參考「步驟5」）可以達到緩衝的效果。因為花圈必須展現流暢性，因此強勢的花材往內側擺，弱勢的綠葉植物則是隨著不同的位置放於內側或外側，歪斜的配置。

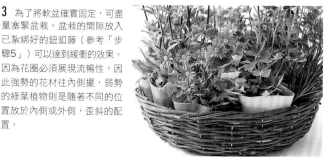

4 這是將所有的植物放置在適當位置的狀態，確實地固定，使每一株盆栽不會晃動是非常重要的。如果盆栽之間仍有空隙，可以再加上盆栽或利用緩衝材料（鈕釦藤）在間隙裡予以穩定。

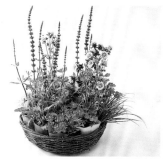

5 將鈕釦藤作成一束，如圖中利用鐵絲在底部紮綁。鐵絲部分可以插入盆栽的土裡，或插入軟盆與軟盆的間隙，順著花圈的流暢性布置，且盡可能地蓋住軟盆，讓鈕釦藤纏繞在花圈籃子的外圈。

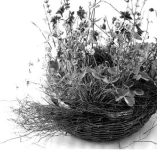

6 將鈕釦藤纏繞於籃子外圈後，也要在軟盆與軟盆的間隙纏繞固定。花圈藤籃的內圈也以同樣的手法進行，但不要忘記保留花圈中央的空洞。最後調整花圈整體輪廓，將樹枝插在盆栽的土裡。以插枝增加花圈的輕盈感，使籃子本身的咖啡色不會顯得沉重，即完成。

盆栽花圈布置

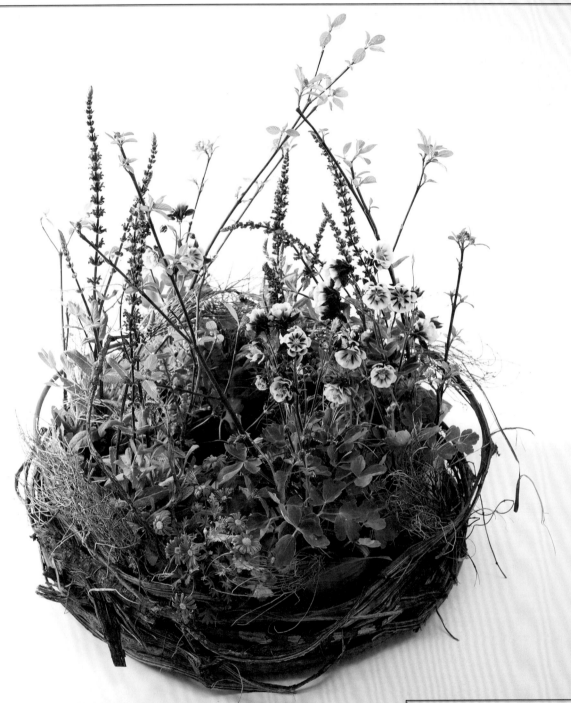

盆栽花圈是利用鮮花之外的素材進行布置，若細心製作，相當具有獨創性。盆栽花圈有各式各樣的用途，例如用於展覽會場的空間設計，或餐廳的門口裝飾等。在此雖然利用了與P.58花圈藤籃相同的盆栽，但對其進行了調整，以使植物看起來更為自然，並且和具有動態感又顯眼的花器十分搭配。

> **Point**
> · 在此考慮將盆栽花圈作為庭園門口的裝飾，讓P.58中相同的盆栽有更生動的變化，花器也製作的更為自然。
> · 將盆栽於內側或外側輪流不對稱配置，以呈現自然的印象。

花材 Flower&Green

· 鼠尾草 〈3盆〉
· 絲河菊 〈2盆〉
· 重瓣西洋縷斗菜〈3盆〉
· 茅莓（Sunshine
　Splendor）〈3盆〉
· 薹草 〈2盆〉
※與P.58使用相同的素材。

1　紅水木
將紅水木插在較高位置，作為
調和花圈整體的角色。盡量選
擇具有分枝且較細的樹枝。
〈50公分6枝〉
2　金翠花
富有彈性，且枝莖呈現動態及
趣味感的素材。可作為盆栽和
花器間隙補充的素材。〈20公
分5枝〉
· 葉蘭
纏繞盆栽以蓋住軟盆。除了葉
蘭之外，其他不會立刻縮水的
葉材亦可使用。〈15片〉

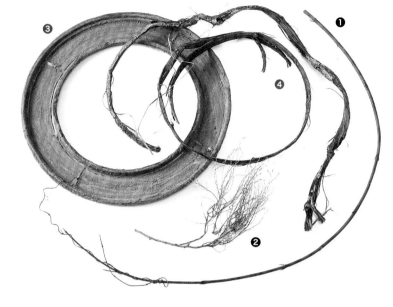

資材 Material

❸ 使用過的環形海綿底座
　（直徑48公分）
❹ 樹皮（細長的）
· 細鐵絲

作法 How to make

1　製作花器。具有防水能力的
環形海綿底盤是已使用過的素
材，以電鑽在底盤的內圈與外
圈各開三個洞。

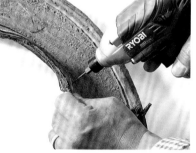

2　這些洞是為了將固定樹皮用
的細鐵絲從洞裡穿過，將樹皮
於花圈的內圈與外圈沿著底盤
的輪廓固定一圈。

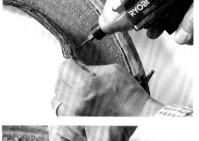

3　將樹皮環繞固定到可以遮蓋
盆栽的高度，樹皮互相重疊固
定。這裡不使用電鑽，而是以
細鐵絲將樹皮直接固定。

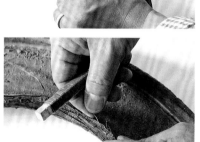

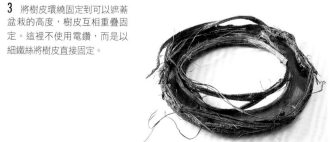

4　樹皮整齊的排列，就像一
般市售的籃子一樣。本次作品
既保持了機能性，又可以展現
隨機排列的變化，充分呈現大
自然的律動感。花器製作即完
成。

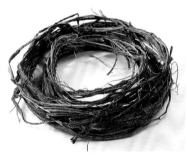

5　盆栽連同軟盆一起以葉蘭
纏繞在花器中。將葉蘭花莖較
硬的部分剪斷，葉子不需要修
剪，纏繞後並不需特別固定。
再決定主角植物與配角植物，
在盆栽之間的間隙補充其他的
盆栽。將全部的盆栽於花圈的
內圈與外圈，輪流以有節奏感
的不對稱方式放入。

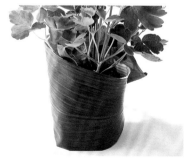

6　盆栽放置完成後，將乾燥
金翠花插入花器和盆栽的間隙
中，並固定盆栽。內圈側也插
入，以強調花圈中央的圓形空
間。再將紅水木插入土中，利
用它的顏色與高度展現協調
性。將一根沒有葉子的紅水木
插入樹皮的間隙，就完成了具
流暢性的花圈。

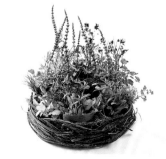

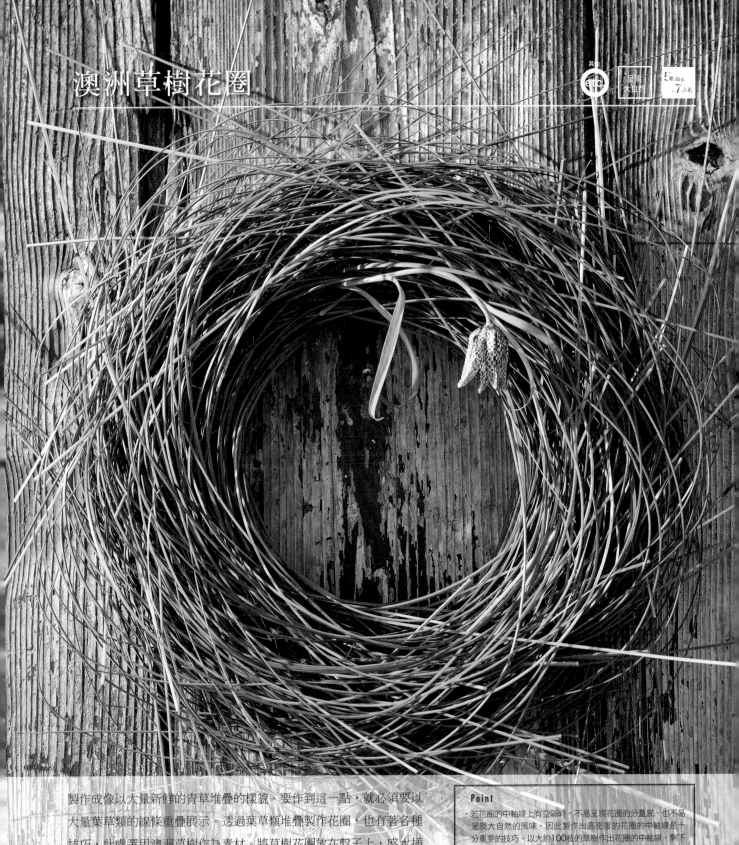

澳洲草樹花圈

製作成像以大量新鮮的青草堆疊的樣貌。要作到這一點，就必須要以大量葉草類的線條重疊展示。透過葉草類堆疊製作花圈，也有著各種技巧，此處選用澳洲草樹作為素材。將草樹花圈放在盤子上，盛水插花，或作為壁掛裝飾都十分適合。

Point
‧若花圈的中軸線上有空隙時，不易呈現花圈的分量感，也不易呈現大自然的風味，因此製作出高密度的花圈的中軸線是十分重要的技巧。以大約100枝的草樹作出花圈的中軸線，剩下的100枝草樹則作成花圈輪廓，大致以這樣的感覺來製作。
‧當草尖或草根較長，自花圈輪廓伸展開來，會有較強烈的視覺效果。

花材 Flower&Green

1 澳洲草樹
（Xanthorrhoea genus）
雖然澳洲草樹花莖較硬，但它能彎曲且彈力也佳。但若勉強彎曲草樹仍會折斷，是不太好駕馭的草，但它的魄力給了花圈強烈的線條魅力。草樹的莖基部都以直切。〈200枝〉

2 花格貝母
花格貝母是本作的焦點花材。可以根據擺設地點及花圈的印象，而選擇其他的花材。作為一種清新的季節性花材，並選擇與草樹同風格的花材。〈1枝〉

資材 Material

・#10鐵絲（直徑30公分的圓圈，已纏繞花藝膠帶）
・銅網
・注水管

作法 How to make

1　如圖，將8×14格的銅網修剪成三片。

2　沿著鐵絲作的骨架上，將三片銅網橫放，以手握住銅網將其彎成圓筒形，如同隧道一般。

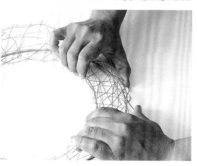

3　將三片銅網捲圓，骨架成了甜甜圈的形狀，將銅網的邊緣尖端作成鈎狀鈎住另一邊的網子以固定。以兩手壓塑調整形狀。為了使花圈穩定，底部應作成平的，當銅狀圓筒的斷面呈現半圓時，就完成了基礎花圈的製作。

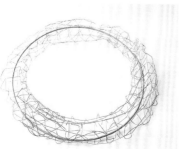

4　在基礎花圈裡插入澳洲草樹。為了強調花圈的象徵性，葉草的流動方向為順時針方向，將草從底部插入，掛在銅網格子上固定，頂端自然的放置即可。從網子的空隙持續補充葉草，使花圈的中軸線密度逐漸豐厚。

5　牢固地完成花圈中軸線的製作是非常重要的。插入銅網的葉草數量越多，花圈就越緊密及穩固。同時也要保持花圈內圈與外圈輪廓的明確性，確認花圈中軸線上的密度與高度時，並使花圈底部與工作平台呈現一體感。請以上述的目標達成草樹花圈的製作。

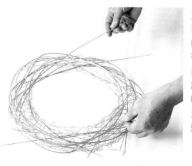

6　銅線露出來也無傷大雅。是否呈現草樹的質量、是否完整傳達花圈的主題，才是完成花圈的標準。最後插入以注水管盛裝的花格貝母即完成。

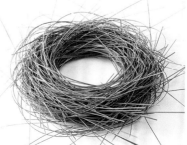

芒草花圈

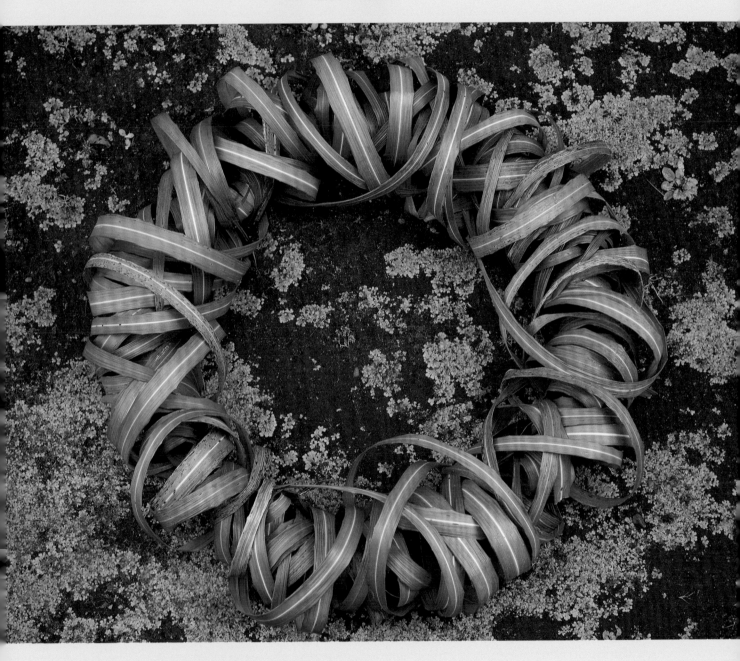

大自然中有許多具有魅力、吸引力的葉草。觀察它們的顏色、質感及形狀,以感受到的印象來製作花圈。在此採用擺動幅度大,搖曳展開的芒草,呈現有節奏感的「跳躍之草」。將細長的葉子彎曲後,以有顏色的釘書針固定,透過大小不一的圓圈連結成大圓,展現花圈的象徵性。芒草葉乾燥後會變圓,呈現葉子平面的樣貌時,應使用成熟的葉子。

花材 Flower&Green

· 芒草葉〈50片〉

資材 Material

· 釘書機與釘書針

蛇麻花圈

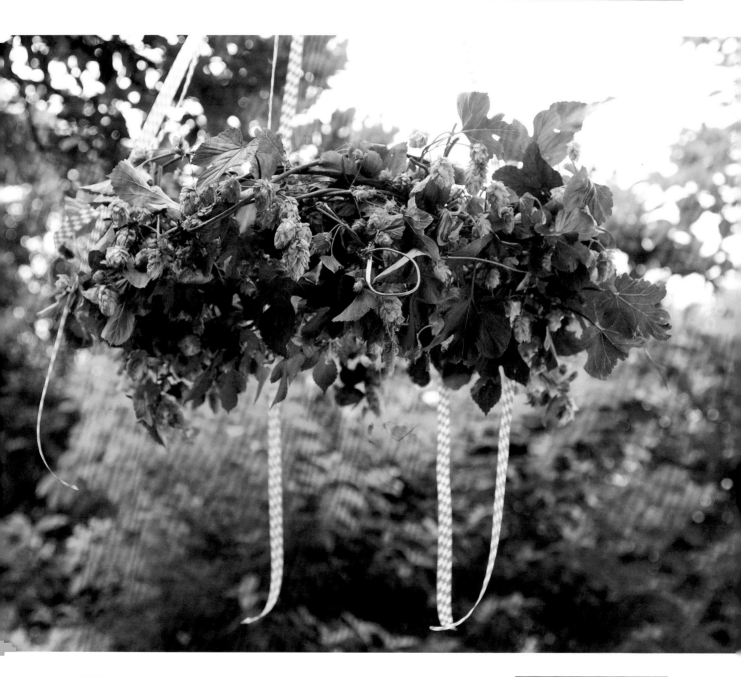

以製作啤酒為材料而聞名的蛇麻，又名啤酒花，是在春天萌芽、夏天生長並結滿果實的藤蔓。在德國，很偏愛使用蛇麻製作花圈，常常可以啤酒餐廳見到這樣的裝飾。以蛇麻製作成的小花圈可以放在房間或掛牆壁上，大的花圈則以藤蔓吊起懸掛。這個花圈有著往上伸展的藤蔓，藤蔓上有像棚子般的大葉子，從下方觀看，彷彿結實纍纍。以這樣的場景來想像製作花圈吧！

Point

· 使用剛摘取的新鮮蛇麻製作花圈。利用蛇麻自然生長的姿態、茂密的青綠色葉子、果實的樣貌，製作成具有自然表情的花圈。

· 將製作完成的花圈纏上藤蔓，吊掛起來，從下方欣賞，讓花圈展現果實豐碩的樣貌是本作品的要點。

花材 Flower&Green

蛇麻

選擇具有延長藤蔓的蛇麻，以呈現美麗的曲線，特別是那結滿果實，有著美麗葉子的漂亮蛇麻。有時藤蔓會糾結在一起，但自然的纏繞不需勉強解開。〈1m 6枝〉

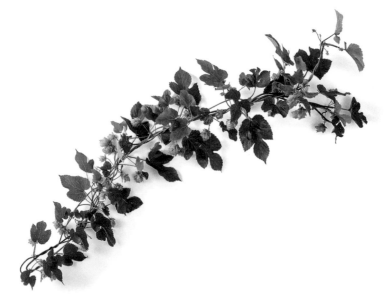

資材 Material

· #10鐵絲
（直徑40公分圓圈·纏繞花藝膠帶）
· 細鐵絲
· 線
· 緞帶

作法 How to make

1 將以鐵絲作成的花圈骨架纏繞上蛇麻。從根部附近開始纏繞，逐漸繞向藤蔓頂端，沿著藤蔓流暢的展開，從易於纏繞的地方開始進行。藤蔓的尖端朝順時針方向纏繞。

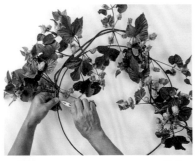

藤蔓的莖基部以剪刀垂直修剪。利用已剪短對摺成雙的細鐵絲，以鉗子確實地扭轉固定。

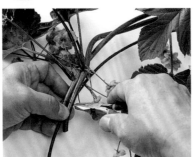

2 將每一根蛇麻藤蔓在骨架上纏繞兩至三次，將整個花圈進行纏繞。由於藤蔓的前端是以自然的方式捲繞固定，因此只需以鐵絲固定藤蔓的根部即可，同時添加更多的藤蔓，製作出花圈的輪廓。線條較細的藤蔓則以銅線固定。

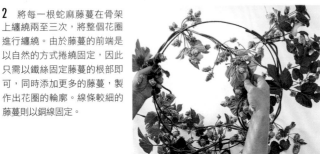

3 纏繞藤蔓時應將葉子的正面盡可能朝上，但若是露出葉子的背面，也不用特別處理。纏繞時注意蛇麻的果實在花圈整體的分配上，應該要盡量平均。若製作有果實的花圈時，展現果實的豐富感是非常重要的。

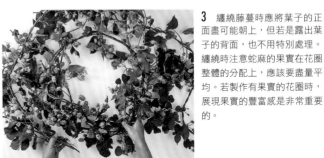

4 俯視花圈以調整好輪廓，中軸線上的藤蔓分量是否已足夠。同時以兩根鐵絲固定好花圈上可以平衡吊掛的三處。將花圈吊掛於高處，並將藤蔓垂墜於底部。讓花圈的上部呈現分量感，再調整花圈下方以呈現果實豐盛垂下的光景。

5 沿著吊掛花圈的鐵絲，裝上長一點的緞帶。以花圈吊飾的鐵絲部分、花圈整體及從花圈垂吊下來的緞帶營造出整體空間感。去除蓋住果實的葉子或看起來沉重的葉子，讓藤蔓、葉子、果實可以同時被看到。

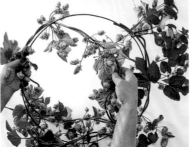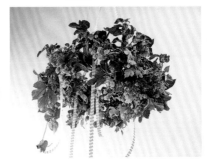

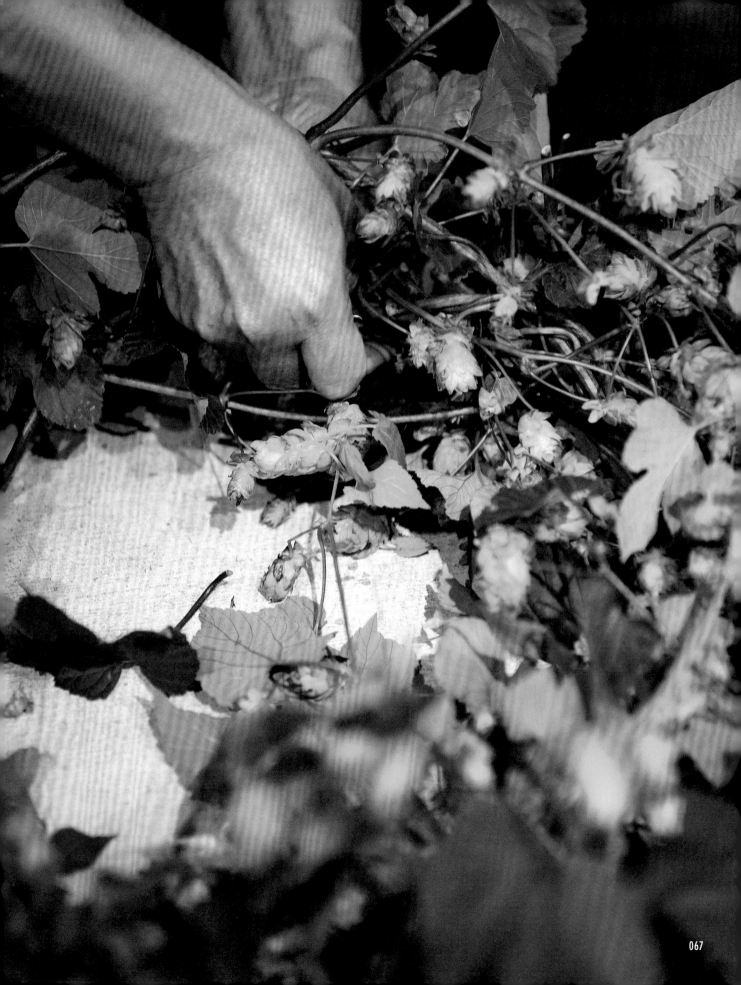

果實花圈

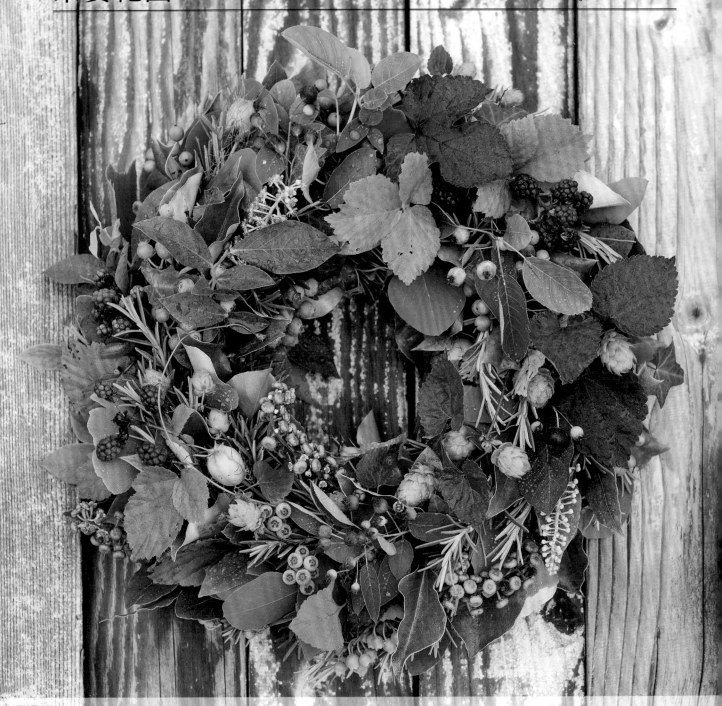

大家喜愛的果實，也是適合製作花圈的素材。果實擁有各種顏色及形狀，不少果實被作成乾燥的素材以長期使用。這次的花圈收集了初夏的新鮮果實，加上綠油油的嫩葉一起插飾。果實是生命的象徵，很適合表現豐盛與豐收的美好。因此，製作花圈時比例也稍微加寬了一些，以展現果實的分量感。

Point

· 利用葉材作成基礎花圈，在葉子上覆蓋果實，以這樣的方式進行配置。

· 盡可能讓每樣材料都展現表情，配置時應安排高低落差。為了使材料分配不致單調，請利用自然組群方式配置，注意不要連續使用相同的素材或類似質感的花材，以避免變得單調。

花材 Flower&Green

1 藍莓
藍色的果實與鮮豔的黃綠葉子一起搭配是相當美麗的，樹枝的分枝也都可以利用。〈30公分5枝〉

2 月桂樹
月桂樹的葉子可以襯托果實，讓果實看起來更加美好。〈20公分8枝〉

3 加拿大唐棣
加拿大唐棣有著顯眼的紅色果實，一併使用葉子可以展現個性。〈20公分5枝〉

4 迷迭香
迷迭香是扮演補充花圈間隙的角色。〈30公分5枝〉

5 黑莓
黑莓會讓初夏的主題展現豐盛印象。〈20公分7枝〉

6 商陸
細長的花序會讓花圈輪廓變得流暢。〈20公分5枝〉

7 異葉木犀
在夏天裡會結滿綠色果實，只有在這個季節才能利用它這樣

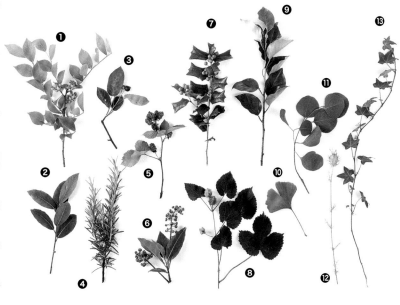

特殊的姿態來製作花圈。〈30公分3枝〉

8 蛇麻
利用與其他果實不同的質感展現變化。〈20公分5枝〉

9 茱萸
茱萸的表面與底部有著不同的顏色，且具有彈性，葉子也十分耐久，非常適合用於花圈。〈30公分5枝〉

10 銀杏葉
形狀有趣的銀杏葉，以少量點綴的方式用來插作。〈8片〉

11 尤加利
尤加利會帶給花圈精緻與寧靜的感覺。〈30公分5枝〉

12 黑種草果
是夏天的象徵，是用以補充花圈空間的素材。〈5枝〉

13 常春藤〈50公分3枝〉

資材 Material

· 環形海綿（直徑24公分）

作法 How to make

1 全部材料修剪成10至15公分。將月桂樹葉插入吸滿了水分後的底座，靠近花圈盤的邊緣，將葉面朝上，以展現其葉子的形狀，同時決定花圈內圈與外圈的寬度。

4 以製作圓形的方式進行，插作時保持材料的高低落差，讓材料們在空間中展現出嬉戲歡樂般的律動感。盡量不要將花材插在太低的位置上。

2 使用迷迭香或常春藤插作出花圈的高度與輪廓。若連續使用細膩的素材，將使花圈缺乏分量感，可以在上面加上面積形狀較大的葉子，以提升材料的密度，使花圈呈現膨脹感。將葉材插完後，再進行果實的插作。

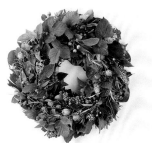

5 花圈製作完成。花圈上果實清楚的呈現，即使插在低矮處的果實也能展現魅力與吸引力。表現初夏時節的新綠嫩葉強勢生長，同時展現果實間的葉子生動又有活力感，因此以具有分量且熱鬧的手法完成花圈。

3 在綠葉的基礎花圈上，以彷彿將頂部果實掛上去的感覺進行插作。以緊密排列的方式，透過高低落差的布置完成輪廓的製作。即使小小的果實也能展現豐富的表情。由於使用大量的素材，上下左右的空間都必須加以利用。

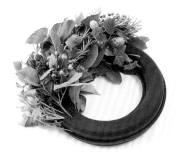

藍色花圈

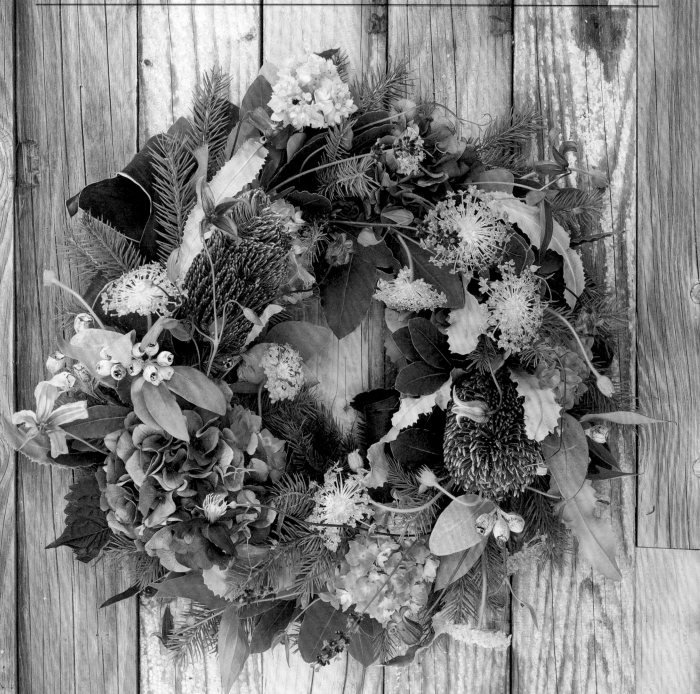

這次是以「藍色的夏天」為主題製作花圈，因此使用大量的冷色調材料，讓人聯想起水或海邊，以涼爽的感覺作成花圈。使用具有堅硬質感與柔軟感的素材進行組合，讓人產生對比的視覺效果，也讓花圈展現遠近層次的感覺，這就是設計的樂趣。這次的花圈不只結合運用了相同色系的素材，也展現大形花圈用料的鮮明對比印象。

Point
· 因為本次使用的素材有許多大型的或寬幅的，所以要作出高低落差，以製作較大的花圈輪廓。
· 首先將質地較為堅硬且大的素材先作配置，而不易插作的素材則留到最後。
· 由於這是一個重視材料對比度、呈現趣味性的花圈，盡量不要連續插作同一質感的素材，從而在製作花圈時賦予節奏感。

花材 Flower&Green

1　繡球花
呈現溫柔印象的藍色材料。雖然它是圓形的形狀，但卻也具有輕盈的感覺，因此配置時以下沉或浮動的手法作出高低落差。〈6枝〉

2　秋色繡球花
是有著又酷又硬視覺效果的素材。由於秋色繡球花體積較大，所以須以安靜沉穩的感覺進行插作。〈2枝〉

3　尤加利果實
給人又乾又硬的感覺。以果實作為焦點，配置成群組。〈3枝〉

4　月桂樹
使整體花圈有穩定感的角色，也作為填補空間的素材。〈30公分5枝〉

5　鐵線蓮 2種
是一種柔軟中帶著細膩感的華麗花材。這是本次花圈中最具有動態感，且可以強調花圈流暢象徵性的素材。〈各5枝〉

6　薰衣草
夏季典型代表的藍色材料。可以透過薰衣草作出花圈高度，展現輕盈感。〈5枝〉

7　朱蕉（卡布奇諾）
以咖啡色系的濃厚色調與大面積的葉片，展現花圈的厚度與穩定感。〈5枝〉

8　翠珠花
柔軟的素材。利用它構成組群，應避免將其均勻分布。

9　班克木
大株且顯眼的堅硬材料，可以和柔軟的素材形成強烈的對比效果。〈2枝〉

10　歐洲雲杉
與其他材料將產生強烈對比，亦屬於堅硬的素材。將為夏天展現最美的針葉樹之魅力。〈30公分5枝〉

資材 Material

・環形海綿（直徑24公分）

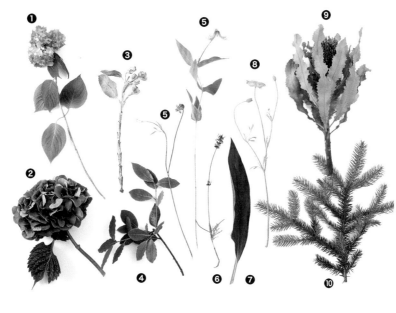

作法 How to make

1　將全部材料修剪成大約15公分的長度。同時準備吸水後並完成切削的海綿，花圈的內圈與外圈底部均插入雲杉，並決定花圈的輪廓。同時，它也構成花圈高度的部分。

2　當花圈的底邊與輪廓大致完成時，再插入大株且顯眼具有堅硬感的素材。在此以班克木與秋色繡球花為基底。插作時應避免均勻分布，往內、往上、往外……像這樣在花圈整體隨機分布，才不會讓人感到無聊，盡量以無規律的方式進行配置。

3　插入繡球花。由於繡球花是保水不易的素材，因此應於較低矮處插作。為了與之前放置的素材保持平衡，應於配置時考慮大小並作變化。盡量使花圈於側面也能看到鮮花。再以朱蕉來強調花圈輪廓，為了以塊狀的視覺效果呈現，可先將其捲成筒狀再插作。

4　再以月桂樹、翠珠花的順序進行插作，將其構成組群，注意不要與鄰近的花材以單調的方式排列，盡可能於顏色、質感、形狀和高度處作變化，完成輪廓的製作。若將尤加利放在第一階段提早進行插作，會使人無法看見。

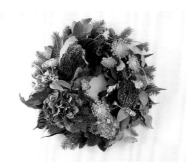

5　將鐵線蓮的花莖留長一些，由於其花莖的流暢與動感，可以使花圈整體的印象提升，並作為班克木的對比，讓花圈增添遠近感及有趣的視覺效果。將這些纖細的素材配置出花圈的流暢性，這一階段中，完成大幅的高低落差，及呈現有律動感的空間，是重要的目標。

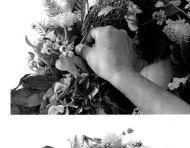

6　擔任裝飾性角色的薰衣草則是最後再進行插作，為整體黯淡的色彩裡增加上一點明亮，花圈即完成。重點在於花圈要能從側面及上方俯視時，皆展現獨特魅力與吸引力。

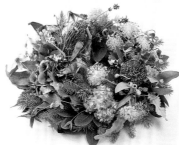

優雅的紅紫色花圈

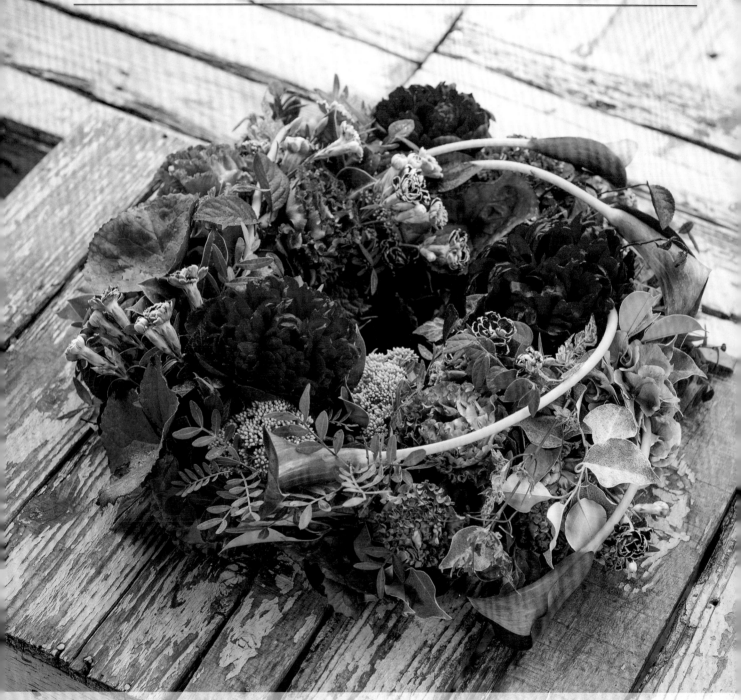

芍藥是給人美麗且奢華印象的主角花材，製作時就假想成是要送禮給成熟大方的女性朋友一般。由於它結合了華麗的形狀和紅紫色的鮮豔顏色，建議以視覺效果不太強烈的素材進行搭配。選擇比例較寬、色彩與芍藥調合的花材，並盡量選擇光潤或光滑質感的素材，才能呈現高雅成熟魅力的裝飾性花圈。

Point

· 配置花朵較大的花圈時，應避免給人平面的視覺效果，插飾時應考慮高低落差，塊狀的素材應以低矮的方式插作，再放上輕盈的素材。

· 由於是裝飾性的花圈，使用的葉材以具有濃厚的咖啡色系或安靜的綠色系為主，記得多選擇表面光滑的素材。

花材 Flower&Green

1 紅檵木
作為補充空間的素材。〈30公分3枝〉
2 異葉葡萄
它具有雜色斑葉和動態花莖，給人一種特殊的感覺。〈30公分3枝〉
3 紅淡比
具有立體感和光澤的葉子為花圈帶來變化。〈30公分3枝〉
4 大吳風草
葉子正面和背面的顏色差異產生有趣的效果，且可以保持花圈整體的平衡感。〈5片〉
5 芍藥
是花圈的主角。〈3枝〉
6 康乃馨（Black Jack）
是以小花的群組所構成。〈6枝〉
7 火龍果
選擇接近黑色的火龍果。以低矮的方式進行插作，以構成花圈的厚度。〈5枝〉
8 洋桔梗
是用來和芍藥調和大小的素材。〈3枝〉

9 繡球花（Sybilla Purple）
利用具有大面積且帶著復古感的繡球花，作出花圈輪廓的一部分。〈2枝〉
10 海芋
保持海芋的長度，將其隨著花圈的流暢度配置。〈5枝〉
11 萬年草
用於強調魅力華麗感。將其配置於低矮處，可以填補花圈空間。〈5枝〉
12 茱萸
在顏色深暗處插上具平靜感的彩色葉子。〈30公分5枝〉
13 開心果葉
小小的葉子與美麗的小樹枝，可以插飾在花圈底部。〈30公分3枝〉
14 紅葉李
為了視覺效果而選擇帶有枝葉的素材，可配置在較高的位置。〈30公分3枝〉

資材 Material

・環形海綿（直徑30公分）

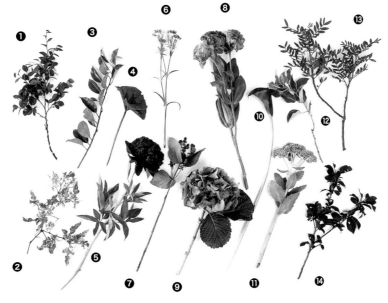

作法 How to make

1 將除了海芋之外的素材修剪成15公分左右的長度。將吸水後的環形海綿削成倒角，由海綿的左側中央開始插作，將大吳風草、茱萸、紅淡比等大面積的葉子，插在花圈的內圈與外圈，以決定花圈的寬度。

2 先決定放入芍藥的大小及擺放的位置，也就大致決定了花圈的寬度，以線條較細的開心果葉等葉材進行插作，以決定花圈的高度。再將萬年草這些較為低矮的素材，填補在花圈底邊與中間部分。花圈圓形的斷面將變成半圓形輪廓。

3 到了要插入最顯眼的芍藥時，先將相同色系的素材完成插作。除了咖啡色的葉子之外，插上相同色系的康乃馨，再插入芍藥。

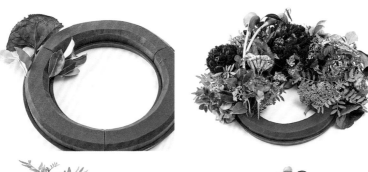

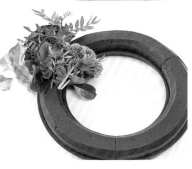

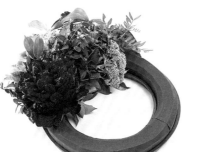

4 依著花圈圓形既封閉又緊密的插上素材，展現花材的顏色及質感的魅力。以在低矮的素材上疊上輕盈材料的感覺進行配置，作出內圈與外圈的輪廓。除了呈現分量感，也不要忘了在側面插花。海芋則是以長枝的方式進行插作。

5 海芋展現了曲線美，擔任了展現流暢性的角色。芍藥的方向不只朝向上方，也要往內側或向外側插。擺設在餐桌上的花圈，雖然第一眼是從上方看到花圈，但大部分的時間卻可能是坐著時從側面注視，因此花圈側面也要插滿花朵。

6 花圈製作完成。比起檢查材料是否均勻且平衡，這次的花圈更重視的是讓人感受到植物組合展現的主題性。例如，有沒有讓人找到視線集中的焦點，或使用的花材是否都沒被遮蓋，且清楚的被看到等。

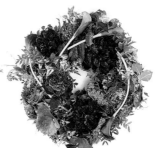

繽紛庭園

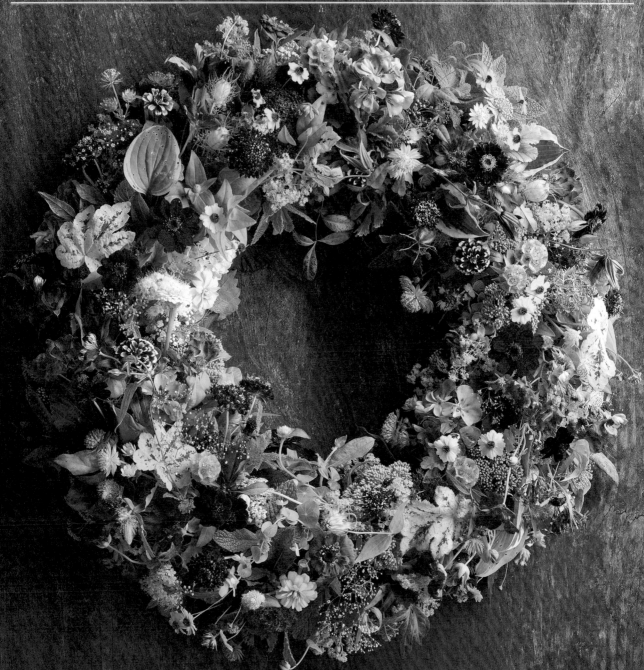

夏天的庭園裡盛開著各式植物，以各式各樣的顏色與形狀交織成歡樂的氣氛來製作花圈。選擇將植物與較小的花朵進行搭配，讓小花展現有律動感的排列，表現首尾相連的連續感，這是呈現花圈象徵性的理想技巧。利用了紅色、藍色、黃色等色彩鮮豔的夏天色調，展現強烈夏日印象與表情。這是一個完美的夏季餐桌花藝裝飾。

Point

· 因為材料都很細緻，所以在重疊時，以插出靈動感的方式進行配置。以動靜輪替的方式插作，讓人感受到花圈展現的律動感與分量感。

· 中軸線上配置色調顯眼且濃厚的花朵，花圈就會顯得整齊俐落。

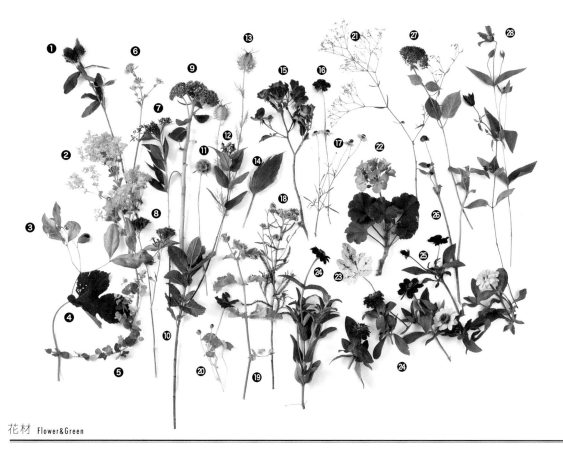

花材 Flower&Green

1 茜紅三葉草
柔軟的質感給人溫柔的感覺。〈5枝〉

2 斗蓬草
有著明亮的黃色與黃綠色，鮮豔的夏日花朵。〈30公分3枝〉

3 南天竹（Otafuku）
將使用於花圈底部與輪廓呈現。〈30公分5枝〉

4 蛇麻
葉子的質感易於展現親近感。〈10枝〉

5 牛至
具有動態感的長莖與微妙的綠色變化，讓花圈顯得有趣。〈30公分5枝〉

6 白芨
優雅的色彩讓它很受歡迎，花朵形狀也符合主題。〈20公分5枝〉

7 櫆葉蚊子草
濃厚的粉紅色配置於低矮處以作出花圈的厚度。〈30枝〉

8 蠅子草
在低矮處填補或延伸出去，構成花圈的變化景象。〈30公分5枝〉

9 萬年草
在低矮處填補，讓它向上伸展，看起來有輕盈感。〈20公分10枝〉

10 薄荷
薄荷一枝可分成短短數枝，是可作出分量感的夏日材料。〈20公分7枝〉

11 松蟲草果
感覺形狀很有趣的果實，布置在空間中，將吸引大家的目光。〈10枝〉

12 火龍果（5枝）

13 黑種草的果實
和第11項材料扮演相同的角色。〈20公分10枝〉

14 玉簪
寧靜氛圍的素材，製作出令人享受的小花背景。〈10片〉

15 玫瑰
建議採用較小的單瓣玫瑰，以組群進行配置。〈5枝〉

16 松蟲草
在此不將可愛的松蟲草插在低矮處，而是將其以適當長度插作，以給人搖曳的印象。〈5枝〉

17 金雞菊
利用金雞菊顯眼的黃色，加強夏天深刻的印象。〈10枝〉

18 西洋蓍草
是夏天庭園中常見的素材。〈10枝〉

19 玫瑰天竺葵
可用於填補空間的素材，同時利用香草強調主題性。〈10枝〉

20 金蓮花
保持金蓮花的長度，以呈現流暢感。〈20公分10枝〉

21 滿天星
滿天星扮演使花圈緩慢流暢的角色。〈30公分5枝〉

22 天竺葵
夏天的代表花朵之一，明亮的粉紅色是這個花圈不可缺的顏色。〈5枝〉

23 蘗根
蘗根展現了有趣的色調，可以點綴在花圈上方位置讓人觀賞。〈5枝〉

24 百日草（6種）
是夏天的代表性小花，它的圓形也很適合花圈的輪廓。〈各5枝〉

25 巧克力波斯菊
插飾巧克力波斯菊時盡量不要均勻的配置，插在中軸線上較適合。〈10枝〉

26 千日紅
濃豔粉紅色小點，可以在某些地方顯眼的產生效果。〈10枝〉

27 安娜貝爾繡球花（粉紅色）
利用顏色妝點空間的素材。〈5枝〉

28 鐵線蓮（2種）
是珍貴的藍色花朵。選擇小朵的品種，以保持調和感。盡量使用長的鐵線蓮，以隨著流暢性插作。〈各5枝〉

資材 Material

・環形海綿（直徑30公分）

1 將材料修剪成15公分左右。吸水後的環形海綿削成倒角，由海綿的左側中央開始插作。先插葉子較平整的素材，再插入想要展示給大家看的素材，最後插上花莖較細、較具有線條的花材，以決定花圈的高度。

2 想像著腦海中花圈完成的樣貌姿態，同時想像花圈的內圈與外圈都像畫了曲線。如果只是專注將花材插上海綿，而忘了注意觀察花圈的整體，就得小心輪廓變成直線。

3 將材料連續的以低、高、中的姿態插作，再以高接著低不連續反覆的高低落差，輪流製作出漂亮的輪廓，將萬年草或斗蓬草等叢狀且容易被看見的素材插在下方，上方則插入較為輕盈的素材。製作時盡量將內圈與外圈的下擺部分遮住底盤。

4 完成一圈之後，確認看看所有的素材是否看起來不太顯眼，花圈有沒有過於狹窄之處，中軸線上的焦點是否有具體呈現，花圈海棉是否被完整的遮蓋……這些注意事項都要一一確認。

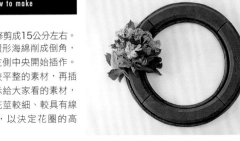
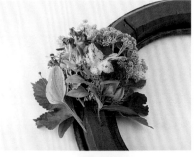

這一段花圈就是作成有高低落差的組合。由於海綿表面容易乾，必須將材料插得深一些，直到海綿的中下層，以防止材料脫水。

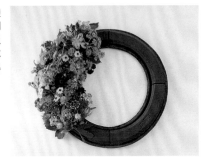
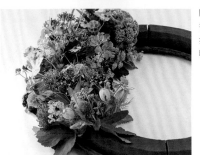

順著花圈的流暢性，全部材料都往順時針方向逐漸配置。慢慢一步步的進行，不要連續使用相同的顏色或形狀的花材。

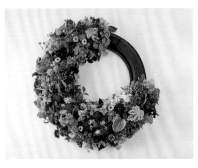
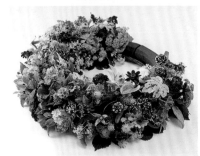

生長在花園裡的植物們，即使它們生長在彼此相鄰的同一處，但就算是顯眼的玫瑰也不要集中在同一個位置，應分散插入，避免產生違合感。

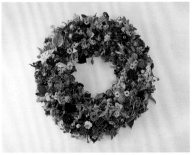
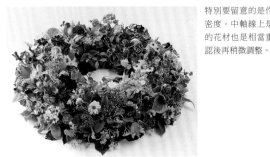

特別要留意的是作出中軸線上的密度。中軸線上是否有成為焦點的花材也是相當重要的，可以確認後再稍微調整。

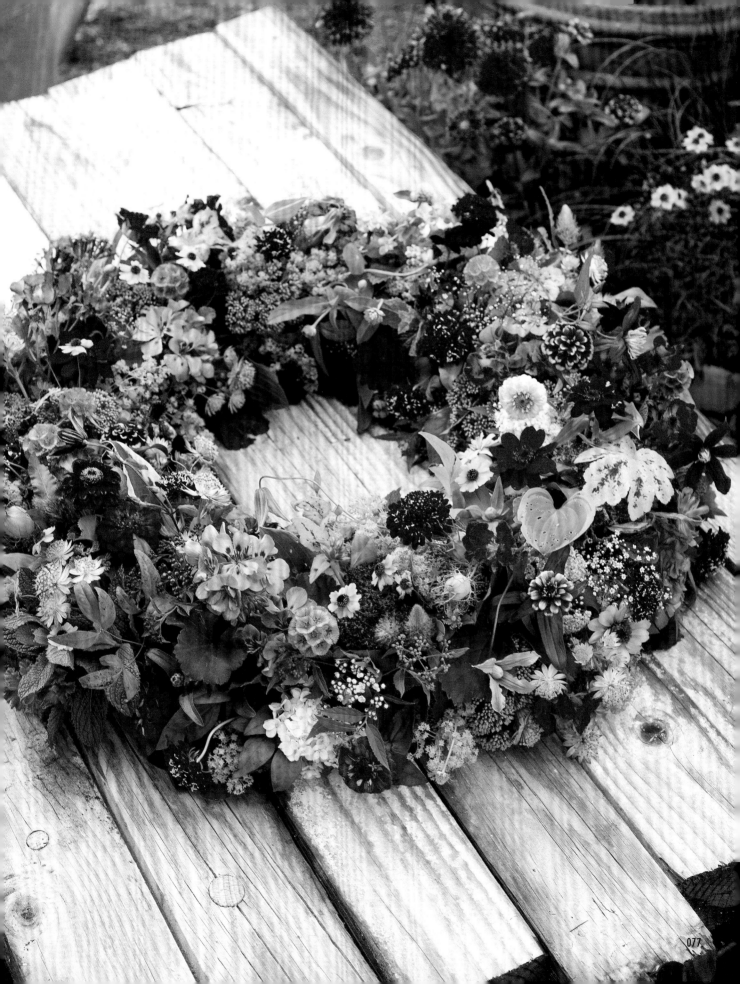

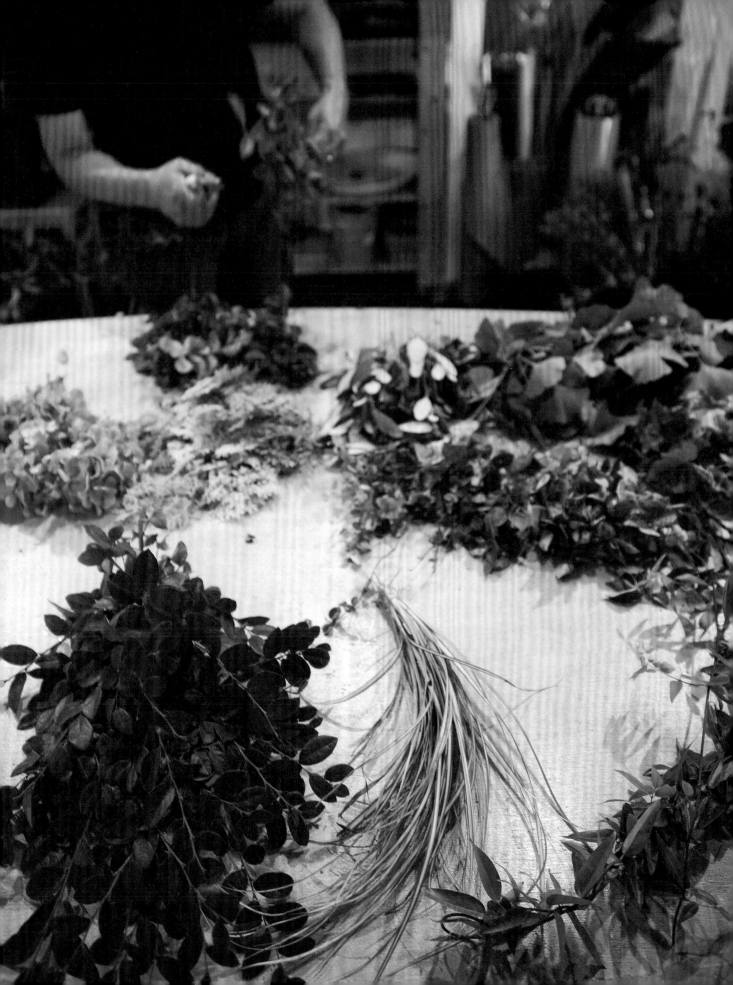

Chapter

4

秋 & 冬的花圈

雞爪槭花圈

透過顯眼的玻璃花器，製作出具透明感的涼爽花圈。樹枝沿著圓形弧度的花器作成花圈，為了展現製作的技術，選用全部透明的玻璃花器裝盛，讓花器與花圈完美的融合。在此使用枝幹具有彈性的雞爪槭，去除多餘的葉子，只欣賞枝形，在捲繞後展現只有在這個季節才有的獨特表情。

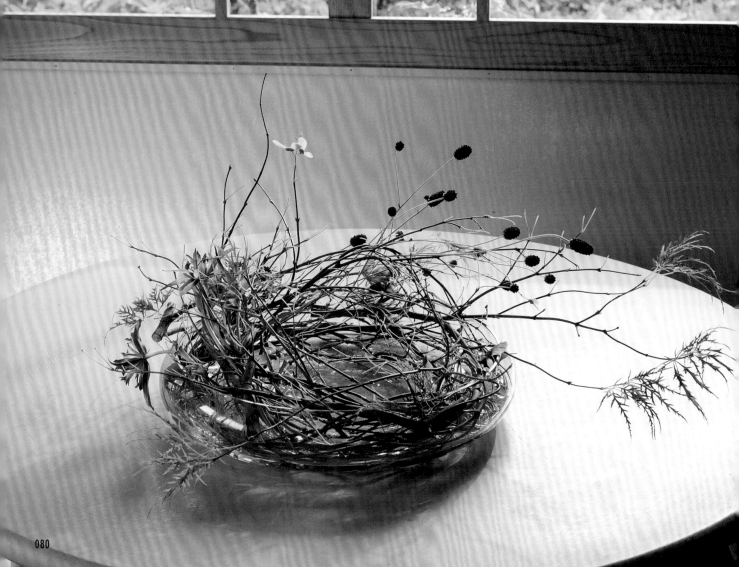

花材 Flower&Green

1 地榆
位於是蝦夷龍膽與雞爪槭之間的素材。連結花朵和樹枝以保持整體的協調。〈50公分2枝〉

2 蝦夷龍膽
是營造氣氛的素材。為了使樹枝的季節性較花朵更為清晰明顯，因此本季節的花朵更適合應用於季節轉換的呈現。採用讓人感覺疏離的藍色蝦夷龍膽，以作出厚度。〈3枝〉

3 雞爪槭
使用青色涼爽的葉子與懸掛下垂姿態的樹枝，是容易製作花圈輪廓的素材。其分枝較多，樹皮也富有變化，具有彈性，十分適合樹枝為主題的花圈。〈50公分10枝〉

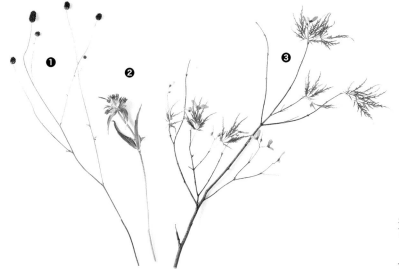

資材 Material

・玻璃花器（直徑38公分×深7公分）
・細鐵絲（銀色）

作法 How to make

1 將雞爪槭修剪成50公分左右。由於必須保留槭樹的感覺，樹葉旁的小樹枝不要剪掉。將樹枝沿著花器的內側彎曲，以相互於間隙交叉的方法作成花圈的輪廓。

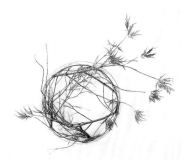

4 在配置樹枝時，如果樹枝彈性過佳，不易彎曲時，外圈的樹枝可以細鐵絲固定在一起。由於鐵絲容易被看見，因此也當作裝飾的一部分，在此使用的是銀色的鐵絲。

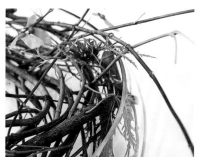

2 因應花器的大小，構成一圈約使用四根樹枝。確保樹枝的尖端朝順時針方向流動，一邊加入樹枝一邊作出花圈的輪廓，尤其要注意內圈的形狀。此外，製作花圈中軸線上的密度也是很重要的。而在製作內圈時，需利用細鐵絲加以固定。

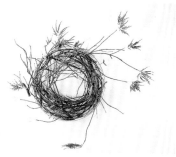

5 蝦夷龍膽與地榆以組群技巧插入樹枝中間固定。如果均勻地插作，則樹枝將被遮蓋。因此插飾蝦夷龍膽與地榆時，分量應考量不要破壞到樹枝魅力。

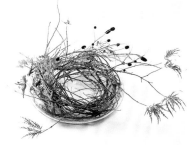

3 繼續加入樹枝。為了展現花圈與接觸面的一體感，從花器的邊緣，展現出樹枝下垂的感覺。花器的外側也要裝飾一些樹枝，透過樹枝伸出來花器外側的動感，可避免給人單調的印象。

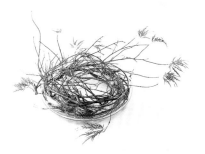

6 在花器裡注水並完成花圈的製作。從上方俯視時，中軸線上的樹枝密度高，而且內圈有空洞，可以明確看出花圈的形狀。

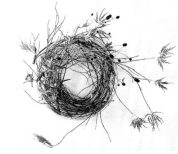

讚譽大自然之美的花圈

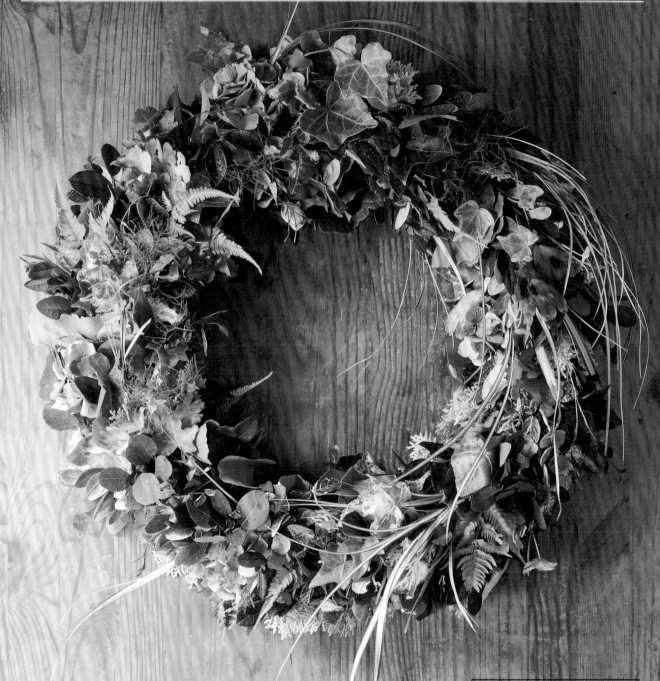

夏天時鮮豔變化的色彩，除了耀眼華麗的鮮花之外，還有很多令人驚豔的美麗材料。通常是在花朵的旁邊，讓主角材料更為醒目的葉材。透過多樣的重疊，可以呈現每一種葉子的獨特性。在夏天的尾聲，將花園裡收集的葉子當成主角，以紮綁的技術製作花圈，讓人感受到強烈的自然風貌。

Point
· 若想讓花圈乾燥後繼續欣賞，材料要以細鐵絲固定，並且要將花圈製作的稍微立體一些，當材料乾燥時才不會變成平面的。
· 花圈裡側不能看到鐵絲骨架，可以銀杏葉或扁柏覆蓋紮綁。

花材 Flower&Green

1 扁柏
在夏天展現美麗的色彩,直到秋冬仍然活躍。將扁柏平面的葉子運用在花圈底部,於花圈上方則將扁柏當成焦點,在花圈中間則將其紮綁成為空間材料。〈20公分5枝〉

2 銀杏葉
在本次花圈底部大量使用,也有遮蓋花圈背面的效果。〈20公分5枝〉

3 初雪葛
初雪葛連結了紅檵木與繡球花的色彩。〈10枝〉

4 繡球花
繡球花在此季節的花萼堅硬且乾燥,較容易處理。因此可以將一朵繡球花切分成多朵小花使用。〈3枝〉

5 紅檵木
在大量綠葉的花圈中,增加了色彩的點綴。

6 鳳梨番石榴
保水性好,是葉片正面與背面皆美的素材。〈20公分5枝〉

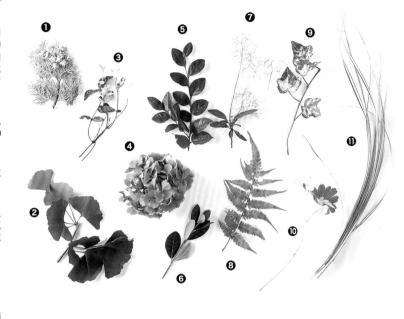

7 煙霧樹
使用蓬鬆的果實與葉子,營造出自然的風格與氣氛。〈20公分3枝〉

8 羊齒
此季節特有的造型強烈的葉材。〈30公分5枝〉

9 常春藤
在初秋時就成了較硬且容易使用的葉材。〈25公分5枝〉

10 西洋稂斗菜
會變色的葉子,讓人感覺要準備迎接秋天了。〈25公分5枝〉

11 斑春蘭
隨著花圈輪廓構成圓形,展現出有趣的形象,即使溢出了花圈圓形的邊界也無妨。〈30枝〉

資材 Material

· #10鐵絲(直徑38公分的圓圈・以花藝膠帶纏繞)
· 細鐵絲

作法 How to make

1 從鐵絲圈的左邊開始紮綁。將分枝修剪的銀杏葉、扁柏、常春藤、紅檵木放在骨架上,決定花圈底邊的寬度後,確實將整束材料固定在骨架上。

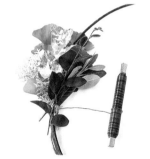

2 注意排列時不要以單調的素材顏色、形狀與質感進行。紮綁材料時,要將花圈的高度設定的高一些,材料枯萎時才不致變成平面無立體感。讓花圈的內圈與外圈都描繪出美麗的曲線。花圈的背面有銀杏葉和扁柏鋪在鐵絲圈上,可以隱藏骨架。

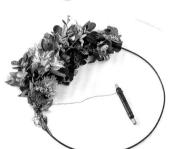

3 將藤蔓或較長的葉草也一起用來構築花圈,盡可能的破壞花圈下方的節奏感,並在增加每一材料時均以細鐵絲固定。也應盡量填補其他的素材,避免於花圈乾燥後,因為材料脫水收縮而產生間隙。

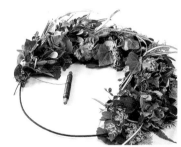

4 紮綁一圈到終點時,將起點的那一束抬起來,將終點的素材疊在起點的下方紮綁,盡量調整到自然的連接,即完成。若花圈內圈與外圈的素材都能接觸到牆面,壁掛時的穩定性將會更好。

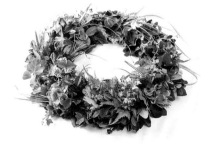

Column4 關於表面構造

　　植物的表面構造,也是我們從植物感受其魅力的重要元素。在此說明的表面構造要素,主要指的就是質感。

　　每一素材都以緊密排列的方式構築在花圈上,因此,色彩的效果、花瓣、葉子、莖的質感、樹皮紋路,都會比平常更容易呈現出差異性。

　　一般而言,葉子光滑的表面給人大都市冷酷生硬的感覺,材料粗糙的表面則給人親切、溫暖又柔軟的印象。

　　配合想表現的主題,重視質感給人的感覺,在選擇材料上就能得心應手。本頁所介紹的花圈,是為了製作呈現夏末葉姿雅緻之美。除了形狀,同一種葉草也會在不同季節變化色彩,透過進一步的呈現質感,可以展露出葉草的多樣性與獨特個性。

秋日紅色花圈

為了迎接秋天，與夏天鮮豔的原色及綠色不同，秋天表現的是彩度較低的靜默自然色調，更加魅惑我們的心。紅葉代表著秋天，豐富的果實光澤，堅硬的樹枝及果殼，也是秋天表現滿足的重要材料。這裡收集了秋天典型的素材，以呈現季節的豐富。以逐漸轉紅的秋葉，作成講究的餐桌花圈。

Point
· 為了展現紅色主題的花圈，將顯眼材料的顏色與質感插得更緊密。盡量不要與鄰近的素材距離太遠，以構成緊湊的印象。
· 將有重量感的素材插在下方，將輕盈花材插在上方，以這樣的方式進行插作。為了將全部的素材都呈現出來，插作時需營造高低落差感。

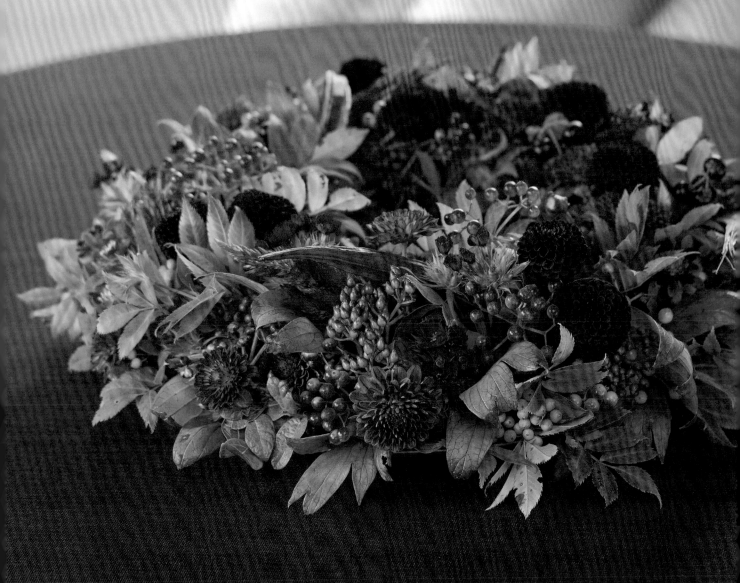

花材 Flower&Green

1 牡丹葉
在秋天會變成美麗的青銅色，可利用葉子的形狀特徵或平面的部分。〈5片〉

2 薜荔
秋天的薜荔，生長穩定又能保有水分，適合作為填補空間的素材。〈20公分5枝〉

3 翠菊
讓人感覺親切的質感與個性，是秋天必備的素材。〈40公分5枝〉

4 雞冠花
利用雞冠花的質感與色彩來強調秋意。〈6枝〉

5 黑辣椒
大一點的黑辣椒果實，可以讓人感受到秋天的厚度與深度。〈30公分5枝〉

6 地中海莢蒾
鮮豔的紅色與光滑的果實，讓人有味覺方面的想像。〈30公分5枝〉

7 莢蒾果
果實能表現豐收的感覺。〈30公分5枝〉

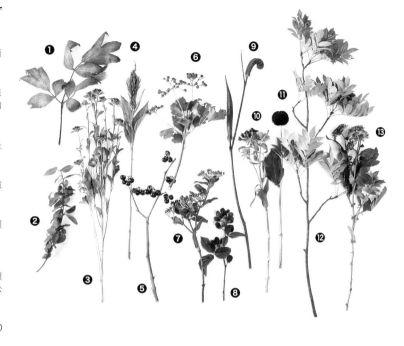

8 黑莓
顆粒狀的黑莓小果實，讓人燃起對秋天風味的想像。〈20公分5枝〉

9 秋葵
表現出秋天的成熟樣貌，同時也給人乾燥的視覺效果。〈40公分2枝〉

10 石竹
小小的花朵集合感覺很細緻。〈6枝〉

11 大理花
本次花圈的主角。由於為了不讓其他的花材被大理花的豔麗比下去，選擇的大理花色彩就得低調。小朵蓬蓬的花型十分適合本次的花圈。〈10枝〉

12 合花楸
加上面狀的葉子，構成製作中的節奏感與穩定感。〈50公分2枝〉

13 菊花
多樣豐富的色調表現季節感與華麗感。〈5枝〉

資材 Material

‧環形海綿（直徑30公分）

作法 How to make

1 將已吸水的花卉海綿削成倒角，將葉子插入內圈與外圈的底部，利用葉子修飾，並決定大致的寬度。再以綠色的薜荔遮蓋海綿，同時作出高度。

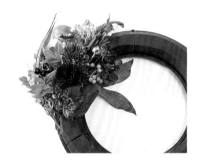

2 決定花圈的高度後，插入其他的素材，以順時鐘方向進行。較長的素材不需要勉強剪短，將所有的素材隨著花圈的輪廓斜向插作。由於雞冠花是尖形的，要以斜插進行，避免破壞花圈的輪廓。

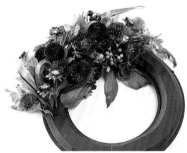

3 具有沉重感的素材，應插在花圈的低處，輕盈的素材則插在花圈的高處，將各種材料以自然組群方式配置，避免以均勻的方式插作，也不要將相同顏色或質感的素材集中分布，造成單調的景象。以上述原則完成花圈的輪廓，作出內圈與外圈的曲線。

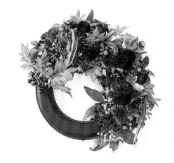

4 圖中是將花材插完一圈的樣子。主角的大理花不只安排在中軸線上，於花圈內圈側與外圈側的大理花也扮演了重要的角色。

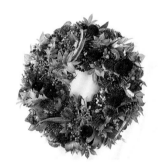

5 最後確認是否會從材料的縫隙看到海綿，花圈底部是否有修飾，中軸線上材料的密度是否足夠，中軸線上是否呈現了兩至三個焦點，花圈的圓形輪廓是否完整，從側面與從上面看到花圈是否散發同樣的氣氛……確認完上述重點後，花圈即完成。

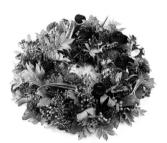

深秋之色

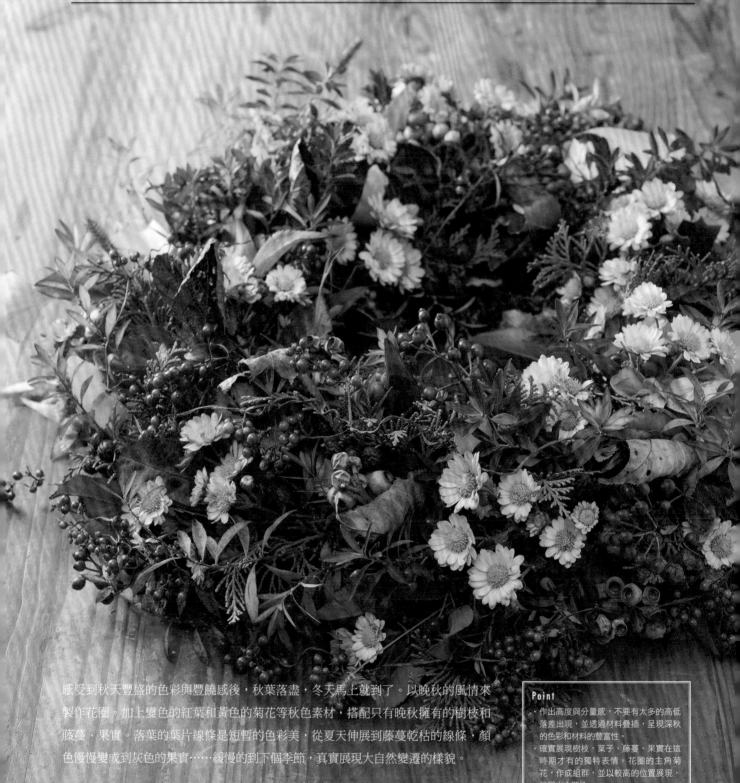

感受到秋天豐盛的色彩與豐饒感後，秋葉落盡，冬天馬上就到了。以晚秋的風情來製作花圈。加上變色的紅葉和黃色的菊花等秋色素材，搭配只有晚秋擁有的樹枝和藤蔓、果實。落葉的葉片線條是短暫的色彩美，從夏天伸展到藤蔓乾枯的線條，顏色慢慢變成到灰色的果實……緩慢的到下個季節，真實展現大自然變遷的樣貌。

Point

· 作出高度與分量感，不要有太多的高低落差出現，並透過材料疊插，呈現深秋的色彩和材料的豐富性。

· 確實展現樹枝、葉子、藤蔓、果實在這時期才有的獨特表情。花圈的主角菊花，作成組群，並以較高的位置展現，強調出主題性。

花材 Flower&Green

1 珍珠繡線菊
以複雜韻味和轉變為紅色的葉子來展現秋天的餘韻，隨著花圈線條，自由流暢的配置。〈5枝〉

2 薔薇
薔薇的枝葉與果實可以展現晚秋氣氛。可插在花圈低矮處，亦可以運用在花圈較高的位置。〈60公分3枝〉

3 日本雪球花
日本雪球花的葉子給予花圈分量感，可以用於填補花圈的底部及間隙。〈30公分5枝〉

4 連翹
連翹的葉子填補了花圈的底部及間隙，濃厚的綠色可以調和氛圍。〈30公分5枝〉

5 銀杏葉
銀杏葉與黃色小菊有著相同色調，可加強秋天的落葉感。使用時將樹枝也一起利用。〈30公分5枝〉

6 雞屎藤
熟的果實與枯萎的藤蔓沿著花圈線條一起流動。〈60公分5枝〉

7 尤加利果實
美麗的咖啡色果實可展現花圈的高級感。〈20公分5枝〉

8 繡球花
乾燥後也能保留形狀的繡球花，提升了花圈的明亮感。〈3枝〉

9 狗尾草
讓人感受到秋意中的涼風襲來，以輕盈插上的感覺來插作。〈8枝〉

10 櫻花的葉子
欣賞乾枯變圓的樣子，以葉柄部分進行插作。〈10片〉

11 檜木
深秋的檜木結滿了果實的姿態。〈5根〉

12 菊花
展現冬天開始開花的小菊花，最後的美麗。〈8枝〉

資材 Material

· 細鐵絲（直徑30公分）

作法 How to make

1 素材修剪成10至20公分左右，吸水後海綿削成倒角。將有個性且豐富呈現的秋天花材插在花圈底部，有的用於遮蓋住海綿，有的用於作成花圈的高度，有的讓它們向外伸展、從花圈底部往上延伸不同的高度，以各式各樣的方式在花圈各處活躍著。

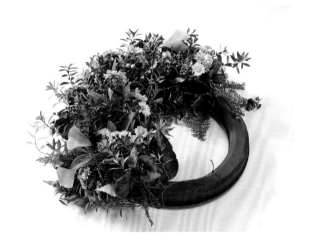

2 切勿重覆覆蓋在已經插作的素材上，要以高度變化的層疊方式完成花圈。應確實的插出主角花材的高度，讓人從花圈的上方俯視時，可以看到在花圈上的果實。有重量感的果實或葉子則以往下懸垂的方式插作。彷彿從樹上飄落的秋葉一般，以細長的藤蔓表現花圈的流動感。

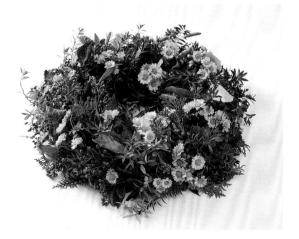

肉桂葉花圈

肉桂是樟樹科的常綠喬木，在我家裡有大棵的肉
桂樹，無論季節如何變化，依然盛開美麗的樹
葉。綠葉也很有味道，但葉片乾燥後，葉脈明顯
浮現的姿態，擁有獨特的立體感，對於造形是很
有趣的要素。

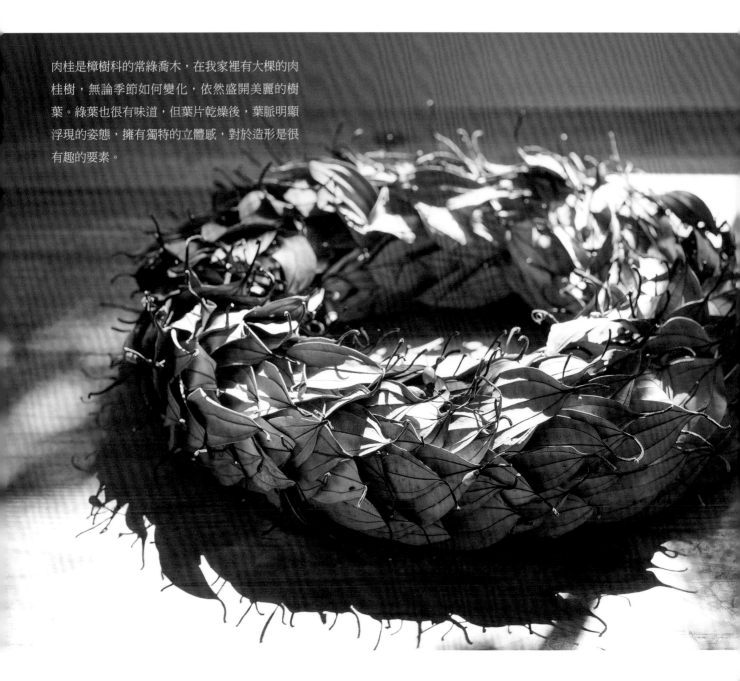

花材 Flower&Green

· 肉桂葉（150片）
· 肉桂樹的果實（適量）

資材 Material

· 稻草的基礎花圈
 （直徑28公分）
· #20或22裸線鐵絲
 （U形針）

Point

· 準備同花圈完成尺寸的稻草花圈。
· 可以使用已乾燥的肉桂葉，也可以
 選用還具有綠意的肉桂葉，在花圈
 製作完成後，慢慢欣賞花圈由綠逐
 漸轉為乾燥的不同風情。
· 這是一個呈現葉柄的花圈，葉片的尖
 端必須隱藏起來，並隨著特定方向穿
 刺，才能呈現此花圈的流暢感。

銀樺葉花圈

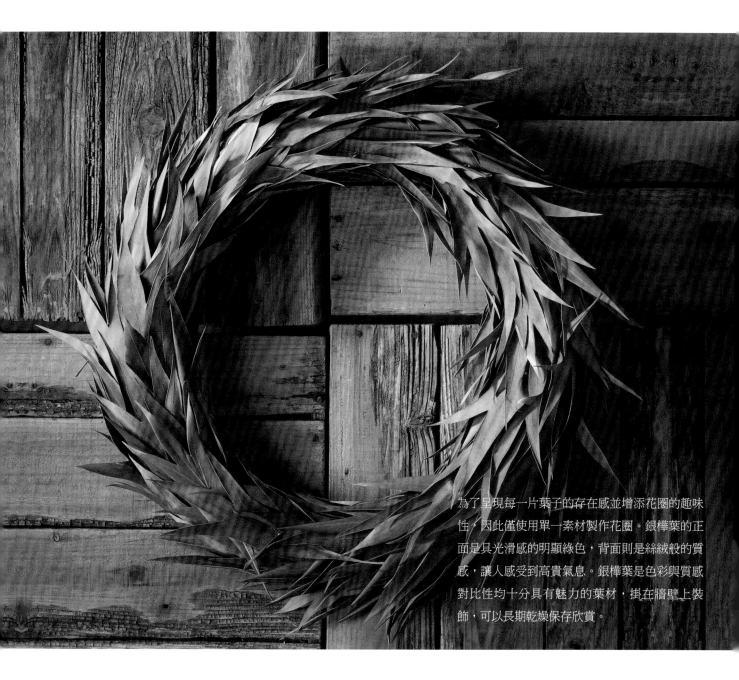

為了呈現每一片葉子的存在感並增添花圈的趣味性，因此僅使用單一素材製作花圈。銀樺葉的正面是具光滑感的明顯綠色，背面則是絲絨般的質感，讓人感受到高貴氣息。銀樺葉是色彩與質感對比性均十分具有魅力的葉材，掛在牆壁上裝飾，可以長期乾燥保存欣賞。

花材 Flower&Green

・銀樺葉（100片）

資材 Material

・稻草的基礎花圈
　（直徑28公分）
・＃20或22裸線鐵絲
　（U形針）

Point

・需要特別考慮葉片的長度，要選擇像手掌張開般的形狀，在製作花圈時，才能展現具有寬度但細長的比例。
・首先須決定花圈多呈現銀樺葉的正面或背面，選定後便多以該面進行穿刺固定。穿刺時是從葉片下方1/3處修剪運用，有些地方也可以使用未經修剪的葉片。

染井吉野櫻花圈

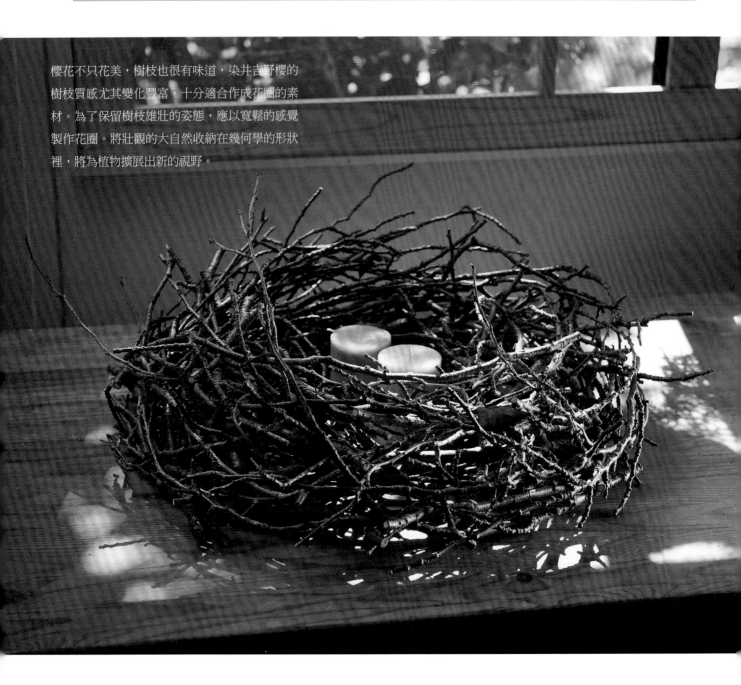

櫻花不只花美，樹枝也很有味道。染井吉野櫻的
樹枝質感尤其變化豐富，十分適合作成花圈的素
材。為了保留樹枝雄壯的姿態，應以寬鬆的感覺
製作花圈。將壯觀的大自然收納在幾何學的形狀
裡，將為植物擴展出新的視野。

花材 Flower&Green

· 染井吉野櫻的樹枝
（20至30公分50根）

資材 Material

· #10鐵絲
（直徑38公分的圓圈·已纏
繞花藝膠帶）

· 細鐵絲　· 蠟燭

Point

· 樹枝粗細的選擇沒有一定的要
求，只要在花圈的製作上有適當
展現出厚度即可。由於染井吉野
櫻的樹枝天生具有曲線，因此十
分適合製作出花圈的輪廓。

· 除了放在桌上作為裝飾之外，也
可以將其掛在牆上或門上觀賞。

苔草花圈

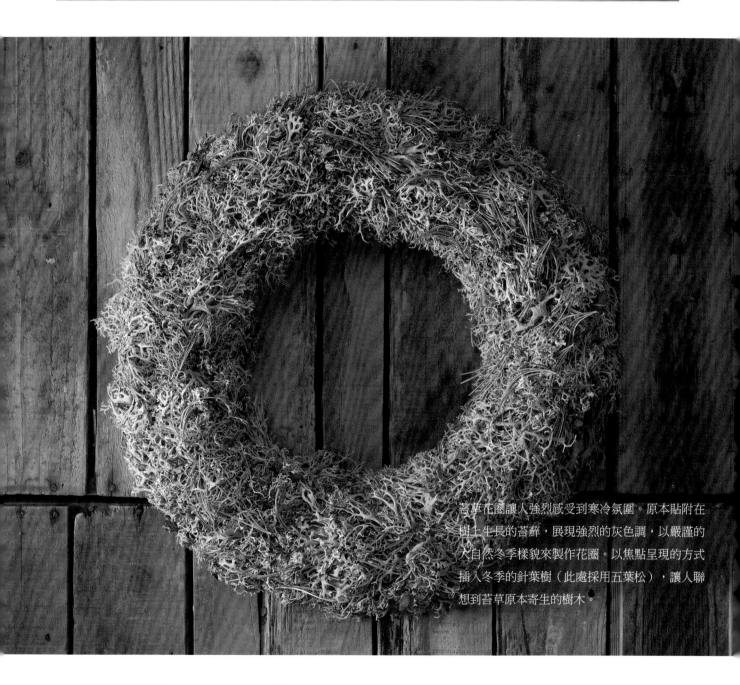

苔草花圈讓人強烈感受到寒冷氛圍。原本貼附在
樹上生長的苔蘚，展現強烈的灰色調，以嚴謹的
大自然冬季樣貌來製作花圈。以焦點呈現的方式
插入冬季的針葉樹（此處採用五葉松），讓人聯
想到苔草原本寄生的樹木。

花材 Flower&Green

· 橡木苔（適量）
· 五葉松（30公分1枝）
· 尤加利葉（40片）

資材 Material

· 稻草的基礎花圈
　（直徑40公分）
· #20或22裸線鐵絲（U形針）

Point

· 穿刺時盡量不要損傷到苔草使其破
裂。面積較小的苔草應先固定於花圈
的內側與外側，再鋪於花圈的正面。
較大片的苔草可以原封不動地將其蓋
在花圈上，花圈背面則以U形針固定
尤加利葉。
· 將松葉牢牢地插入苔草的縫隙間，以
清楚明確地勾勒出花圈的輪廓。

乾燥素材的門飾花圈

纏繞　紮綁
tangle + tie　門扉裝飾　9Sep.-2Feb.

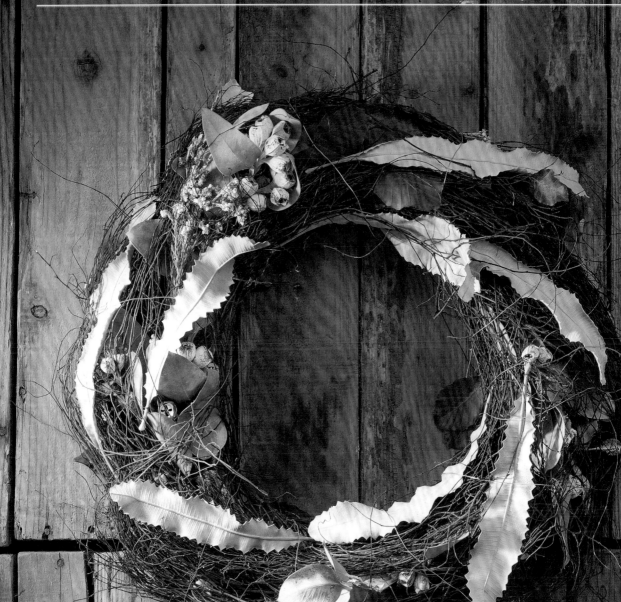

利用乾燥的美妙花朵或葉片，不需水分，且素材不會變色或變形，很適合製作長期
觀賞的花圈。在此使用的主要材料是乾燥後仍具有彈性，就算將其纏繞成圓形也很
有氛圍的鈕釦藤，彈性與分量感均佳，再固定上其他素材，並修整花圈整體的形
狀。若需要搭配裝飾，可以加上緞帶，更能精彩的呈現。

Point

· 盡可能保留植物的特質，須比平常使用
的花材修剪得長一點，以確實緊密的在
骨架上纏繞。

· 鈕釦藤也採用較長的型態，需要與其他
的素材一起配置，但仍希望其他的乾燥
材料也能被看見，因此纏繞花圈時應以
較疏鬆的方式進行。

花材 Flower&Green

1 鈕釦藤
乾燥後也具有彈性，且不會褪色的方便材料。將在庭園裡伸展的藤蔓加以修剪，曬乾後去除葉子即可使用。〈70公分10束〉

2 山毛櫸
染過色的葉子，從紅色至咖啡色的美好色調，可以用於製造色彩焦點。〈50公分2枝〉

3 尤加利（Tetragonanat）
尤加利葉以灰色與白色的色調讓人們欣賞，葉子與果實的搭配也十分有趣。〈20公分3枝〉

4 班克木葉
使用已經乾枯的班克木葉，它有趣的形狀與色調為花圈添加了流暢性及樂趣。〈30公分5枝〉

5 小木棉
小木棉與尤加利屬同一色調，但小木棉的葉子與花朵略小一點，所以搭配其他的素材具有調和的效果。〈30公分3枝〉

資材 Material

・#10鐵絲（直徑28公分的圓圈，已纏繞花藝膠帶）
・細鐵絲（金色）
・銅線（橘色）

作法 How to make

1 將所有材料修剪成易於纏繞的適當長度。為了不要破壞每個植物的原有姿態與特徵，因此預留的長度比一般使用長度較長一些。班克木的葉子以銅線串起來作成花串。

2 在鐵絲花圈骨架上纏繞。由於採用鬆散方式配置材料，細鐵絲就必須採用露出也不突兀的顏色。材料需要配置的長一些，使得材料乾燥後也不致掉落，花圈緊密確實的加以固定。

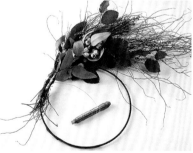

3 將整把鈕釦藤與其他的素材纏繞在一起。纏繞完成一圈後，鈕釦藤呈現向花圈外側伸展的樣貌。

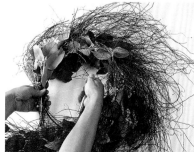

4 完成一圈後將葉子花串纏繞其上。將向花圈外側伸展的鈕釦藤向內側收束，以作成花圈的輪廓。

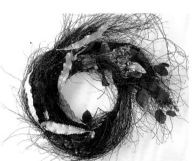

5 將班克木花串纏繞固定後，為了固定所有材料，以細鐵絲將花圈整體再纏繞一次，以完成花圈輪廓的製作。

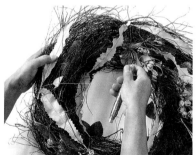

6 花圈製作完成。當時間一久，花圈的輪廓變得模糊時，只要再一次以細鐵絲或銅線緊緊將花圈加以纏繞，就可以重現花圈的明確輪廓。

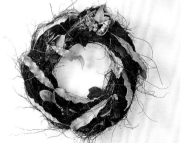

感受秋天自然色彩的花圈

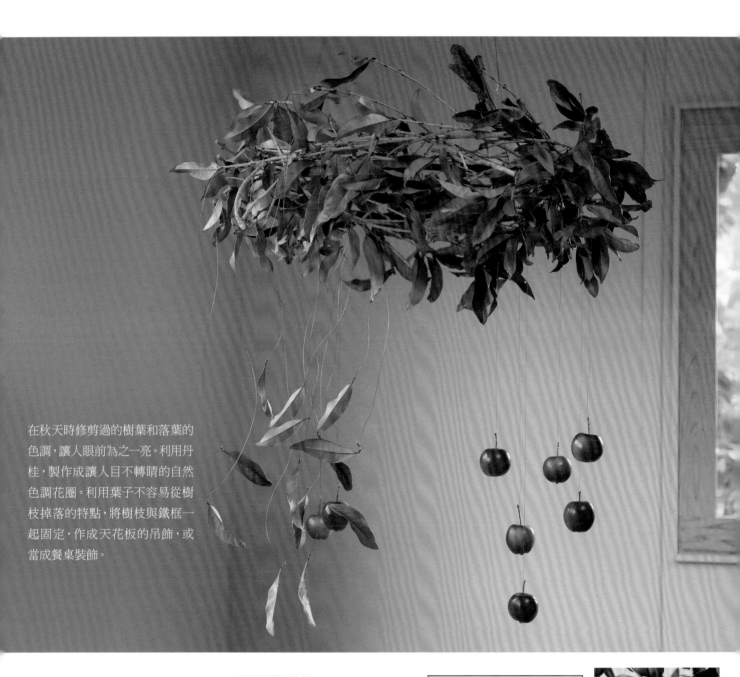

在秋天時修剪過的樹葉和落葉的色調,讓人眼前為之一亮。利用丹桂,製作成讓人目不轉睛的自然色調花圈。利用葉子不容易從樹枝掉落的特點,將樹枝與鐵框一起固定,作成天花板的吊飾,或當成餐桌裝飾。

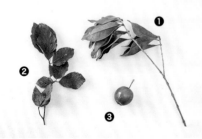

花材 Flower&Green

❶ 丹桂的枯木與枯葉
　　(30公分20枝)
❷ 山毛櫸(30公分3枝)
❸ 海棠果(6個)

資材 Material

・鐵製的圓圈框架(直徑42公分・輕盈的種類)
・細鐵絲(紅色)

Point

・將鐵框吊掛起來,一邊旋轉一邊以鐵絲固定樹枝。當你以坐姿仰望欣賞花圈時,不僅要將樹枝固定在框架的內側,還要分布在框架的底部。而朝下的部分要留意不要組合太多樹枝,以免花圈過重。
・姬蘋果與葉子作成裝飾花串,可使花圈添加秋天的氣氛。

呈現
大自然

10 Oct.
-11 Nov.

組合
assemble

094

銀葉樹花圈

銀葉樹是非洲鬱金香的一種，其擁有的美麗光
芒，就好像虛構生物的羽毛，以這樣的角度來觀
賞花圈。葉子有著光滑的質感，能強調花圈的流
暢與象徵性。將花圈作成大且細的比例，將可強
化視覺效果。

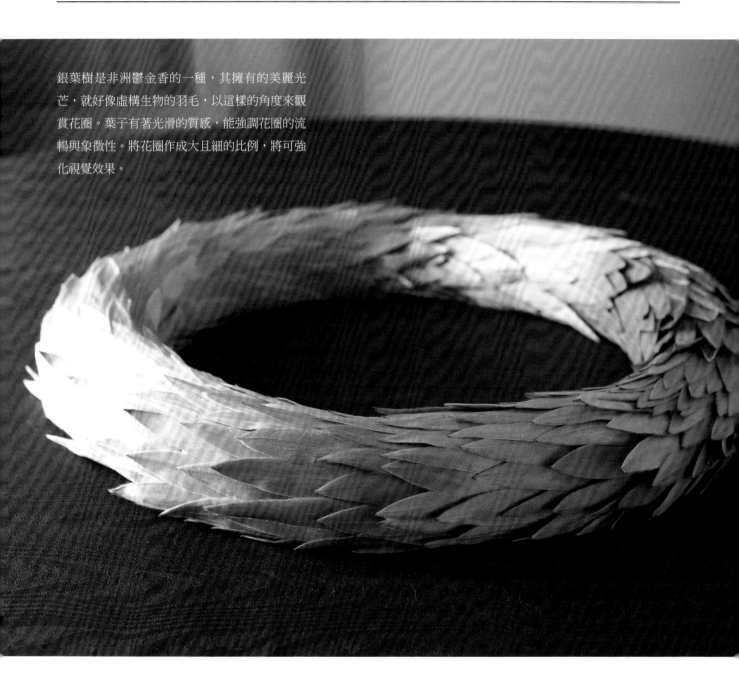

花材 Flower&Green

· 銀葉樹
Leucadendron argenteum〈6支〉

資材 Material

· 稻草的基礎花圈
（直徑50公分）
· 細鐵絲

Point

· 小心地將葉子以一片一片的仔細剝
下，將其由大至小的分類整理，以
方便花圈製作使用。
· 採用紮綁纏繞的技術製作。將較短
的葉片放在花圈內側，將整齊的葉
子形狀布置在中軸線上，較長的葉
片則布置在外側。紮綁結束後也可
以利用黏著劑再次固定葉片。

乾枯的冬季花圈

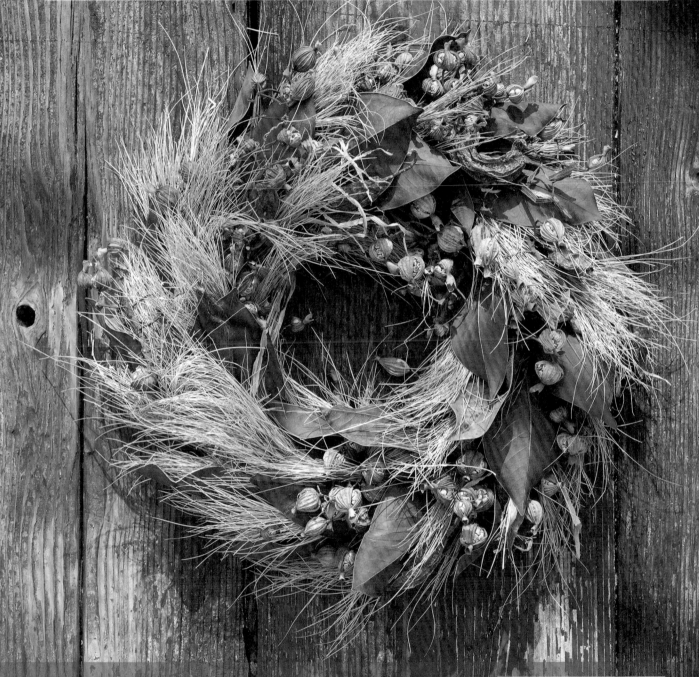

時節接近冬季後，秋天豐收的印象逐漸淡去，利用乾枯的素材加以紮綁。透過呈現
材料形狀、質感的相異性與色彩的變化，完成花圈製作，給人和秋天不一樣的放鬆
印象。引人注目的乾燥月桃果實，搭配顏色美好的洋玉蘭葉與辣椒，展現溫暖統一
的色調與乾枯的質感，呈現從深秋到冬天的季節轉換。

Point
・將材料以率性而且無秩序的方式配置，
比較容易呈現材料枯姿的感覺。
・由於素材皆是又大又硬的，可以一束結
縷草當成襯底材料填補空間，以確實的
紮綁製作出花圈的輪廓。

花材 Flower&Green

1 結縷草
使用除草前枯萎的長結縷草。由於已經乾枯，以手握住一把的分量就已足夠。是可以展現分量感的素材。〈25公分5束〉

2 洋玉蘭葉
跟結縷草是不同的，洋玉蘭葉擁有大面積的葉子，如果在半乾燥的情況下作紮綁將不容易折斷。〈20片〉

3 辣椒
使用乾燥後仍具有存在感的辣椒。在花圈裡呈現各式各樣的色彩也十分有趣，給人幽默的動感印象。〈10個〉

4 辣椒的莖
辣椒的莖可強調根莖部分乾枯的氣息。〈15公分10枝〉

5 月桃
月桃打開的果實可以調和色彩，那些從果殼中蹦開的果實將成為花圈焦點。〈30公分8枝〉

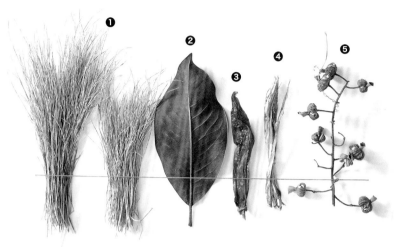

資材 Material

・稻草的基礎花圈
（直徑30公分）
・細鐵絲

＊圖中的鐵絲放置處是以細鐵絲紮綁各材料時的大概位置。

作法 How to make

1 在基礎花圈上利用細鐵絲紮綁材料。抓取一把結縷草，將其依不同大小區分並加以紮綁。將結縷草、洋玉蘭葉、及其他材料依照順序纏繞紮綁。

2 將材料紮綁一圈後即完成。乾硬的素材透過溫和的結縷草加以包容軟化。與其有秩序加以紮綁，倒不如以豪邁的方式進行，更能呈現本次素材的特質與氣氛。

圖中是花圈製作完成後一個月的狀態。由於已經預設花將變成乾燥的，因此於花圈製作時已經取用了增量的素材進行紮綁，因此過了一個月，花圈也沒有縮小的感覺。洋玉蘭葉或結縷草經過時間的洗練變得更加乾燥，而呈現出不同的表情和姿態，更有冬季的氛圍。隨著時間的流動，也能享受並欣賞乾燥花圈的魅力。

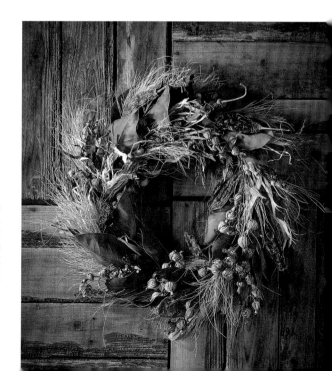

冬季色彩花圈

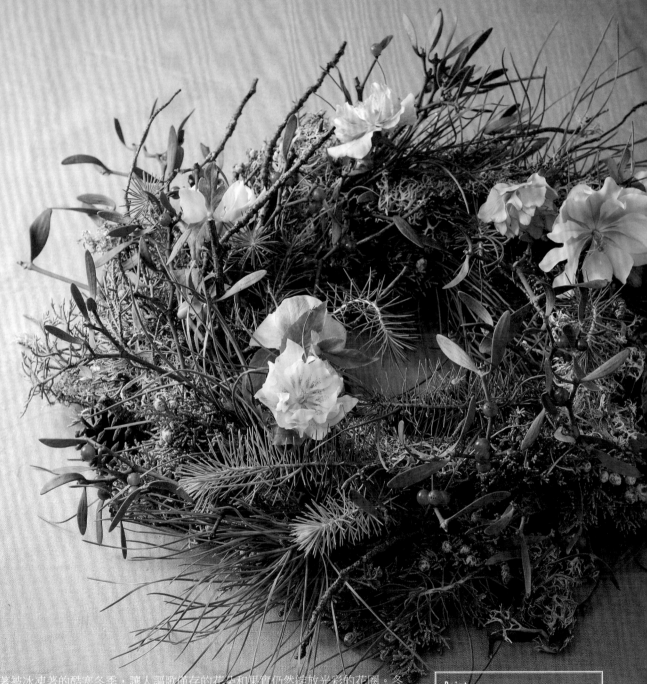

想像著被冰凍著的酷寒冬季，讓人謳歌僅存的花朵和果實仍然綻放光彩的花圈。冬天的寒冷以枯木、苔蘚或針葉樹展現，酷寒環境中的生命力是透過槲寄生、聖誕玫瑰或冬令花卉來表現。苔蘚、松樹與槲寄生是歐洲聖誕節花藝常用的素材。在凜冽的空氣環繞的森林裡，安靜地孕育著植物的生命。

Point

· 製作時與其他花圈時的差異是，首先以樹枝製作出花圈的底邊，而非以平面的大型葉子進行，如此可以呈現森林裡植物生息的樹根姿態。

· 為了展現植物多樣性的生長樣貌，盡可能在花圈上呈現每一種材料，並插作出高低落差。

花材 Flower&Green

1 槲寄生
使用槲寄生的分枝，在較低矮處修飾花圈底部，亦可以插於花圈較高處。將其稍微構成組群，配置時應考慮枝條輕重。〈25公分5枝〉

2 義大利落葉松
義大利落葉松以短葉與長葉整齊的一起生長在樹枝上。製作花圈本體時多使用長的義大利落葉松，但是若要在花圈上方呈現時，則採用短葉的部分。〈20公分8枝〉

3 櫻花樹枝
作為冬天象徵的枯木。表現落在地面重疊的感覺。〈20公分15枝〉

4 聖誕玫瑰
小心不要讓聖誕玫瑰成為花圈上無聊的裝飾，應隨機排列配置，亦不要兩朵花緊臨，插作高度也要加以區隔。〈5枝〉

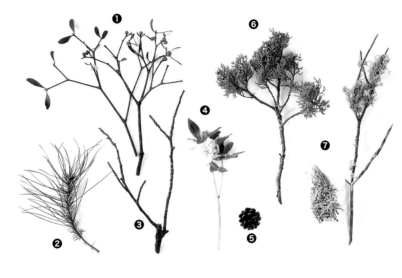

5 松果
松果可以作為低矮處稍微填補花圈底部空間的角色。不論是花圈的內側、外側或上部，不論什麼位置都可以使用松果加以填補。〈8個〉

6 杜松
代表冬天的灰色色調，同時具有香氣與分量感，樹枝的顏色、質感與律動也十分有趣。〈25公分3枝〉

7 橡木苔
使用苔蘚的部分與苔蘚附帶的樹枝，不只是填補在底部，它也可以作為明顯的素材配置在頂部。〈適量〉

資材 Material

・環形海綿（直徑30公分）
・#18鐵絲
（咖啡色・U形針）

作法 How to make

1 將材料修剪成容易插作的長度。將吸水海綿削成倒角後，以纏繞好咖啡色膠帶的U形針，固定櫻花的枯木及苔枝。

2 配置時將樹枝的尖端朝順時針方向，樹枝在花圈的內圈與外圈展開，大致決定花圈的寬度與輪廓，在內圈與外圈加上義大利落葉松與杜松，盡可能的保持流暢性。在花圈的上方區域輕盈的放上苔蘚。

3 同時要決定將槲寄生與聖誕玫瑰配置在哪裡，由於必須讓每一種材料都被看見，插作時要採用更明顯的高低落差呈現方式，從花材的根部到花朵的頂端都可以納入布置考量。

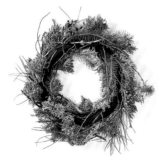

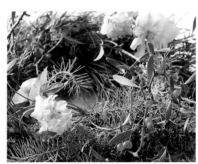

4 聖誕玫瑰若是水平插入，可能無法欣賞花朵的正面，應仔細的觀察方向加以配置。槲寄生呈現的重點是螺旋槳般的葉子，特別在花圈的上部也加以配置。

5 將花朵、樹枝與葉材插完一圈後，將以鐵絲作出插腳的松果插入低矮處，並構成組群，勿將其以均勻分布的方式配置。

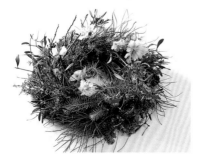

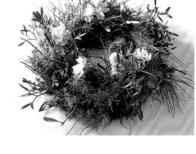

正月的花圈

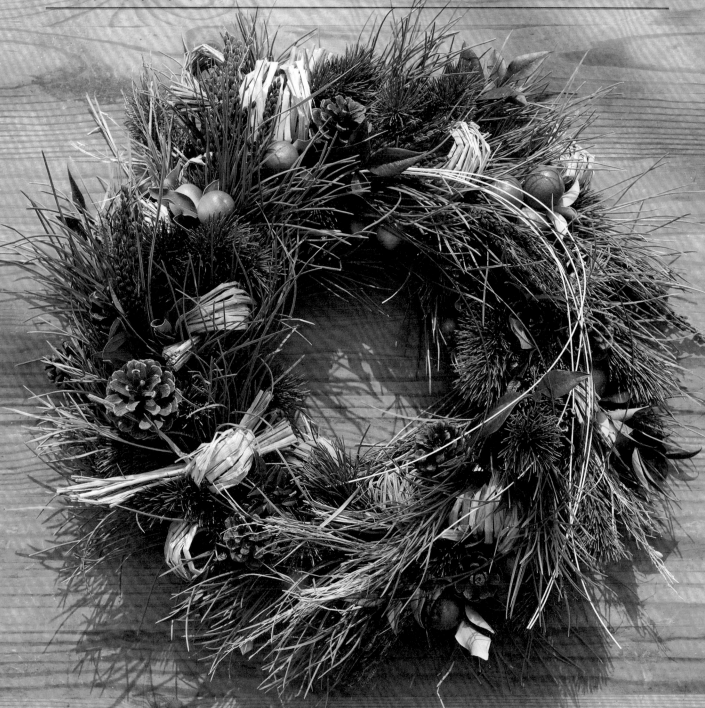

在新年以應景的植物製作，給人們歡樂印象的花圈。配合日本新年裝飾必備的植物，象徵著祈福與驅邪的松樹，及感謝農作豐收的稻草、稻穗與金桔。為了保護花圈，在花圈底部也加上了葉子，選用了吉祥的扇形銀杏葉。花圈製作構思時，具有象徵意義的素材不可或缺，尤其大量採用了圓形的素材加以強調，以呈現「歡喜的日本新年」。

Point

· 為了展現松葉蓬鬆的空間感，製作時採用以纏絲在骨架上綁綁的技巧。
· 由於使用較多樹枝堅硬的素材，使用細纏絲綁綁時必須緊緊的綁緊。
· 松葉是主要的素材，以稻穗等具有流動感的素材，及松果等裝飾材料加以變化。

花材 Flower&Green

1 銀杏葉
在花圈底部作為保護用的面狀葉。〈30片〉

2 南天竹
以具有面積的南天竹葉子添加在花圈間隙中，排列出高低起伏的樣貌。〈20公分5枝〉

3 金桔
豐收的象徵。將其配置於花圈的內圈與外圈，也同時在花圈的中軸線上形成花圈的焦點。〈20公分8枝〉

4 稻穗
是豐收的象徵，以下垂的姿態配合花圈的輪廓。〈20公分6枝〉

5 五葉松
主要修飾花圈的底部，可以讓花圈具有分量感的素材。〈25公分5枝〉

6 義大利落葉松
具有動態感的樹枝，可作出花圈輪廓。〈20公分10枝〉

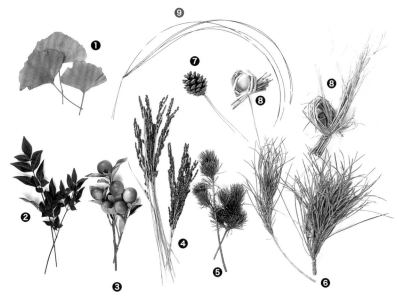

7 松果
和金桔的用法相同，應避免均勻的排列。須運用鐵絲作出插腳。〈10個〉

8 稻草
稻草以鐵絲紮綁，調和其他的圓形材料，呈現快樂的氛圍。〈10束〉

資材 Material

9 水引 10支
以鐵絲作出插腳以便使用。
· #10鐵絲（直徑25公分圓圈，以花藝膠帶纏繞）
· 細鐵絲
· #20或22鐵絲

作法 How to make

1 將材料修剪成適合紮綁的長度。利用細鐵絲紮綁在鐵絲骨架上。先以松葉、裝飾用的稻草、南天竹葉等較硬且不易損壞的素材先行紮綁。

2 由於這次製作的是壁掛花圈，為了避免底部露出的素材損傷牆壁，因此要於花圈背面貼附面狀葉子。在此使用的是銀杏葉，於紮綁材料時一併加上銀杏葉。

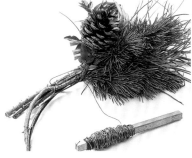

3 加上具有流動感的稻草與稻穗等材料，金桔保留樹枝部分。盡量避免單調的排列，作出高低落差，在較長的素材下，安排較矮的素材加以穿插。從花圈背面看來會呈現圓形的輪廓。

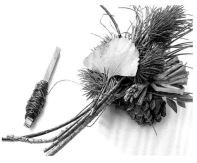

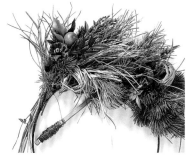

4 花圈底部（背面）以銀杏葉紮綁，作成魚鱗狀排列，一片一片層疊配置。

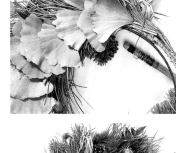

5 採用具有流動感的素材，是為了作出花圈的厚度與空間感，不只在中軸線上，外圈與內圈也需要加上具有流動感的素材。加入其他裝飾性的素材，如松果及其他果實時也是採用相同的技巧。紮綁完成一圈時，為了使花圈內外都接觸工作平台，必須使材料蓬鬆擴展，讓花圈更具穩定性。將水引插入即完成花圈製作。

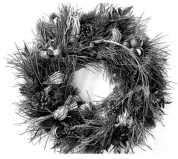

6 圖中是從花圈背面俯視的樣貌。利用銀杏葉作成的平面底部，使花圈掛在牆壁上時更加穩固。

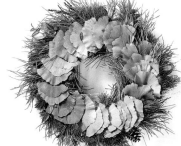

松葉花圈

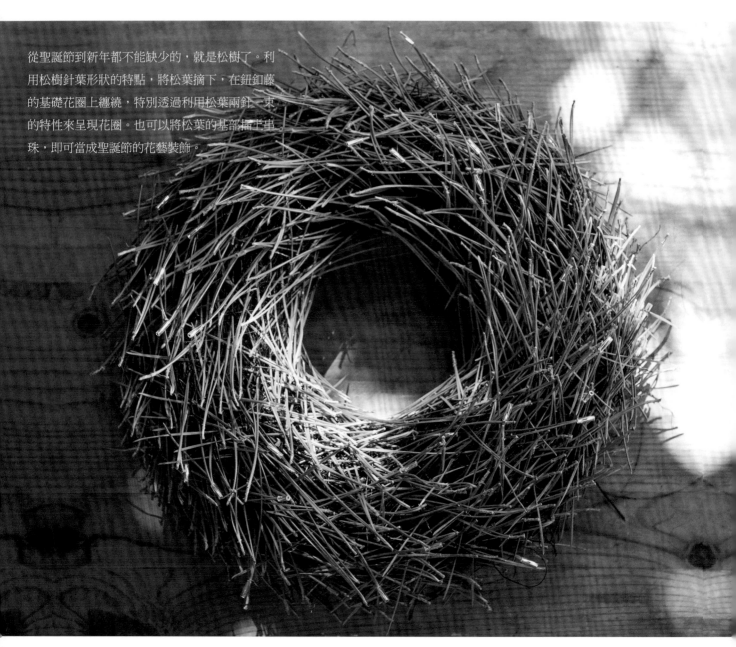

從聖誕節到新年都不能缺少的，就是松樹了。利用松樹針葉形狀的特點，將松葉摘下，在鈕釦藤的基礎花圈上纏繞，特別透過利用松葉兩針一束的特性來呈現花圈。也可以將松葉的基部插上串珠，即可當成聖誕節的花藝裝飾。

❶ ❷

花材 Flower&Green

1 鈕釦藤（30公分7束）
2 松葉（200枝）

資材 Material

・稻草的基礎花圈
　（直徑28公分）
・銅線
・串珠

Point

・將乾燥鈕釦藤葉仔細去除。在稻草基礎花圈上利用銅線將鈕釦藤加以紮綁，製作成可以插入松葉的基礎花圈。
・兩針一束的松葉，以夾住鈕釦藤的方式插在花圈上。流動的方向要統一。

松針流洩而下的花圈

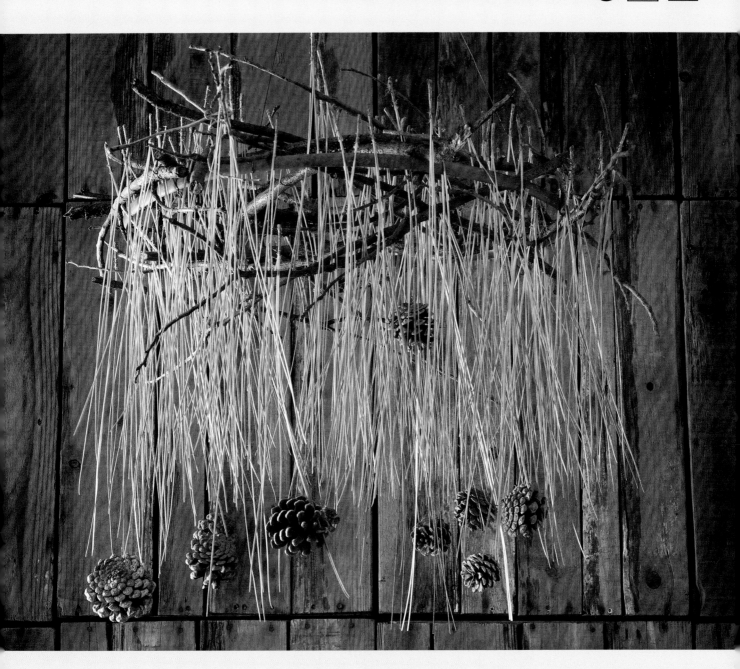

利用大王松葉的特性呈現的花圈。在鐵製的圓框上利用細鐵絲將栗樹樹枝固定
作成基礎花圈，利用兩針的較長松葉加以吊掛。將同樣姿態的水引及紮綁銅線
的松果也一起吊掛。為了強調松葉美麗的線條，作成吊掛式花圈。

花材 **Flower&Green**

・大王松（50片）
・栗樹樹枝（30公分10支）
・松果

資材 **Material**

・鐵製的圓框（直徑42公分，
　輕盈的種類）
・細鐵絲
・銅線
・水引

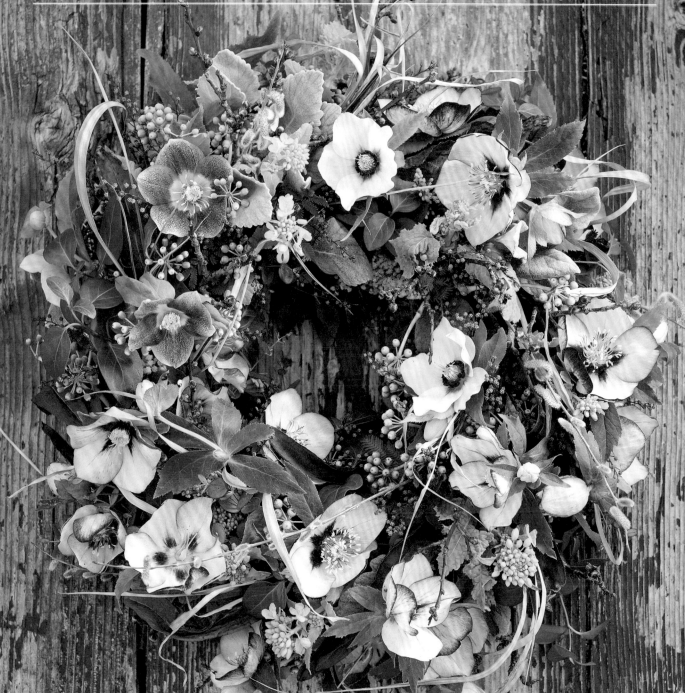

儘管聖誕玫瑰以聖誕來命名，但在日本的大自然中，卻是迎接春天來臨的初春花朵。既華麗又高雅，就像嬌羞低垂著微微抬頭窺視，成長中的各種嫩芽，透過這樣的想像情景來製作花圈。在灰色或淡咖啡色的冬天色調裡，以黃色或黃綠色的花葉來展現明亮的感覺，讓人預感春天的降臨。

Point

· 由於大部分的聖誕玫瑰都是以橫向或下垂的姿態生長，因此插作時以不同的角度加以變化，可以改變並呈現花朵不同的表情。配合花朵的方向，展現出歡樂的氣氛。

· 為了符合本次主題的呈現，應避免將材料布置成明確的組群，同時應確認製作時保持圓形的輪廓。

花材 Flower&Green

1 八角金盤
若只使用沒有果實的八角金盤，會缺乏現實感。利用少量的葉子，作為面狀焦點使用。〈3片〉

2 芒草
冬季殘餘的枯草。以清晰明顯的曲線，強調花圈的象徵性。〈20公分5枝〉

3 八角金盤的果實
擁有明亮豐富印象的果實，展現活力健康的春天。〈20公分3枝〉

4 聖誕玫瑰（Oriental）
選擇適合春天明亮和充滿活力的氛圍色調。〈22枝〉

5 梅花
可愛鼓漲的花苞與有特色的樹枝形狀，展現春天的迷人風味。〈20公分8枝〉

6 金合歡
金合歡花是代表性的春天黃色花朵，但在此使用的是配合梅花的乾枯色調。金合歡與聖誕玫瑰的反差質感也十分有趣。〈50公分3枝〉

7 油菜花
擁有新鮮的黃色與質感的春天花朵。〈20公分10枝〉

8 銀葉菊（Cirrus）
銀葉菊的特點是冬天的灰色調，主要用於襯托聖誕玫瑰優雅的質感。〈20公分5枝〉

9 麒麟草
麒麟草能強調春天的色彩並成為焦點，溫和的質感也適合春天聖誕玫瑰的花圈。〈20公分3枝〉

10 羊蹄葉
透過由紅色逐漸變色的羊蹄葉，展現了季節的變化。〈8片〉

11 尤加利葉
以具有分量感的尤加利葉遮蓋海綿，和銀葉菊的色彩也有連續感。〈20公分15枝〉

12 蔓性長春花
蔓性長春花是適合製作花圈的蔓性植物，擁有光滑質感的葉子。〈30公分10枝〉

13 尖葉紫柳
白色微微發出的新芽與樹枝陰影的色調，展現了春天的溫暖氣息。〈30公分3枝〉

資材 Material

・花圈海綿（直徑24公分）

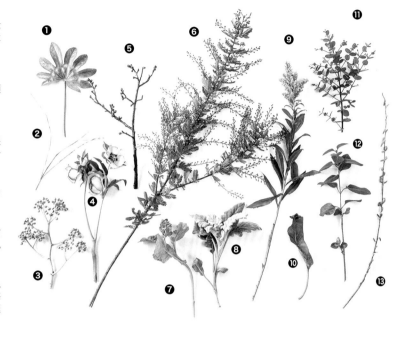

作法 How to make

1 將材料修剪成方便插作的長度，插在已吸過水的海綿內圈與外圈，利用銀葉菊或尤加利來決定花圈的寬度，而以聖誕玫瑰來決定花圈的高度。

2 較短且低矮的素材盡量插在低矮處。需要透過保留長度，才能展現材料的特色時，就在空間中讓花材以較長的形態插作。要避免過多的素材被彼此覆蓋，因此需要作出具有變化的大幅度高低落差，同時插出厚實的花圈厚度。插作時隨時注意花圈輪廓的曲線。

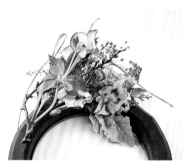

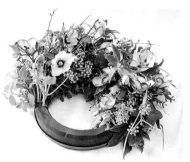

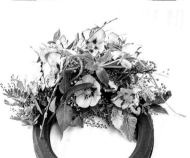

3 不要勉強將聖誕玫瑰排列整齊，隨著花圈主題，隨處變動展現出明亮歡愉的氣氛。注意要將花圈的斷面作成半圓形，花朵不是插在中軸線上，而是在花圈的內圈與外圈上。將材料插完一圈後即完成。

夜叉五倍子花圈

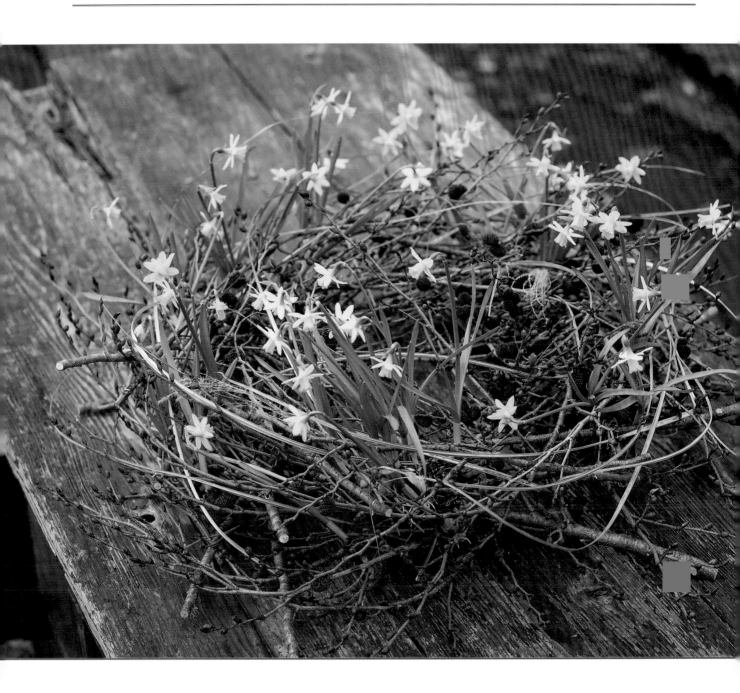

夜叉五倍子花圈是迎接冬天結束時的花藝裝飾，結合了枯萎與新鮮的組合。利用夜叉五倍子作成具有躍動感的花圈，搭配春天的代表花材——帶球根的水仙花，等不及要以重重疊疊的線條來表現春天歡喜的心情。以夜叉五倍子樹枝與水仙花，配上五節芒，透過顏色的演繹與曲線的流動，演奏出溫暖的感受。

Point

・由於將夜叉五倍子彎曲後就失去樹枝原有的特色，因此將直的樹枝留長留下，以直線的組合讓人們看出花圈的圖。
・水仙花就插在樹枝與樹枝的間隙。樹枝是用來固定材料的，所以須留意組合樹枝時預留的間隔。

花材 Flower&Green

1 夜叉五倍子
日本原生的樹枝，採用附帶果實的枯萎樹枝。不要將其剪短，使用枯萎的樹枝保持原有的長度，展現剛硬強勢的姿態。〈80公分15枝〉

2 水仙花（Tete-a-tete）
採用有多個小朵水仙花的品種，逐一分開，並帶著球根。黃色是春天顯眼的特徵，以花朵的方向呈現律動感與歡樂感。〈球根10個〉

3 五節芒
枯萎後起伏的曲線，可以調和樹枝與水仙花的縱橫線條的強烈對比感。〈50公分10枝〉

資材 Material

・#8鐵絲（直徑34公分・以花藝膠帶纏繞）
・細鐵絲

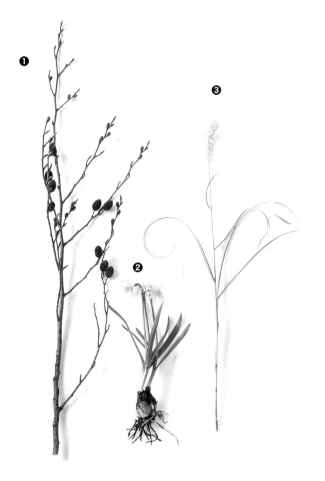

作法 How to make

1 在鐵絲作成的骨架上，利用細鐵絲組合夜叉五倍子。不用將樹枝剪短，盡可能的表現其特徵，留下直的樹枝部分，將樹枝交疊固定製作出圓形。

2 圖中是花圈底部（背面的模樣）。用來修飾花圈底部的樹枝，需要在骨架上牢牢的加以固定，讓反覆交疊的樹枝得以呈現。花圈底部與工作平台必須穩定接觸傳達出一體感。將水仙花以放置於樹枝上的方式加以固定。

3 水仙花是附著球根的型態加以使用，將水仙花夾在樹枝的間隙中，盡量不使用鐵絲加以固定，讓水仙花以垂直的姿態呈現，彷彿在大自然中綻放的表情。

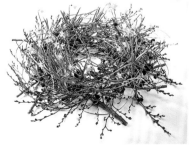

4 勿將水仙花均勻配置，注意花圈整體的律動感，在周圍插入五節芒即完成。

三色菫花圈

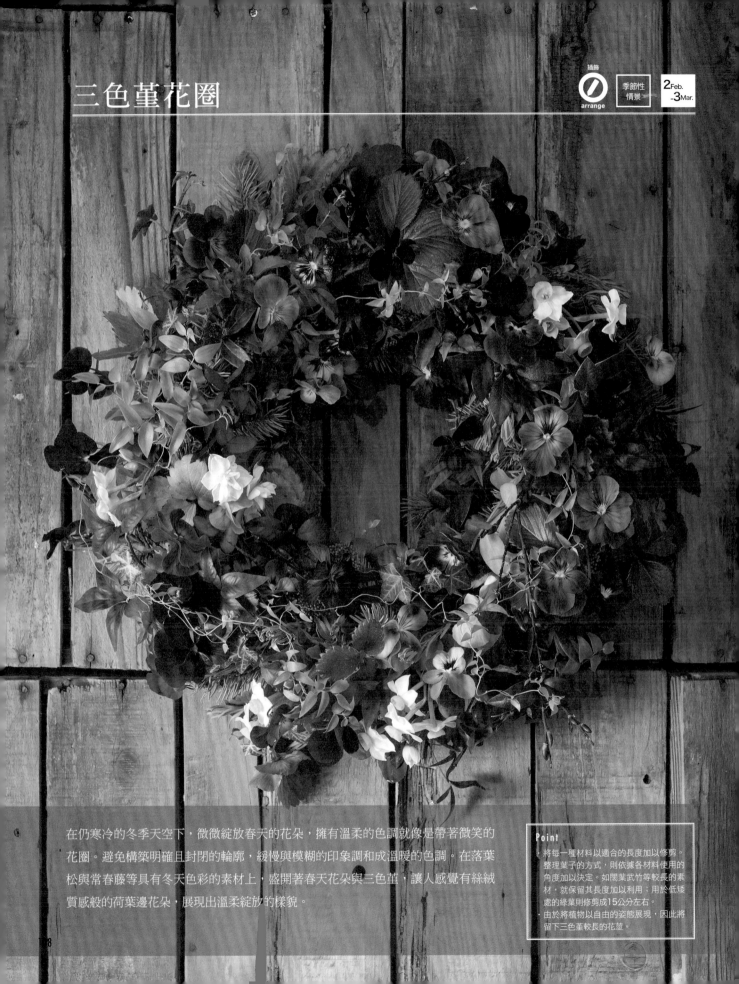

在仍寒冷的冬季天空下，微微綻放春天的花朵，擁有溫柔的色調就像是帶著微笑的花圈。避免構築明確且封閉的輪廓，緩慢與模糊的印象調和成溫暖的色調。在落葉松與常春藤等具有冬天色彩的素材上，盛開著春天花朵與三色菫，讓人感覺有絲絨質感般的荷葉邊花朵，展現出溫柔綻放的樣貌。

花材 Flower&Green

1 闊葉武竹
即使在冬天也很有活力的闊葉武竹，可用於填補花圈底部或間隙，其藤蔓就隨著花圈的輪廓流動。〈50公分3枝〉

2 常春藤藤蔓
常春藤的藤蔓是可作出花圈流暢感的素材，紅色的葉子呈現出冬天的色彩。〈20公分5枝〉

3 藍莓的樹枝
藍莓的樹枝上變紅的葉子提供了花圈厚度。〈20公分5枝〉

4 日本落葉松
日本落葉松是冬天代表性的素材，堅硬的印象展現出與其他材料的對比。〈20公分5枝〉

5 四季樒
四季樒可作為底部填補的素材。〈20公分5枝〉

6 柳樹枝
變紅色的花蕾十分有趣，其樹枝的姿態也很有節奏感。

7 常春藤葉〈10片〉

8 尤加利
尤加利是填補花圈空間的素材。〈25公分10枝〉

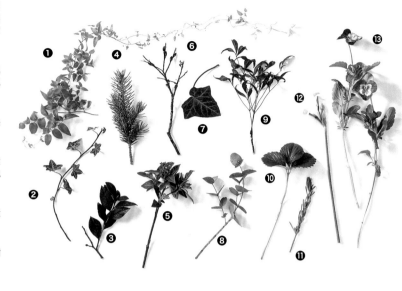

9 南天竹
南天竹變紅的葉子十分漂亮。可填補花圈間隙，或插於高一點的位置展現與三色菫質感的差異。〈25公分3枝〉

10 草莓葉
希望大家能欣賞草莓葉乾燥後變圓的樣子。插作時利用草莓葉梗的部分。〈10片〉

11 薰衣草
利用薰衣草柔軟的質感與香味來呈現花圈希望傳達的印象。〈25公分5枝〉

12 水仙花
使用小朵的日本水仙，透過典雅的花香及白色與黃色的花朵，強調春天的氣氛。〈7枝〉

13 三色菫
三色菫是本次的主角花朵。像絲絨的質感，呈現虛幻卻有朝氣的感覺。插作時以大量花朵來強調分量感。〈35枝〉

資材 Material

．環形海綿（直徑30公分）

作法 How to make

1 將材料修剪成合適的長度。於海綿內圈與外圈的底部，插上變成紅色的藍莓葉或枯萎的薰衣草，以決定花圈的厚度，花圈上方再插上長的三色菫。

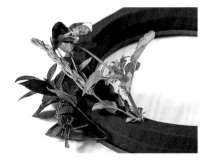
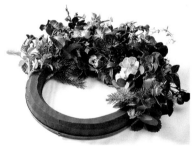

2 以橫著層疊的方式進行插作。在給人冬天感覺的素材上，營造三色菫等春天花的氛圍。花圈的斷面應呈現半圓形，在花圈的輪廓中清楚的看到高低落差，作出花與花之間不相連的適當距離感。

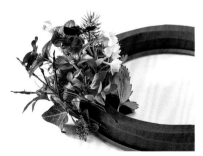
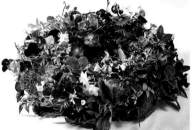

3 小朵的三色菫是容易製作出花圈形狀的素材。要將色彩的氣氛散布在花圈整體，插作時應考量分布均衡。含蓄地布置自然的組群，不要將三色菫均勻配置。在三色菫之間加入面狀葉材，區隔出部分空間，適當的中斷流暢性。

4 插完一圈後即完成。仔細的作出各種材料的落差，讓人感受到溫柔的印象。色彩或質感強硬的冬季材料，主要用於填補花圈底部，布置出低調的感覺。

Column5 關於動態

每一種植物都擁有各式各樣的動態感。有向上伸展、向上伸展後展開、向上伸展後停止、自由的向各方向伸展、垂下、弧形的曲線、畫出鋸齒狀線條、靜止的圓形等……製作花圈輪廓時，需要弧形的曲線或遊戲般自由伸展的動態。

現在花圈製作的方法十分多元。透過使用環形海綿，基本上任何鮮花或草花均可使用。雖然高長植物向上伸展的動態似乎與花圈輪廓不相搭配，但是觀察材料擁有的動態特性，及花朵的生長方向，盡可能讓花圈呈現流動的象徵性，便能將動態組合在花圈之中。

本次的三色菫花圈，由於呈現了三色菫天生的動態方向，因此採用了花莖較長的三色菫。透過搭配其他的素材，仔細布置出高低落差，依據色彩配置與形狀的平衡協調，展現出春天萬物生動的樣貌。

從灰色世界到彩色的風景

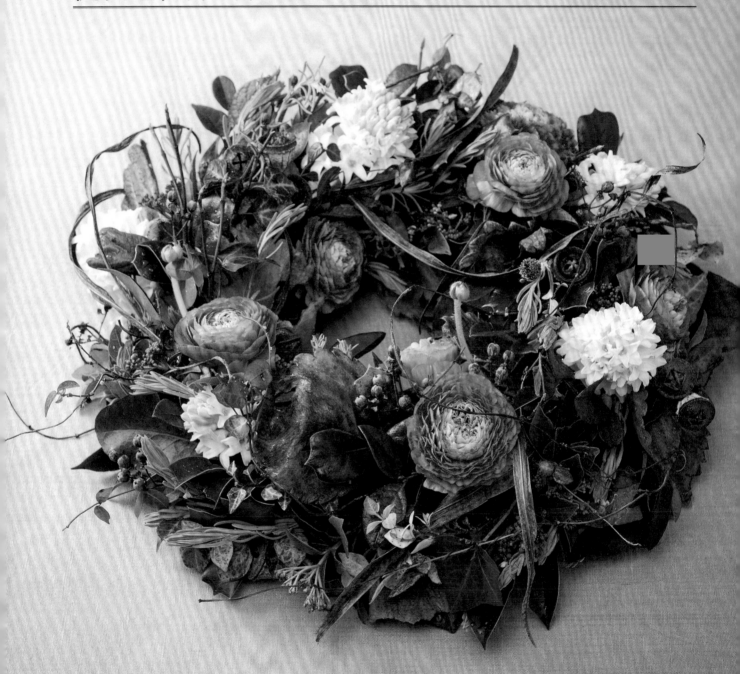

展現出灰色冬天漸漸甦醒，轉變為春天的過度時期。在結凍且暗沉的綠色中，竄出明亮的粉色系花朵，結合冷色系的綠葉，保留冬天的氛圍。陸蓮與風信子象徵迎接春天的期待與希望，讓人感受到亮麗且熱鬧的春天即將前來敲門，及冬天殘餘的自然色彩。

花材 Flower&Green

1 初雪葛
初雪葛的粉紅色、白色、綠色，十分適合本次花圈的色調。初雪葛蔓性的花莖也可恰當的製作出輪廓。〈20公分10枝〉

2 紅淡比
紅淡比有著光滑的面狀葉子。〈30公分3枝〉

3 釣鐘柳的葉子
枯萎的紅色葉子呈現美麗的大片葉面。〈10片〉

4 繡線的葉子
繡線的葉子在枯萎後呈現黑灰色，十分有個性，它的曲線也十分適合製作花圈。〈25公分20枝〉

5 常春藤
可作為填補底部的面狀素材。〈15片〉

6 火龍果
火龍果銀黑色的枯萎色調，呈現了冬天的氣氛。〈5枝〉

7 陸蓮
陸蓮是本次的主要花材。粉紅色的花朵搭配上其他咖啡色的素材，展現出它的獨特風情。〈10枝〉

8 尤加利果實
尤加利乾燥後變成咖啡色的大粒果實，十分具有個性。〈30公分3枝〉

9 紅檵木
紅檵木在冬天會變成濃咖啡色的葉子，帶給花圈厚度。〈20公分5枝〉

10 常春藤藤蔓
伴隨著花圈的流動感，使用常春藤的藤蔓。〈20公分5枝〉

11 風信子
風信子有著香氣十足且白色明亮的花朵，帶給花圈清新明亮的感覺。將風信子以適當長度修剪後插入竹籤，方便插在環形海綿上。〈5枝〉

12 四季樒
紅色的花苞是填補花圈底部的好用素材。〈20公分5枝〉

13 異葉木犀
異葉木犀有著大片的硬質綠葉。〈20公分3枝〉

14 紅水木
漂亮的細長分枝將成為色彩的焦點。〈20公分3枝〉

15 草莓葉
利用大片的草莓葉作出有些地方枯萎的感覺。〈5片〉

16 薰衣草
灰色系又柔軟的薰衣草讓人有溫柔的感覺，可以和其他的素材質感形成對比。〈20公分3枝〉

資材 Material

・環形海綿（直徑25公分）

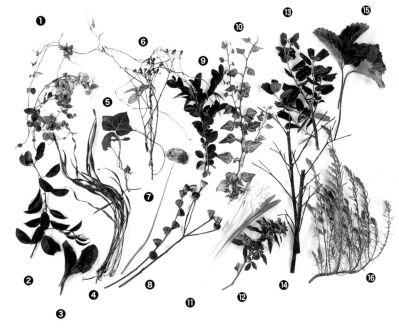

作法 How to make

1 將材料以適當的長度修剪。在環形海綿的內圈與外圈插上面狀葉子，以決定花圈寬度。以陸蓮決定高度，開始加入所有表現花圈必要象徵性的素材。

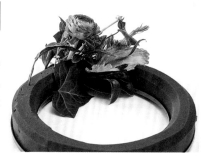

2 由於使用較多大朵的素材，應避免從花材間隙看到環形海綿。將材料以斜插方式進行，將下層的素材作為上層花材的背景。插作風信子時，為了讓花莖容易插，花莖須插入竹籤加以輔助。

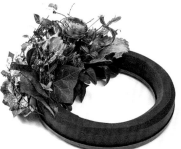

3 蔓性植物不是在過程中段才添加在花圈上，而是從一開始便插於花圈上，如此可強調花圈的連續性。若將陸蓮方向朝同一方向插，將顯得單調，所以配置時要帶著律動感。

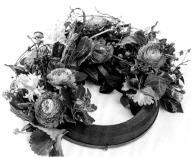

4 花圈製作完成。陸蓮是配置在花圈中軸線上，花朵除了往上方插，也要分布在內圈與外圈。考量花圈會從各方向被觀賞，雖然每一朵花的方向都明顯不同，但整體仍然展現順時針方向的流暢感。

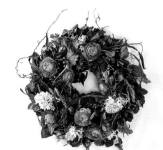

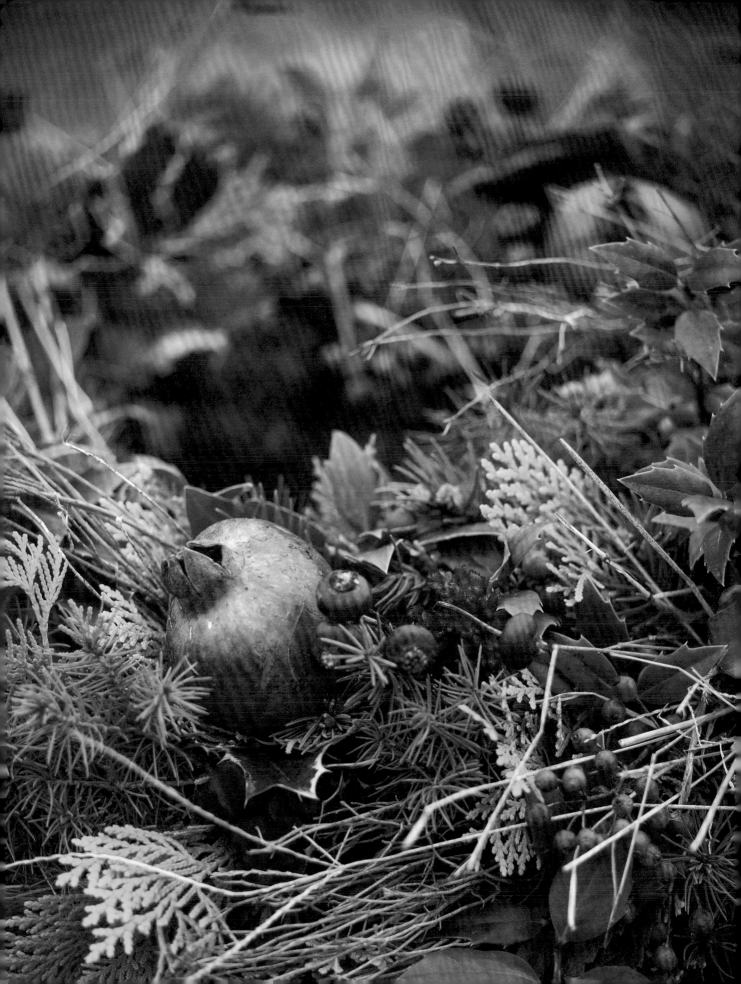

Chapter

5

聖誕節花圈

迎接聖誕節的豐盛秋天花圈

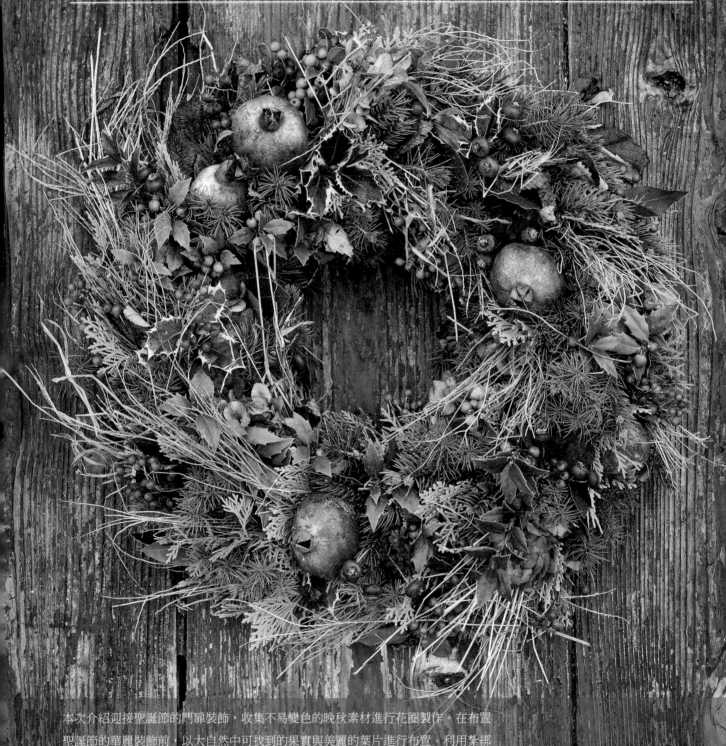

本次介紹迎接聖誕節的門扉裝飾，收集不易變色的晚秋素材進行花圈製作。在布置
聖誕節的華麗裝飾前，以大自然中可找到的果實與美麗的葉片進行布置。利用梨綁
的技巧製作花圈，以呈現花圈的象徵性。同時以連續層疊的配置，展現材料在形
狀、質感的動態差異。隨機配置的石榴，更為花圈增添了個性化表情。

花材 Flower&Green

1　金翠花
扮演提供分量感與表情的角
色。乾枯後的金翠花有著彈性
的枝條，配上有曲線的輪廓。
〈50公分5枝〉

2　石榴
石榴是生命力的象徵。充滿衝
擊力道的素材，可豐富花圈的
表情。〈5個〉

3　繡球花
繡球花是適合乾燥的素材。可
提供分量感與調色。〈3枝〉

4　日本雪球花的葉子
只有在這個季節才展現此色調
的面狀葉材，使花圈富有變
化。〈50公分7枝〉

5　異葉木犀（Sunny foster）
葉子與果實是永生的生命象
徵，刺是用於去除邪惡的東
西。〈30公分5枝〉

6　歐洲雲杉
歐洲雲杉是聖誕節不可或缺的
針葉樹。〈30公分7枝〉

7　枯草
感受冬天的印象與不規則變化
的素材。〈30公分10枝〉

8　野薔薇的果實
野薔薇的小果實可以作成組群
的效果。〈7枝〉

9　義大利落葉松
義大利落葉松是與歐洲雲杉顏
色與形狀不同的針葉樹。〈30
公分7枝〉

10　雞冠花
雞冠花具有柔軟的質感變化，
深厚的顏色可以成為花圈的焦
點。〈10枝〉

11　月桂樹
月桂樹具有光澤的葉子是它的
特徵，可以用於展現質感上的
差異。〈30公分7枝〉

11　扁柏
扁平的葉子是其特徵，用於製
作花圈的底部時十分方便。顯
眼的黃綠色給人明亮的感覺。
〈20公分7枝〉

13　紅水木
紅水木是有著聖誕節顏色的樹
枝，可利用其分枝作出不同的
變化。〈30公分5枝〉

・玫瑰的果實
玫瑰紅色的果實是生命與愛情
的象徵。為了與其他的紅果實
連結，調和整體的構成分布。
〈5枝〉

・異葉木犀（斑葉）
深色調給人華麗的感覺，面狀
葉子可襯托對比其他的細膩素
材。〈30公分3枝〉

資材 Material

・稻草的基礎花圈
（直徑28公分）
・細鐵絲
・竹籤

Point

・材料在紮綁前，先行分枝修剪成
適當的長度。為了縮短製作花圈
的時間，並帶著律動感紮綁，整
理材料是必要的手續。將每一材
料修剪成10至20公分的長度，
再分別排列。石榴等果實需先插
入竹籤。

・由於材料變乾後會縮小，容易脫
落。因此要將分量足夠的素材緊
密的紮綁。

・花圈的底部要進行修飾，接觸到
工作平台，避免看起來像游泳圈
一樣浮動的感覺。

1 從基礎花圈的左下側紮綁細鐵絲，接著放上月桂樹、歐洲雲杉、扁柏、義大利落葉松等材料，葉子的尖端朝順時鐘方向排列，以細鐵絲紮綁兩圈加以固定。

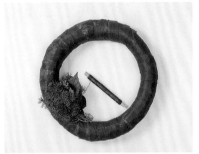

5 若將全部的素材從內圈側開始加以配置，花圈的寬度會增加。因此可以由選定的花圈寬度，決定要從內側到外圈側進行紮綁，或從花圈的中央到外圈進行紮綁的方式。保持花圈美好的曲線繼續紮綁，在花圈的中軸線上加上一些果實，以這樣的方式配置一些顯眼的素材。

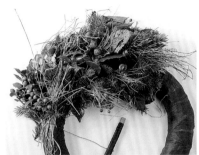

由於不能讓花圈的內圈與外圈有從工作平台上浮起來的感覺，加上面狀葉材修飾底部是非常重要的，在此使用的是月桂樹。配置材料時，從花圈內圈的底部布置到外圈，首要目標是要將基礎花圈的最高處遮蓋住。

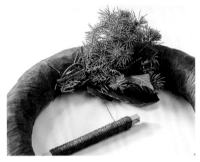

2 繼續加入材料進行紮綁，配置材料時從花圈的最高點開始，再配置到花圈的外圈。金翠花、野薔薇果實與月桂樹，不要以相同的素材相鄰排列，必須有變化，直到疊上材料後接觸工作平台側，再以細鐵絲紮綁。接觸工作平台的位置加上面狀葉子修飾。

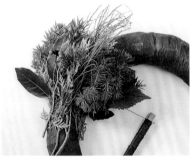

6 持續疊上材料，以細鐵絲紮綁。如果紮綁的素材顏色或流暢性變得單調，可以枯草或金翠花加以變化。因為異葉木犀過於顯眼，所以應在花圈的整體加以均勻分配。花圈的底部應添加材料修飾，不要讓花圈看來像漂浮的游泳圈。

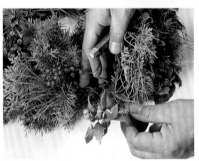

3 從此步驟開始，需要以稍微移動的方式加上材料。盡可能將紮綁材料的尖端疊在前一束一半長度的位置，從花圈的最高點環繞到花圈的外側，再以細鐵絲紮綁。加上雞冠花、日本雪球花葉、針葉樹，以呈現質感與顏色的差異。

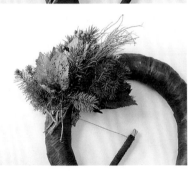

7 紮綁完一圈後，將起點的部分抬起，在花圈的內圈增加材料，再以細鐵絲加以紮綁。將起點的素材放下後不應產生樓梯狀的樣貌，只要起點與終點自然的相連，不致讓人看出斷點即可。

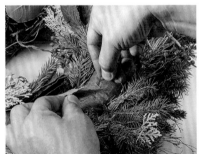

4 本次的花圈從內圈側到外圈側的斷面是半圓形的，當材料接觸到花圈的外圈，應以素材修飾加以紮綁。繡球花、雞冠花與玫瑰果實的間隙放入針葉樹，配置時須構成高低落差。將步驟1至4作法混合搭配，繼續紮綁材料。

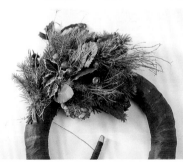

8 將細鐵絲拉緊後加以修剪，從基礎花圈的背面將鐵絲插入。由於需要避免在拿取花圈時不要被細鐵絲刺到手，鐵絲的尖端應插入稻草裡。

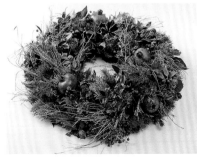

9 再將花圈翻到正面，在有空間的地方配上石榴。將竹籤深深的插入稻草中即完成固定。花圈上全部的素材並不是均勻的流動，因此排列石榴也要注意不可均分。花圈應盡量接觸到工作平台，以手慢慢調整，將中軸線上的素材稍微抬高。最後確認材料與材料之間沒有彼此勾住，即完成。

楠柏＆玫瑰果實花圈

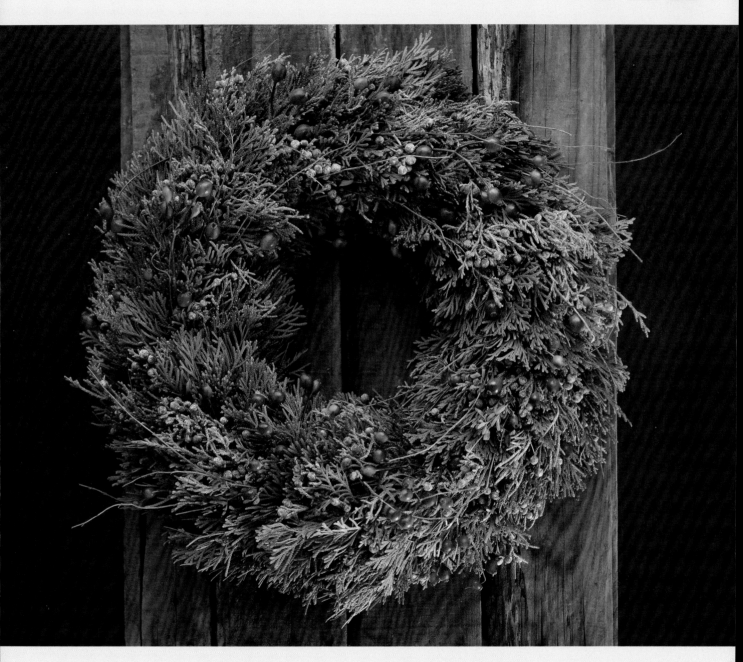

雖然同樣是利用針葉樹配上紅色果實，象徵聖誕節的素材所製作的花圈，但與華麗裝飾的花圈有著不同的風味。材料簡單，包括楠柏、帶果實的杜松、玫瑰果實、有著殘餘秋天氣氛的枯萎櫻桃鼠尾草。每種材料都使用多一點的分量，在基礎花圈上牢牢地固定，以製作出分量感，成為即使乾燥後也可以持續欣賞的花圈。

花材 Flower&Green

・楠柏（30公分15枝）
・杜松（30公分15枝）
・玫瑰的果實
　（20公分10枝）
・櫻桃鼠尾草（20公分5枝）

資材 Material

・稻草的基礎花圈
　（直徑28公分）
・細鐵絲

將臨期花圈

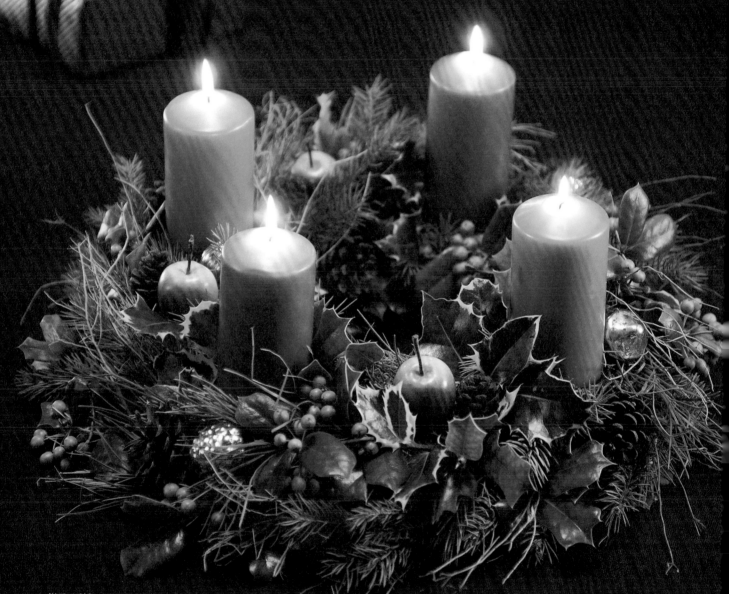

從聖誕節四週前的禮拜天開始，被視為「希望＆等待」的準備時期。到了將臨期，家家戶戶擺放在庭園、家門、窗戶、室內等處的裝飾，都開始帶著聖誕節的氣氛。裝飾結束後，在布置好的餐桌旁坐下，家人們一起喝著茶。每個主日點亮一根蠟燭，也一起溫暖的點綴著聖誕樹。

Point
・需要採用紮綁後能呈現立體粗糙感的素材。以蠟燭或裝飾品作為花圈的焦點。
・將四根蠟燭插入花圈對角線的位置。其他的裝飾品則是考量平衡感，配置在空蕩處。

花材 Flower&Green

1　義大利落葉松
具有柔軟和蓬鬆分量感，由於大小不同，是非常好用的素材。可用於填補花圈空隙並製作動態感，成為輔助歐洲雲杉的角色。〈20公分6枝〉

2　歐洲雲杉
歐洲雲杉是聖誕節的代表性針葉樹。請參考下圖，修剪成方便使用又不致於浪費材料的型式。〈25公分7支〉

3　異葉木犀（斑葉）
有著趨吉避凶的含意。以明亮鮮豔的米色調和蘋果的顏色聯繫起來，效果相當好。〈25公分3枝〉

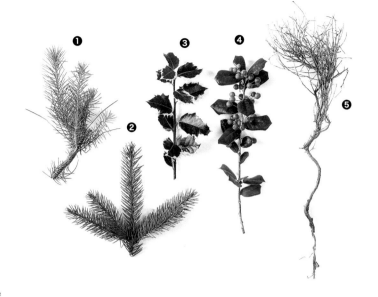

4　異葉木犀（附果實）
纍纍的果實強調豐收的象徵，其光彩質感也十分逗趣。異葉木犀的小果實可以與蘋果和平衡感。〈25公分3枝〉

5　金翠花
可自由地改變形狀和長度，讓花圈呈現動態感，重點在與松果的調和。〈30公分5枝〉

資材 Material

· 稻草的基礎花圈
　（直徑30公分）
· 細鐵絲
· #20鐵絲
· #18裸線鐵絲
· 竹籤

歐洲雲杉的準備 How to make

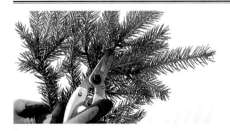

1 因為雲杉葉有一點硬，所以要戴上手套進行。從背面以剪刀剪斷，諾貝松也以相同的方式進行修剪。

2 將剪刀插入雲杉叢中從下到上切斷，切口斜切，修剪成10至15公分左右的長度。

3 從雲杉的背面插入剪刀時，將使雲杉從正面看時，樹枝尖端的斜切口如同隱形一般。

裝飾 Decoration

1　蠟燭
配合將臨期開始的四個禮拜天，使用四根蠟燭。一般採用的蠟燭形狀是棒狀或圓柱形。為了使蠟燭安全穩固的固定在花圈上，在蠟燭底部安裝上#18裸線鐵絲。〈4根〉

2　玻璃製的裝飾品
使用有光芒的裝飾材料，增加聖誕節的歡樂氣氛。在裝飾品上以#18裸線鐵絲作成U形針，以固定於花圈上。〈6個〉

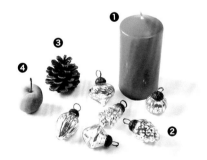

3　松果
使用針葉樹的果實，作成象徵豐饒的角色。在松果上安裝上#20的鐵絲。〈12個〉

4　蘋果
應在花圈上配置松果、玻璃裝飾還是蘋果，可依花圈的整體表現加以判斷，淡淡的紅色可以成為花圈的焦點。在蘋果中插入竹籤。

蠟燭的準備工作 How to make

1 將#18裸線鐵絲剪成約10公分左右的長度，並加以火烤。此時應以鉗子夾取鐵絲。

2 當鐵絲被充分加熱時，插入蠟燭的底部。為了安全性，尖端插入最少2公分。

3 以同樣的方式總共插入四根鐵絲，以便能固定在基礎花圈上。

1 基本的製作方法與P.114的花圈一樣，為了保持稻草底部的形狀、高度、質感等，材料的應從花圈內側到外側綁緊。盡量讓內圈與外圈的底部均與工作平台接觸。

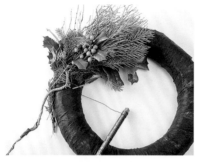

6 從正上方看見的樣子。隨著花圈輪廓的曲線可以看出在外圈側放置長的素材以作成流動感，並且在內圈放置短的素材。代表象徵性的果實被安排在易被看見的位置。

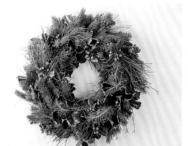

2 果實在低矮處，長的素材位置在流暢性高處，面積較大的葉子配置在接近線條材料的位置，可以使花圈看起來具有立體感。由於材料乾燥後會脫水縮小，因此要緊密的紮綁，即使變成乾燥的素材也可以長期保持穩定。

7 裝上鐵絲腳的蠟燭插入基礎花圈底部。如果鐵絲太長，則切斷鐵絲的尖端，或穿過對角線的底部位置後，使其從下方彎曲和鉤住插入稻草花圈裡。將四根蠟燭配置花圈的對角線上。

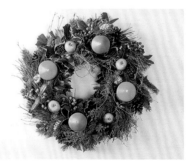

3 材料完成一圈的紮綁後，牢牢拉緊鐵絲剪斷，讓鐵絲纏繞於背面底座上的鐵絲之間一至兩次。為了拿花圈時不會刺到手，尖端插入稻草裡。

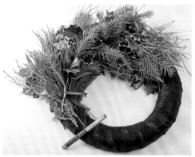

8 在四根蠟燭的中間點垂直地插入蘋果，接著裝上已綁上鐵絲的松果與裝飾品，將其配置在蠟燭旁的花圈側面。

4 調整花圈圓形輪廓，盡可能讓花圈的內圈與外圈都接觸到平面，以手加以調整，作出餐桌花圈裝飾應有的穩定感。

9 適量裝飾品與松果配置平衡感，裝飾品配置在花圈的外圈側，而不是配置在花圈的內圈側。

5 圖為花圈背面。

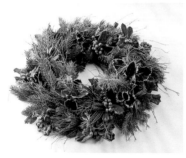

10 花圈製作完成。圖中是從花圈正上方俯視的樣子，從不同角度觀賞時都要展現出將臨期氣氛，是本次花圈裝飾的重點。

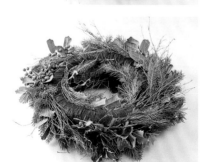

Column6　聖誕節的造形

從將臨期、聖誕節到新年，以花圈為主的花藝裝飾上，常利用常綠樹、果實與蠟燭。這些象徵代表了這個時節的歡欣與信仰，而花圈使用的色彩也具有象徵性的含意。在德國，最近也為了各種顏色的流行與應用，再度確認基本色彩的對應。

從材料面來看，象徵新生命或生之喜悅，最好的選擇是鮮花或常綠樹。只選用樹枝、常綠樹或花朵，緊密的分布在花圈的圓圈上，越是簡單的花圈就越能表現明顯的象徵性。

具有律動感且連續性明確的花圈，亦更容易表達花圈的象徵性。

常綠樹：自古以來被認為是戰勝冬季的勝利者，具有讓人產生信心的魔力。葉子擁有的「綠色」，象徵著希望。

果實：象徵保護人民，而在邪惡的權力鬥爭中被犧牲。同時代表冬天過後初生的生命。果實擁有的「紅色」，是表現愛情、力量、生命的顏色。

蠟燭：在寒冷的冬季，帶來明亮與溫柔的存在感。「黃色」的光芒，呈現出光明與溫暖。

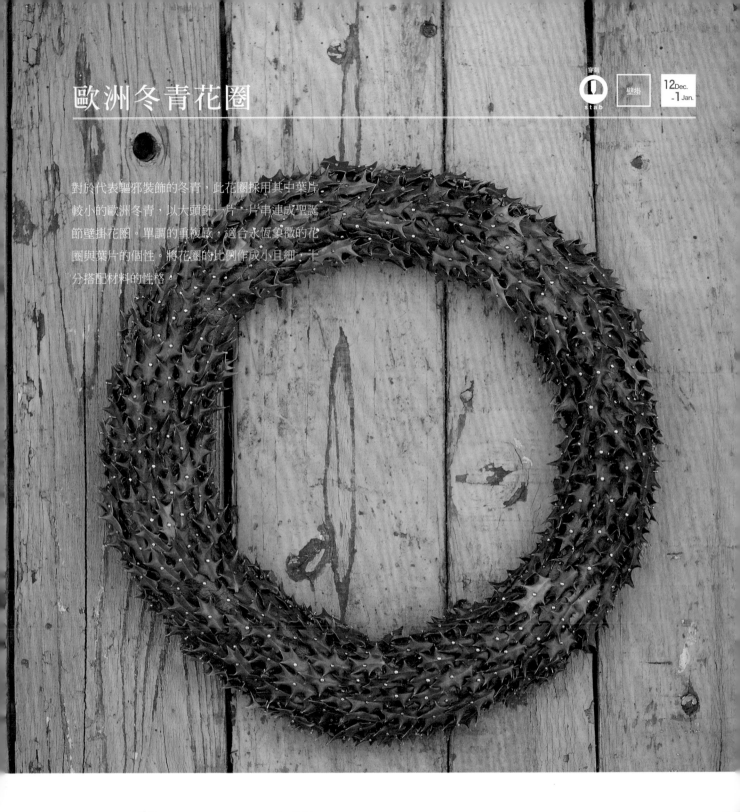

歐洲冬青花圈

12 Dec. -1 Jan.

對於代表驅邪裝飾的冬青，此花圈採用其中葉片
較小的歐洲冬青，以大頭針一片一片串連成聖誕
節壁掛花圈。單調的重複感，適合永恆象徵的花
圈與葉片的個性。將花圈的比例作成小且細，十
分搭配材料的性格。

花材 Flower&Green

· 歐洲冬青（300片）

資材 Material

· 稻草的基礎花圈
 （直徑20公分）
· 大頭針

Point

· 為了花圈的持久性，使用完全
 成熟濃綠色的葉片。
· 以大頭針將葉片固定，穿刺至
 一圈後，再填補間隙，配置第
 二圈穿刺。為了使花圈輪廓夠
 圓，需要適時添加材料。

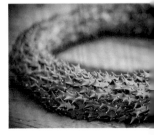

紫扁豆花圈

其他 etc.　室內裝飾　12 Dec. - 1 Jan.

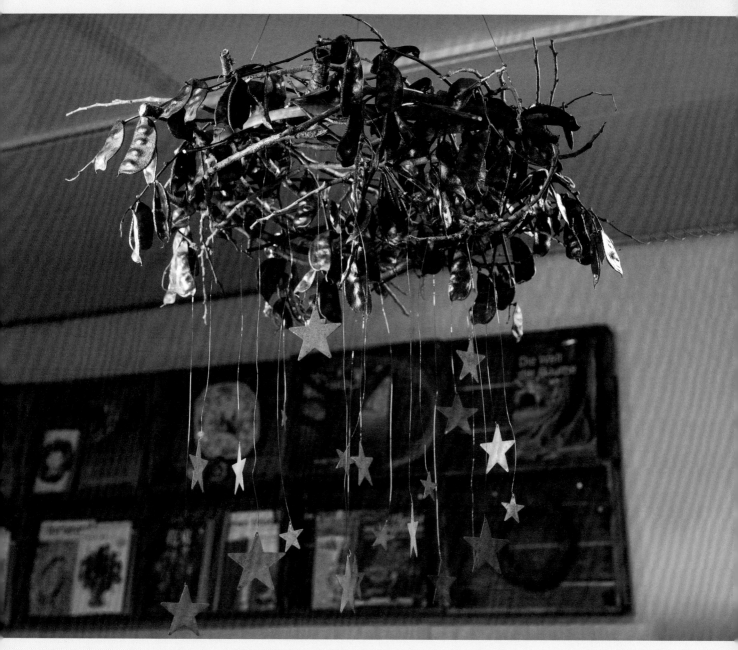

在象徵性的果實中，掛上有個性的素材，作成欣賞用的吊飾花圈。以鐵框與栗樹樹枝製作成的基礎框架，雖然與P.103相同，但是吊掛的素材不同，給人的印象就會完全不同，因為觀賞花圈時就顯露出果實的形狀，所以花圈的個性與象徵性更明確地顯現，是這類型花圈的特殊效果，同時也利用了搖曳的裝飾品，點綴出聖誕節的氣氛。

花材　Flower&Green
・紫扁豆（Ruby moon）
　（30公分20枝）
・栗樹樹枝（30公分10枝）

資材　Material
・鐵製的圓圈框
　（直徑42公分・輕盈的種類）
・細鐵絲
・星型的裝飾品
・銅線

針葉樹
與海棠果的花圈

插飾
⊘
arrange

餐桌
裝飾

12 Dec.
-1 Jan.

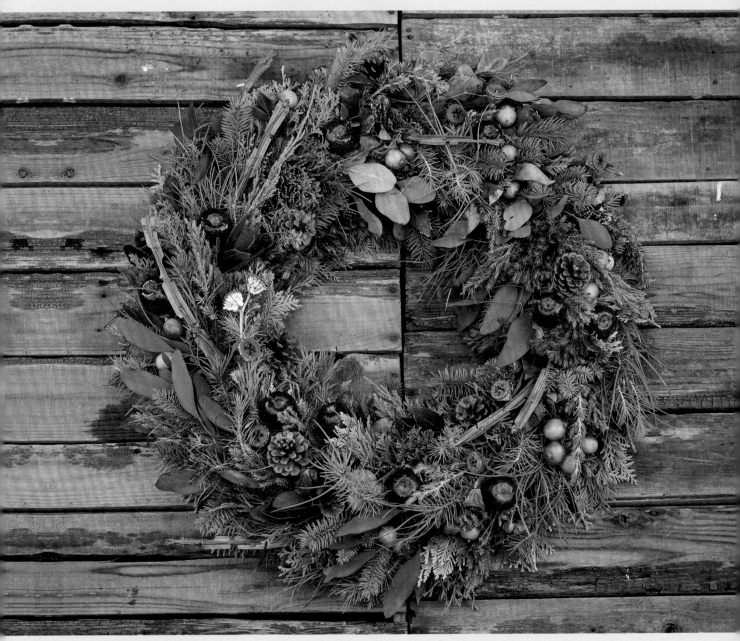

搭配大量於聖誕節不可或缺的諾貝松，與一些不同種類的針葉樹，呈現
出自然風格的花圈。利用環形海綿作成餐桌花圈，由於具有保水性，生
氣盎然的綠葉所展現的表情能讓人長久地欣賞。讓海棠果的紅，彰顯綠
葉的綠。為了固定材料與保水，必須將材料瞄準海綿的中心深處進行插
作。

花材　Flower&Green

・諾貝松（30公分5枝）
・冬青（30公分5枝）
・義大利落葉松（30公分5枝）
・歐洲針葉樹Conifer
　（Blue bird・Europe gold・Form
　strap・Blue pacific・Green
　carpet）（各30公分5枝）
・月桂樹（30公分5枝）
・尤加利（polyanthemos）
　（40公分3枝）

・尤加利果實（30公分5枝）
・衛矛（20公分8枝）
・海棠果（15個）
・松果（12個）

資材　Material

・環形海綿（直徑30公分）
・竹籤

124

在昏暗的房間裡
時尚的呈現

插飾 arrange ｜ 餐桌裝飾 ｜ 12 Dec. -1 Jan.

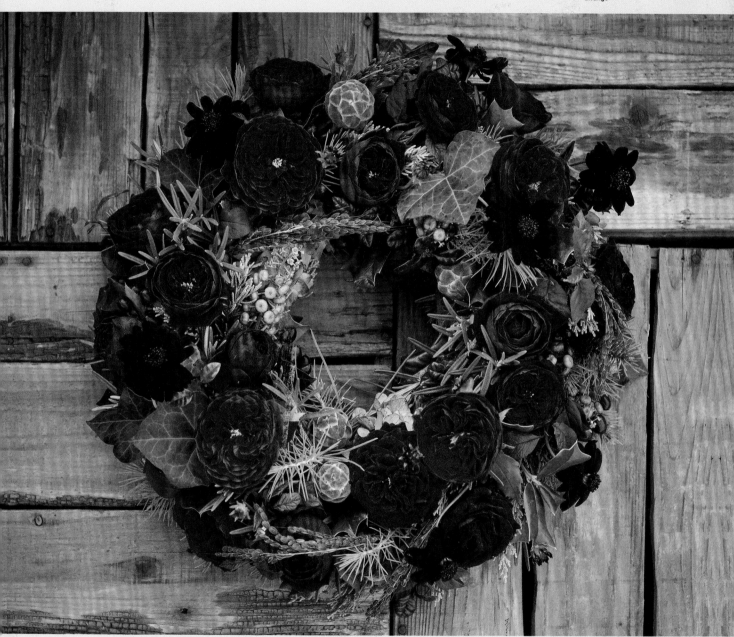

使用環形海綿，以具有時尚色彩的玫瑰當成主角的花圈。搭配上常綠樹就像聖誕節一般，以在蠟燭下欣賞的感覺來製作。將海綿旋轉移動，注意將每一朵玫瑰花展現美麗的高低起伏。果實是用來配合玫瑰花的氣氛，選擇時應挑選具有個性的種類。

花材 Flower&Green

・英國玫瑰（The Prince）（20枝）
・巧克力波斯菊（12枝）
・繡球花（2枝）
・火龍果（5枝）
・迷迭香（30公分5枝）
・義大利落葉松（30公分5枝）
・冬青（30公分3枝）
・楠柏（20公分5枝）
・陽光果實（10枝）
・商陸（3枝）
・紅李樹枝（30公分3枝）
・常春藤（3枝）

資材 Material

・環形海綿（直徑30公分）

Epilogue

讓我們來一起裝飾花圈吧！

在精彩的日本花藝裝飾中，圓圈的裝飾花圈，據說仍不常見。

將各式各樣的生長姿態、顏色或個性的植物放在同一個圓圈裡，可能會發現對植物從來沒注意到的「新視點」，而那些觀點一直都存在大自然中。每一片葉子或每一根樹枝、庭院的樣貌、或山林的色彩，隨著季節都在不停地變幻表情。如果帶著探究大自然的好奇心，去接觸植物素材，一定可以創造出鼓舞人心又獨一無二的花圈。

僅向出版此書的誠文堂新光社，《Florist》編輯部的所有成員獻上我的謝意。

也要感謝攝影時都會詳細聆聽內容，撰寫成為優美句子的編輯寫手宮脇子女士。

攝影師中島清一先生及助理加藤達彥先生，再次衷心感謝你們。花藝作品的最佳呈現方式，是以有生命的花圈與觀者面對面。然而，在本書中所介紹的花圈的真實氛圍感，則是以能感覺到更多生命力的方式來呈現。請各位仔細欣賞書中的每一張圖片，我想透過花圈真心傳達的內容，全都收錄在這本書中。

最後，我想和在大自然中一起生活、歡笑、感受過去的家人，獻上感謝之意。這份愛將永遠伴隨著我的妻子和兒子。

<div align="right">

2015年8月　秦野

橋口 学

</div>

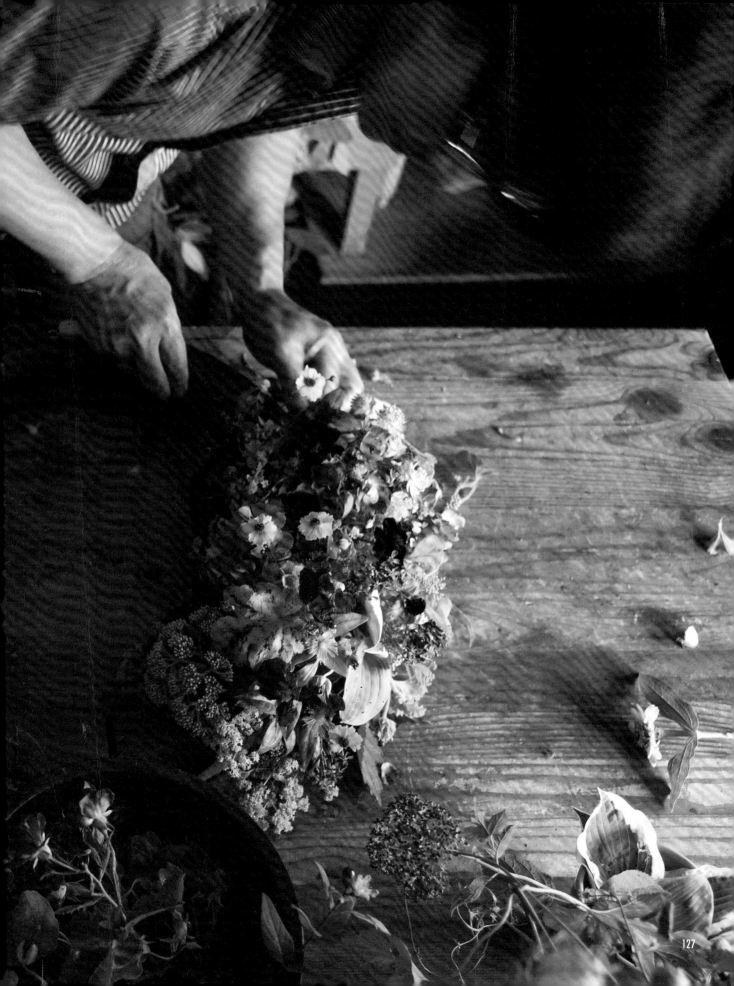

| 花之道 | 62

全作法解析・四季選材
德式花藝の花圈製作課

作　　　者／橋口学
譯　　　者／郭清華（Kiyoka Kuo）
發　行　人／詹慶和
總　編　輯／蔡麗玲
執　行　編　輯／劉蕙寧
編　　　輯／蔡毓玲・黃璟安・陳姿伶・李宛真・陳昕儀
執　行　美　術／韓欣恬
美　術　編　輯／陳麗娜・周盈汝
出　版　者／噴泉文化館
發　行　者／悅智文化事業有限公司
郵政劃撥帳號／19452608
戶　　　名／悅智文化事業有限公司
地　　　址／新北市板橋區板新路 206 號 3 樓
電　　　話／（02）8952-4078
傳　　　真／（02）8952-4084
網　　　址／www.elegantbooks.com.tw
電　子　信　箱／elegant.books@msa.hinet.net

2018 年 12 月初版一刷　定價 580 元

KISETSU NO FLOWER WREATH KISO LESSON
©MANABU HASHIGUCHI 2015
Originally published in Japan in 2015 by Seibundo Shinkosha
Publishing Co., Ltd.,
Traditional Chinese translation rights arranged with Seibundo
Shinkosha Publishing Co., Ltd.,
through TOHAN CORPORATION, and Keio Cultural Enterprise
Co., Ltd.

經銷／易可數位行銷股份有限公司
地址／新北市新店區寶橋路 235 巷 6 弄 3 號 5 樓
電話／（02）8911-0825　傳真／（02）8911-0801

橋口 学　Manabu HASHIGUCHI

德國國家認定花藝師名人
hashiguchi arrangements 代表
東京 FLORENS COLLEGE 講師
千葉愛犬動物專門學校花藝學園講師

出身於鹿兒島縣薩摩川內市。自 1993 年起的 5 年間，在東京銀座的 SUZUKI
花屋工作，並師承鈴木紀久子氏。辭職後獨自前往德國，在位於紐倫堡的花藝
職業訓練學校與 Blumen Graf 花店修業，並取得花藝師國家資格。隨後進入位
於佛萊辛（Freising）的德國國立花卉藝術專門學校 Weihenstephan 學習，並
於 2002 年畢業，同時成為德國國家認定的花藝師名人。之後在慕尼黑的花
店 Blumen Elsdoerfer 工作，直到 2006 年才回到日本。於神奈川縣秦野市創立
hashiguchi arrangements 花店。現在，經常於日本國內各地進行花藝教學或公開
表演等，以講師的身分活躍於各個領域。
著有《德式花藝名家親傳・花束製作的基礎&應用》（噴泉文化出版）。

hashiguchi arrangements 花屋
神奈川縣秦野市寺山 180-1
Tel：0463-83-3564 Fax：0463-84-7364
http://www.h-arrangements.com
Mail：info@h-arrangements.com
Blog：http://ameblo.jp/hashiare/
Facebook：https://www.facebook.com/hashiguchiarrangements

國家圖書館出版品預行編目資料

全作法解析・四季選材・德式花藝の花圈製作課 / 橋口
學著；郭清華（Kiyoka Kuo）譯 .
-- 初版 . – 新北市：噴泉文化館出版，2018.12
　面；　公分 . --（花之道；62）
ISBN 978-986-96928-4-7（平裝）

1. 花藝
971　　　　　　　　　　　　　　　　　107020384

STAFF

攝影／中島清一
攝影助理／加藤達彥
設計・排版／久保多佳子（haruharu）
插畫／有留ハルカ
編輯／宮脇灯子

悠遊四季花間
擁抱一束季節馨香

花之道 16
德式花藝名家親傳
花束製作的基礎&應用
作者：橋口學
定價：480元
21×26公分·128頁·彩色

花之道 17
幸福花物語·247款
人氣新娘捧花圖鑑
授權：KADOKAWA
CORPORATION
ENTERBRAIN
定價：480元
19×24公分·176頁·彩色

花之道 18
花草慢時光·Sylvia
法式不凋花手作札記
作者：Sylvia Lee
定價：580元
19×24公分·160頁·彩色

花之道 19
世界級玫瑰育種家栽培書
愛上玫瑰&種好玫瑰的成功
栽培技巧大公開
作者：木村卓功
定價：580元
19×26公分·128頁·彩色

花之道 20
圓形珠寶花束
閃爍幸福&愛·繽紛的花藝
52款妳一定喜歡的婚禮捧花
作者：張加瑜
定價：580元
19×24公分·152頁·彩色

花之道 21
花禮設計圖鑑300
盆花＋花圈＋花束＋花盒＋花裝飾·
心意&創意滿點的花禮設計參考書
授權：Florist編輯部
定價：580元
14.7×21公分·384頁·彩色

花之道 22
花藝名人的
葉材構成&活用心法
作者：永塚慎一
定價：480元
21×27 cm·120頁·彩色

花之道 23
Cui Cui的森林花女孩的
手作好時光
作者：Cui Cui
定價：380元
19×24 cm·152頁·彩色

花之道 24
綠色穀倉的創意書寫
自然的乾燥花草設計集
作者：kristen
定價：420元
19×24 cm·152頁·彩色

花之道 25
花藝創作力！以6訣竅啟發
個人風格&設計靈感
作者：久保数政
定價：480元
19×26 cm·136頁·彩色

花之道 26
FanFan的融合×混搭花藝學：
自然自在花漾浪漫
作者：施慎芳(FanFan)
定價：420元
19×24 cm·160頁·彩色

花之道 27
花藝達人精修班：
初學者也OK的70款花藝設計
作者：KADOKAWA CORPORATION
ENTERBRAIN
定價：380元
19×26 cm·104頁·彩色

花之道 28
愛花人的玫瑰花藝設計book
作者：KADOKAWA
CORPORATION ENTERBRAIN
定價：480元
23×26 cm·128頁·彩色

花之道 29
開心初學小花束
作者：小野木彩香
定價：350元
15×21 cm·144頁·彩色

花之道 30
奇形美學 食蟲植物瓶子草
作者：木谷美咲
定價：480元
19×26 cm·144頁·彩色

花之道 31
葉材設計花藝學
授權：Florist編輯部
定價：480元
19×26 cm·112頁·彩色

花之道 32
Sylvia優雅法式花藝設計課
作者：Sylvia Lee
定價：580元
19×24 cm·144頁·彩色

花之道 33
花·實·穗·葉的
乾燥花輕手作好時日
授權：誠文堂新光社
定價：380元
15×21cm·144頁·彩色

花之道 34
設計師的生活花藝香氛課：
手作的不只是花×皂×燭，
還是浪漫時尚與幸福！
作者：格子・張加瑜
定價：480元
19×24cm・160頁・彩色

花之道 35
最適合小空間的
盆植玫瑰栽培書
作者：木村卓功
定價：480元
21×26cm・128頁・彩色

花之道 36
森林夢幻系手作花配飾
作者：正久りか
定價：380元
19×24cm・88頁・彩色

花之道 37
從初階到進階・花束製作的
選花&組合&包裝
授權：Florist編輯部
定價：480元
19×26cm・112頁・彩色

花之道 38
零基礎ok！小花束的
free style 設計課
作者：one coin flower俱樂部
定價：350元
15×21cm・96頁・彩色

花之道 39
綠色穀倉的
手綁自然風倒掛花束
作者：Kristen
定價：420元
19×24cm・136頁・彩色

花之道 40
葉葉都是小綠藝
授權：Florist編輯部
定價：380元
15×21cm・144頁・彩色

花之道 41
盛開吧！花&笑容祝福系・
手作花禮設計
授權：KADOKAWA CORPORATION
定價：480元
19×27.7cm・104頁・彩色

花之道 42
女孩兒的花裝飾・
32款優雅纖細的手作花飾
作者：折田さやか
定價：480元
19×24cm・80頁・彩色

花之道 43
法式夢幻復古風：
婚禮布置&花藝提案
作者：吉村みゆき
定價：580元
18.2×24.7cm・144頁・彩色

花之道 44
Sylvia's法式自然風手綁花
作者：Sylvia Lee
定價：580元
19×24cm・128頁・彩色

花之道 45
綠色穀倉的
花草香芬蠟設計集
作者：Kristen
定價：480元
19×24cm・144頁・彩色

花之道 46
Sylvia's
法式自然風手作花圈
作者：Sylvia Lee
定價：580元
19×24cm・128頁・彩色

花之道 47
花草好時日：跟著James
開心初學韓式花藝設計
作者：James
定價：580元
19×24cm・154頁・彩色

花之道 48
花藝設計基礎理論學
作者：磯部健司
定價：680元
19×26cm・144頁・彩色

花之道 49
隨手一束即風景：
初次手作倒掛的乾燥花束
作者：岡本典子
定價：380元
19×26cm・88頁・彩色

花之道 50
雜貨風綠植家飾：
空氣鳳梨栽培圖鑑118
作者：鹿島善晴
定價：380元
19×26cm・88頁・彩色

花之道 51
綠色穀倉・最多人想學的
24堂乾燥花設計課
作者：Kristen
定價：580元
19×24cm・152頁・彩色

花之道 52
與自然一起吐息・
空間花設計
作者：楊婷雅
定價：680元
19×26cm・196頁・彩色

花之道 53
上色・構圖・成型
一次學會自然系花草香氛蠟磚
監修：篠原由子
定價：350元
19×26cm・96頁・彩色

花之道 54
古典花時光・Sylvia's
法式乾燥花設計
作者：Sylvia Lee
定價：580元
19×24cm・144頁・彩色

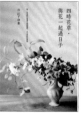

花之道 55
四時花草・與花一起過日子
作者：谷匡子
定價：680元
19×26cm・208頁・彩色

花之道 56
從基礎開始學習：
花藝設計色彩搭配學
作者：坂口美重子
定價：580元
19×26cm・152頁・彩色

花之道 57
切花保鮮術：讓鮮花壽命更
持久&外觀更美好的品保關鍵
作者：市村一雄
定價：380元
14.8×21cm・192頁・彩色

花之道 58
法式花藝設計配色課
作者：古賀朝子
定價：580元
19×26cm・192頁・彩色

花之道 59
花圈設計的創意發想&製作：
150款鮮花×乾燥花×不凋花
×人造花的素材花圈
作者：florist編輯部
定價：580元
19×26cm・232頁・彩色

花藝好書，持續出版中……

Blumenkränze für alle Jahreszeiten